U0042428

世界美術全集

法蘭西古典至後新古典雕刻

陳英德 著
藝術家雜誌策劃

藝術家

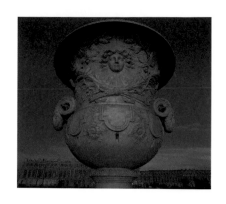

關於本書

　　法國是世人嚮往的國家，巴黎更是許多人期望一遊的城市。來法國遊覽，首先要參訪凡爾賽宮；來巴黎巡禮，不能不晉見羅浮宮。法王路易十四起建的凡爾賽宮內除有金碧輝煌的裝飾與名畫外，引人的更是有花、有林、有水、有泉的廣大庭園，而林間站立的石人，噴泉水池邊欲奔的銅馬或閒臥的銅人，更是靈魂所在。巴黎的精神中心是羅浮宮，這座世界文明文物、藝術名作的寶藏地，在貝聿銘的玻璃金字塔建出之前，守護這寶宮的是樓層石柱間的數十座石雕。杜勒里公園是羅浮宮後面的大花園，草樹中步走的遊人常迎面遇見銅獅與石馬。

　　路易十五修建協和廣場緊接杜勒里公園，廣場中央的方尖碑是拿破崙·繃納巴特時代埃及王的贈禮，廣場四周，象徵法國各大城市，自盧昂、南特至里勒、史特拉斯堡的城市女神昂首坐鎮。協和廣場前香榭里舍大道直通凱旋門，拱門上浮雕雄據。協和廣場左方過了塞納河可見波旁宮、奧塞館。另一端走去，瑪德琳教堂迎面而來，希臘神殿式的石柱間留下路易·腓力立憲王朝時最大的雕刻工程。轉瑪德琳教堂側面而行，頂著皇冠的歌劇院就在眼前。這座世界音樂、舞蹈的表演聖堂，高高矗立的金色神人，宣告詩情與樂興。如來不及參觀內裡燦爛的拿破崙第三時代的傑作，可往斜側的大路瞻望梵東廣場表彰拿破崙第一功蹟的巨大紀念柱。梵東廣場、共和國廣場和國家廣場並稱巴黎三大廣場，共和國廣場的「共和國女神」紀念雕像，國家廣場「共和國勝利」的銅雕組，則是法國第三共和自由民主的表徵。第三共和承繼法蘭西傳統氣派的應為一九〇〇年世界博覽會所建的大、小皇宮與亞歷山大橋，這裡的銅鑄與金鑄飛騰凌舞於巴黎上空。

　　造訪法國，若不預備遊覽羅瓦河城堡區，不參觀文藝復興時代精神的楓丹白露宮，或略而不談十二世紀起建的巴黎聖母院，對藝術史感興趣的遊客在轉繞巴黎東南郊的凡爾賽宮內外，以及巴黎城中心羅浮宮延伸出的建築體、紀念碑，所見到的石刻、銅鑄與金雕，就差不多是法國十七至十九世紀的雕刻概況了。自法王路易十三以降，三個世紀中法國歷經波旁王朝的路易十三、十四、十五、十六到法國大革命，拿破崙執政稱帝，路易十八復辟後，又經查理十世至路易·腓力君主立憲，至受選為總統的路易·拿破崙自立為王，再而這個第二帝國終又為第三共和所取代。

　　如此政體轉換，主政者要彰顯權勢與國威，多方建設隨至，雕刻為配合建築空間而立出。除了路易十四的皇居由羅浮宮搬至凡爾賽宮，路易十五後政權中心都在巴黎，無疑地，法蘭西三世紀以來的主要雕刻就在凡爾賽宮和巴黎。此間當然還有主政者的行宮、教堂，貴族莊園的裝飾及王公貴胄生前立像與逝後的墓座紀念雕，總結就是三百年來的法國雕刻總和。要認識這個總和，熱心這段雕刻歷史的人就不能僅作一名遊客，是要多花些時日，謁見法國博物館專業人才精心搜集、修護、安排、擺置的羅浮宮的馬利中庭、披傑中庭和周邊展室，以及一九八六年成立的奧塞美術館以中央通道為主的展廳的數百件雕刻名品。

勒維克
林泉女神（於杜勒里公園內）

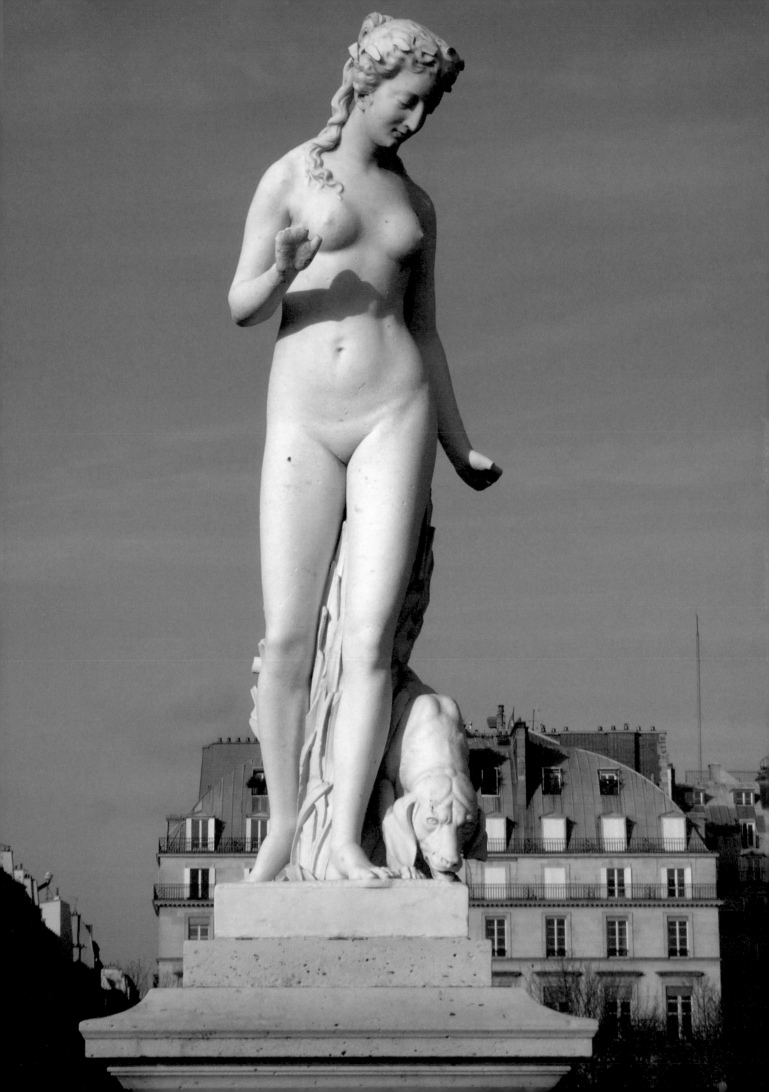

世界美術全集

法蘭西古典至後新古典雕刻

導言

馬庫斯特 人
馬怪獸擄走尼
穌斯·戴加尼
爾

　　要認識法國十七世紀以降的雕刻，應自法王路易十三時代看起。路易十三承繼亨利四世，一六一〇年登基，多方建樹，在他一六四三年去世由路易十四繼位後不久，巴黎即有「世界的首府」之譽稱。路易十三統轄期間的主要工程是建造了盧森堡宮和巴黎暨附近多處教堂與莊園。這個時代重要的雕刻家要推撒拉贊，居蘭與安居耶兄弟。他們的雕刻具古典風。

　　在位長達七十二年的路易十四，看到路易十三的財政總監私人營建了渥·勒·維弓特宮，萌起興建凡爾賽宮的念頭。巴黎東南郊依芙林地方的森林，原是皇家狩獵之地，路易十三建有一小樓亭作為休息之用，由於路易十四的意願，一處舉世聞名的宮殿，庭園與園林勝地形成。宮殿內部與庭園的裝飾雕刻，延攬了義大利雕刻大師貝蘭及法國本地的雕刻家基拉東、披傑、杜畢、馬西兄弟、柯依賽渥等人參與，路易十四另興建其他行宮，以馬利宮最著名，柯依賽渥之外，庫斯都兄弟為馬利宮庭園雕出傑作。路易十四時代的雕刻家呈現古典風與巴洛克風。

　　太陽王路易十四於一七一五年駕崩，路易十五登基，在位五十九年，是另一個時代。路易十五將宮廷政務移回巴黎，仍在凡爾賽宮修出歌劇廳與小翠雅礱宮。巴黎方面則建有軍事學校與後來改稱為協和廣場的路易十五廣場。另外，巴黎其他城市如南錫、麥茲、倫納，香提以各城市都造出足以代表路易十五時代的建築。路易十五時代，經過幾十年凡爾賽宮廷的繁瑣鋪張，巴黎的貴族尋求較輕鬆、優雅的生活品味，洛可可風的裝飾與雕刻應運而生，然古典風的雕刻一直持續著。這一王朝知名的雕刻家有阿當兄弟、布夏東、畢加爾與法爾柯內等人。

　　一七七四年路易十五去世，由剛滿二十歲的孫子繼位，即路易十六。路易十六時代由宮廷雕刻家帕究主導，接續凡爾賽宮內歌劇廳與聖路易禮拜堂的裝飾工程。羅浮宮之規劃為美術館是路易十六時議會的決定。這個時候貴族們也紛紛整修宅院，如波旁宮此時的主人龔德大公，請了克羅迪翁作大理石浮雕的裝飾。克羅迪翁亦是此時風行的燒陶大家。路易十六溫和愛民，然王朝自路易十五以來便財政紊亂，弊端百出，路易十六即位後的十五年，終因人民生活困頓而釀出一七八九年的法國大革命。

　　路易十六與皇后瑪琍·安東尼在一七九三年一月被送上斷頭台。法國政局幾翻流血鬥爭後，來自科西嘉島的軍人拿破崙·繃納巴特取得政權。在他任職第一執政官後的一八〇四年自立為王。他除了是軍事、政治的大天才之外，拿破崙還是極愛藝術的人，他請大批畫家隨軍記錄他的英勇戰蹟，又繪下他在巴黎聖母院加冕的盛況。建築雕刻工程方面，最重要的是建出巴黎的大小凱旋門，梵東廣場紀念柱，以及後來改名為瑪德琳教堂的榮光殿。這些建設動用了卡鐵里爾、修戴等數十名雕刻家。

　　拿破崙·繃納巴特也十分注重個人形象。他特別請了義大利當時名聲正響的卡諾瓦來法國為他個人及家人立像，卡諾瓦繼貝蘭來自義大利為法國宮廷服務的大雕刻家，也為拿破崙時代留下可貴的新古典雕刻傑作。貝蘭推巴洛克精神至最高點，而卡諾瓦則將溫克爾曼所提倡的回歸古希臘「真實風格」，後來稱「新古典主義」的風格立出絕佳典範。法國本國為拿破崙與其家人塑像的雕刻家有：柯爾貝、拉梅、博西歐、齊納爾等人。該時還另有自舊王朝走到新帝國的古典風大雕刻家烏東。

　　拿破崙帝國僅維持十年，一八一四年波旁王朝復辟，路易十八為王，查理十世繼承，不受人民愛戴。一八三〇年發生七月革命後，法國迎接路易·腓力為主憲君王。由於先前一七八九年的大革命，法國各地所立歷代君王雕像多遭破壞。路易十八首要之務是為過去君王再一一立像。查理十世時的重要建設則是將路易十五修建的聖·簡尼維爾教堂，後改名的萬神殿（或先賢祠），作出重要裝飾工程。路易·腓力繼續這項工程，請了大衛·德·安傑雕出正門頂上莊嚴的三角楣浮雕。這位立憲君王又再為波旁宮進行裝修，帕拉迪爾等人為波旁宮立出多面重要浮雕。一八三〇年代最大的雕刻場應是拿破崙時期建的榮光殿，改名為瑪德琳教堂的內外部，共四十四位雕刻家參與工

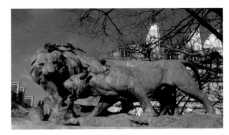

凱因　兩獅爭食山豬(左圖)

巴黎羅浮宮杜勒里花園旁側黎渥里大
道的整齊壯觀建築(右圖)

作，特里格提在大門三角楣上作出十九世紀宗教雕刻的大浮雕名作。這些國家公共建築的雕刻延續古典風居多。

　　一八二○年代，法國浪漫主義的繪畫已現身，要到一八三一年浪漫主義的雕刻才在沙龍展覽出現，那是丟辛紐爾與巴里耶的作品。始建於拿破崙‧繃納巴特時代的凱旋門到路易‧腓力時才完修。盧德在一八三四至三六年間為巴黎凱旋門作出他名遍世界的〈馬賽曲〉(義勇軍進行曲)，可說是這一時期浪漫精神的作品。不過法國最大浪漫主義的雕刻家是拿破崙三世第二帝國時代的卡波。

　　拿破崙三世即拿破崙‧繃納巴特的姪兒路易‧拿破崙。他被法國人稱為是法國最後一個皇帝與第一個總統。緣由是路易‧腓力在一八四八年的二月革命時被推翻，法國成立第二共和，推舉路易‧拿破崙為總統，三年後，他自立為王，追稱繃納巴特為拿破崙一世，自稱拿破崙三世，而將他的帝國稱為第二帝國。第二帝國隨著歐洲的工業革命發展工商業，富了民生與國庫，有能力從事各方大建設，因而帶動更大的經濟發展。今日巴黎都市的規模可說是在拿破崙三世的意願下，由市長侯斯曼規劃而出。拿破崙三世最大的藝術工程是完建羅浮宮，將靠近塞納河處建了花樓，立出八十餘座包括孩童的雕像。而拿破崙三世時代最精彩的更是由建築師加尼爾建出輝煌的巴黎歌劇院。歌劇院內外充滿雕像。正門一側的大圓浮雕〈舞蹈〉即是卡波的大浪漫精神作品。卡波是法國雕刻史上與卡諾瓦、羅丹鼎足而立的三大雕刻家，除了參與歌劇院與羅浮宮的雕塑工作外，位於盧森堡公園側面的天文台庭園噴泉上的銅塑也是他的力作。

　　拿破崙三世野心勃勃，喜參與國際事務，一八七○年導出普法戰爭而流亡英國。如此第二帝國結束，第三共和成立。第三共和為了確立國防與共和的價值，在巴黎及法國其他省城的廣場立出壯觀的紀念雕座，其中以莫里斯兄弟所設計的共和國廣場雕座與達魯創模的國家廣場雕座組群是代表。一九○○年第三共和在巴黎舉行世界博覽會，建了大、小皇宮、亞歷山大橋，這些建築上的雕刻是法國最後的學院雕刻家的傑作。

　　自路易十三的宰相柯爾貝創立「法蘭西皇家繪畫雕刻學院」培養國家藝術人才，又成立「羅馬法蘭西學院」，將特優者經「羅馬大獎」選拔送往羅馬深造。接著「沙龍」展出競獎與美術學校的嚴格訓練，十七至十九世紀末的法國畫家、雕刻家，在這樣的制度傳統下受稱為「學院的」藝術家。第二與第三共和時期的藝術，許多仍繼承了學院的古典新古典方向，因此被貼上「後新古典」與所謂「學院派」的標籤。又十九世紀中葉至末葉，另由於社會上新貴、新富喜愛多樣風貌，遂有古典、浪漫、新巴洛克各風兼具的「折衷派」雕刻藝術。

　　本書，即是將法國路易十三至第三共和的雕刻藝術，其之與王朝政局變遷，文藝潮流，藝術風格相關的情況呈現給讀者。此書與筆者之前的《法蘭西學院派繪畫》有所不同。《法蘭西學院派繪畫》側重十九世紀中葉至後葉的「學院派」繪畫之源起及概況。本書則是十七世紀後至十九世紀整個學院雕刻的介紹。又兩書行文有別，《法蘭西學院派繪畫》或略以文趣導讀。這本《法蘭西古典至後新古典雕刻》則著意簡明扼要交待讀者，讓讀者能夠掌握三個世紀法國雕刻的整體概念。

　　法國美術館展品釐定：藝術家生於一八二○年以前的作品收藏於羅浮宮，生於一八二○到一八七○年間的收藏於奧塞美術館，一八七○年以後者則送到國立現代美術館；龐畢度中心，然由於藝術所屬流派的關係，也有些修正。本書所談及的雕刻作品，除了在凡爾賽宮及巴黎各大公共建築、教堂外，大部分都收藏在羅浮宮與奧塞館，因此作者在本文之後補寫二個附錄，導引讀者觀覽這兩個美術館的有關雕刻收藏，以茲相互輔佐認識。

　　註：西方Sculpture一辭，中文或譯雕刻，或譯雕塑，這個範疇，中國原有木雕、石刻、泥塑、銅鑄之分，而西方的石雕、銅鑄多以泥塑為基礎。本書視情況，時用「雕刻」、時用「雕塑」謂稱。

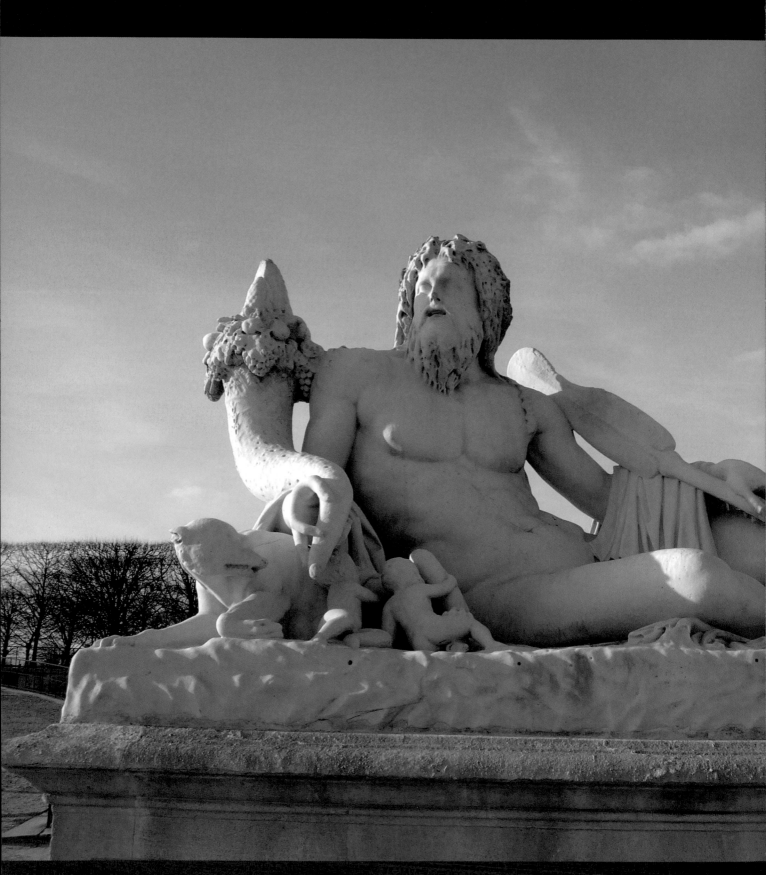

布爾迪克特　泰伯河神（於杜勒里公園內）

古典，巴洛克與洛可可

(1) 法國的古典與巴洛克

「古典的」（Classic）藝術，廣義泛指藝術家由對古代希臘羅馬藝術的仰慕，自其中探取靈思，而成就的藝術作品。狹義的，歷史性的說法，在法國藝術方面，是指十七世紀後葉，法王路易十四君臨下所發展的藝術，以古代希臘、羅馬留下的古文物為理想依歸。這個時期約界定在一六七〇至一七一五年間。有藝術史家將這段法國藝術的歷史稱為法國藝術的「古典」時期或「古典主義」（Classisme）時期，其實，十七世紀時並沒有「古典主義」之稱，是後來的人追求當時藝術所用，特別與一七五〇年以後的「新古典主義」（Neo-Classisme）的藝術與十九世紀中葉的「後新古典」藝術相比照時所用。

有時藝術史並沒有將「古典主義」藝術時期特別劃分言說，而是將「新古典主義」藝術之前的數十年的藝術以「巴洛克」之名統稱，涵蓋著十七世紀後葉至十八世紀中葉的古典風、巴洛克風以至洛可可風的藝術。

「巴洛克」（Baroque）一辭，首次出現在一六九〇年的法語辭典上，由葡萄牙語（barocco）及西班牙語（berrueco）變化而來，原意為「不完美的珍珠」，至十八世紀轉為「不規則」、「奇怪」的形容詞，再而借用來稱華麗、眩目、動感、激昂的藝術風格。巴洛克藝術源起自義大利，承繼了「矯飾（重姿）主義（Manierisme）風格。盛期的巴洛克風藝術特別發展在羅馬，是當時整個建築、雕刻、繪畫的藝術總和，約在一六三〇至一六八〇年間，後幾經轉折開拓出多種面貌，有的與知性的古典精神結合，有的趨向非理想化的自然寫實風。初盛期的巴洛克風由負笈羅馬學習的法國藝術家及受邀至法國為路易十四宮廷工作的義大利藝術家帶至法國，漸而深入至當時發展的古典風藝術中。

「古典」與「巴洛克」原呈現兩種相對的精神：單一／多重，平衡／動感，明亮／晦暗，理性／熱情，實體／顯象，本質／衍生。這些精神，在路易十四的宮廷藝術裡兼併了。然而在法國人本身的氣質上，對典型的「巴洛克」風的誇張與劇烈感情還是難以接受的。法國十七、十八世紀間的藝術，可說是以「古典」精神為主，「巴洛克」精神為輔。

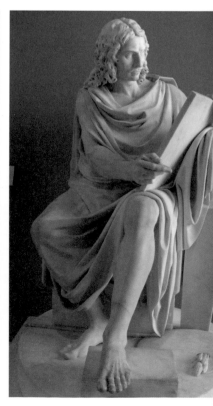

(2) 十七世紀的法國

十七世紀是法國偉大的世紀，法國政治與軍事處居歐洲首要強勢地位，而思想、戲劇與藝術活動興榮，又成為世界文化的中心。

十六世紀末亨利四世的統轄（1589-1610）已讓法國安定和繁榮，其後的十年，即十七世紀的頭十年，與路易十三統轄（1610-1643）的前二十五年，共三十五年間，削弱貴族與新教的勢力，王權伸張，社會穩定。雖有宗教三十年戰爭（1618-1648），然法國一六三六年成功介入而聲威遠播。路易十四（1643-1715）在位長達七十二年，是到一六八五年因頒佈「南特法令」，驅逐成千上萬的新教徒出境，財富、文化與工技上大為失血，法國才漸有傾頹之勢。

由於路易十三與路易十四王朝的絕對中央極權，造成十七世紀的法國人與十六世紀的人有著不同對生命生活的看法和態度。前一世紀的人對宗教過份狂熱與懷疑，對個人一己的著重固持，轉為理性、妥協、尊重傳統、有秩序、講究禮儀、優雅。這樣十七世紀人的精神也就與這時代文學與藝術的古典精神相通。

路易十三時代出現了大思想家笛卡兒（Rene Descartes, 1596-1650），他同時是哲學家、數學家與科學家。在自然科學方面他是唯物主義者，在哲學方面是心物二元論者，總的說，他是歐洲近代唯物論的始創人，其思想影響了十七至十八世紀的法國人。

十七世紀，不能避免地天主教仍牽引著法國人。天主教教士冉森（Cornelius Jansen, 1585-1638）為首的冉森教派（Jansenisme）主張嚴格恪守宗教道德準則，以臻達人與上帝的精神匯通。著有《巴斯卡隨想錄》的數學家與宗教哲學家巴斯卡（Blais Pascal, 1623-1662）的思想與冉森教派不可分。寫有《菲特》（*Phedre*）的悲劇大家拉辛（Jean Racine, 1639-1699）亦深受此路思想影響。早於拉辛的戲劇作家柯乃依（Pierre Corneille, 1606-1684）著有《席德》（*Cid*）與《荷拉斯》（*Horace*）等劇，描寫英雄人物意志與愛慾的衝突之苦。

路易十四喜愛表演藝術，在宮中經常演出歌劇、芭蕾舞和戲劇，本人也參加演出。他寵愛的莫里哀（Molière，原名Jean Baptisp paquelin, 1922-1673）是偉大的喜劇作家，他的《唐璜》、《憤世嫉俗者》、《幻想病患》等劇作一直為法國人所喜愛。另一位活到十七世紀末的作家拉封丹（Jean de la Fontaine, 1621-1695）的《寓言》（*La Fable*），也聞名於世。

(3) 路易十三的藝術

亨利四世（1553-1610）去世，路易十三（1610-1643）登基，年僅九歲，由母后，即亨利四世的皇后瑪琍・德・梅迪西（Marie de Medicis）攝政（與亨利二世的皇后卡特琳・德・梅迪西之間有別）。路易十三迎娶奧地利公主安妮為妻。母后與皇后二人都愛好藝術，在宰相大主教黎塞留（Richelieu）與馬扎然（Mazarin）的掌理下，路易十三時代於文化建樹上有相當傲人的成績，為未來路易十四的輝煌王朝起了開端。路易十三去世後不久的世紀中，即有人驕傲地稱法國的首都巴黎是「世界的首府」。

朱利安　拉封丹(左圖)

卡菲耶里　莫里哀像(中圖)

朱利安　普桑像(右圖)

撒拉贊　貝魯爾主教紀念雕(右頁圖)

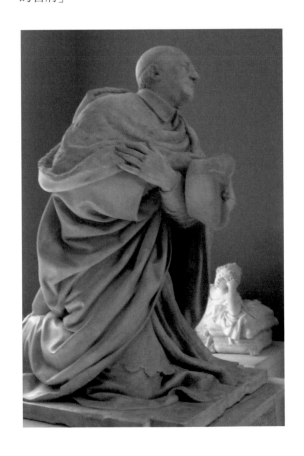

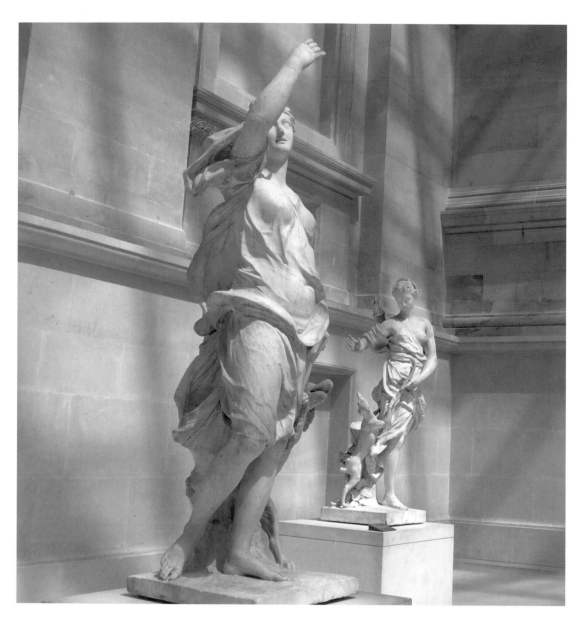

　　路易十三時代的建築師有勒梅西爾（Lemercier）、阿端・芒撒（Jules Hardouin-Mansart）及勒・渥（Le Vaux）。建築風格呈現多種傾向，法國的古典趣味兼併著義大利風和弗拉芒風。這個時代建立了盧森堡宮（Palais du Luxembourg）及巴黎附近的多處教堂與莊園，其中最著名的是勒・渥為路易十三的財政總監福格（Fouguet）所設計的渥・勒・維弓特宮（Chateau de Vaux-le-Vicomte）。這座非王室的宮殿，讓路易十四興起建造凡爾賽宮的念頭。又，路易十三時代的室內裝飾逐漸形成所謂的路易十三風格，一直延用到路易十四時代。

　　十七世紀的兩位法國大畫家諾曼第人普桑（Nicolas Poussin, 1594-1665）和出生在南錫附近的洛漢（Claude Lorrai, 1600-1682）都赴義大利發展，長期定居羅馬。洛漢畫悠寧風景，

普桑則表現神話歷史中人物與寧和自然的諧契一體。一六二一年普桑赴羅馬之前，曾與香班尼（Philippe de Champagne, 1602-1674）一同受僱從事盧森堡宮的裝飾工作。一六四〇年應路易十三與樞機主教黎塞留之邀短暫回巴黎。十八個月後返羅馬，就沒有再回法國，不過他為渥・勒・維弓特宮，以及較後的凡爾賽宮的庭園都作了泥塑小像，再由石匠刻成大型的胸像柱（Terme）。一六一三至一六二七年間居義大利，後返法國的烏偉（Simon Vouet, 1590-1649）在法國成就了畫業，雖然他曾被普桑比下，他還是奮發作畫，成為路易十三時代的大型裝飾畫和小型裝飾性宗教或寓意畫的知名畫家。出生布魯塞爾，一六二一年到巴黎的香班尼，在作了盧森堡宮陳列室的工作後，成為瑪琍・德・麥迪西的專屬畫家，同時也為路易十三與黎塞留

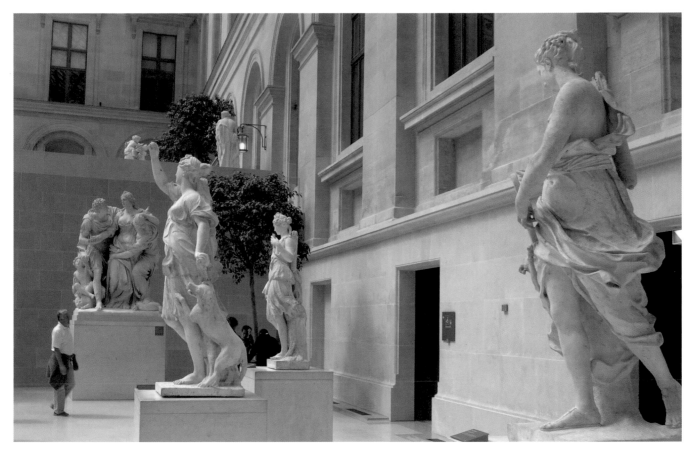

作畫。

至於路易十三時代的雕刻家那要數到撒拉贊（Jacques Sarrazin, 1588/92-1660）、居蘭（Simon Guillain, 1581-1658）和安居耶兄弟（哥哥法朗索‧安居耶 Francois Anguier, 1604-1669；弟弟米歇爾‧安居耶 Michel Anguier, 1614-1686）。

（4）路易十三過渡到路易十四時代的雕刻家撒拉贊、居蘭和安居耶兄弟

亨利四世統治期間，皇家藝術由矯飾精神主控，拉長的身軀、旋狀的衣紋是矯飾主義雕刻的特徵，傑出的雕刻家有法蘭克維爾（Pierre Francheville，或作 Franqueville, 1553-1615）和賈克（Mathieu Jacquet, 1545-1612）。路易十三時，雕刻家撒拉贊、居蘭和安居耶兄弟自義大利帶回另一種新觀念，由於對古代的了解更深一層，創出雕刻的新風氣，撒拉贊強悍，居蘭莊重，安居耶兄弟優雅，他們的學生發展出路易

十四宮廷的大雕刻。

撒拉贊早年即赴羅馬，在羅馬居留了十八年，曾在當時羅馬著名雕刻家莫奇（Francesco Mochi, 1580-1654）的雕刻坊見習，並為阿都布蘭迪尼主教工作。他並沒有受到當時義大利米開朗基羅以後最大雕刻家喬凡尼‧羅倫佐‧貝尼尼（Giovanni Lorenzo Berninc，法國人稱貝蘭騎士 Le Cavalier Bernin,1598-1680 或勒‧貝蘭 Le Bernin）的影響。撒拉贊比貝蘭年長，一六二八年離開羅馬回法國時，貝蘭尚未雕出重要作品。貝蘭成熟的雕刻傾向亞力山大以後的希臘風，是發展出巴洛克精神的作品，而撒拉贊的興味還是傾向古典精神。

回到法國後的撒拉贊，雕出羅浮宮時鐘座的女像柱，並雕出維德勒（Wideville）公園的山林女神像，結合了希臘埃瑞克提翁神廟（Erechtheion）少女雕像的優雅和法國楓丹白露學派雕刻的感性。他並雕出多座紀念雕像，如貝魯爾主教的墓座雕像（一在 Juilly 鎮，一存羅浮宮），香提以古堡（Chateau de Chantilly）的龔德大公（Prince de Conde），以及波旁王子亨利像，顯示出壯大氣勢。同時，他的雕刻坊培養

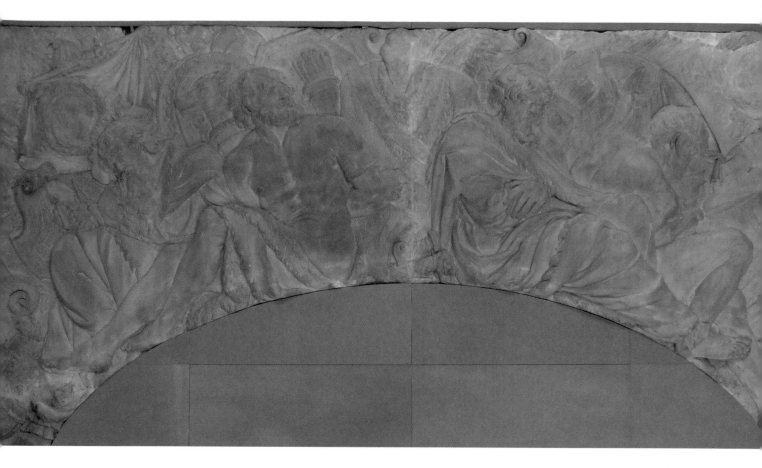

出諸多人才，讓他成為法國古典雕塑的建立者。

居蘭，這位跟隨父親習藝的雕刻家，也曾到羅馬見習，略受到當時羅馬新興起的巴洛克風的影響。他在人物莊重的古典造型上賦以某種姿態，也注重人物衣衫縐褶與紋飾的塑造。自一六一八年起，他即有相當重要的墓座紀念與教堂裝飾雕刻，後大多消失，僅一六二九年所雕龔德大公夫人留了下來（現存羅浮宮）。

城鎮的裝飾雕刻，除了他參與的古隆米耶（Coulonniers）的噴泉外，曾是相當受人注意的朗格城（Longueville）市政廳的路易十三像，赫立勒和密娜娃像都消失。

一六三八年，由於羅瓦河區博羅瓦城堡的裝飾工程的成功，讓他得到為巴黎交易橋（Pont-au-Change）上作出三座重要的皇室成員的雕像，那是成於一六四七年的路易十三像，路易十三皇后：奧地利安妮像，以及年少的路易十四像。路易十四由一勝利女神加冕，置於橋拱的最高位置。路易十三及皇后像都著盛典皇袍，皇后袍上象徵皇家的百合花紋清晰可見。這三位人物極為穩重含藏著法國的人文精神，一種自持與鎮定。這三座約2公尺高的銅雕後來都移放羅浮宮。

安居耶兄弟中的哥哥法朗索·安居耶，弟弟米歇爾·安居耶二人都曾到義大利學習。他們從一六五一至五八年間從事位在慕蘭（Moulin）的蒙莫隆西的亨利二世大公的墓座雕，以及歷史學家都烏及夫人加斯帕德·德·拉·夏特（Thou et Gasparde de la Chatne）的雕像（現存羅浮宮），在堅實又敏感的寫實技術之外，顯現了他們對人間感情深度的了解。米歇爾曾長期在義大利工作，他習得符合於文藝復興精神的建築解剖；較後他又參與了渥·勒·維弓特宮、恩谷教堂（L'eglise du Val-de-Grace）和聖·德尼教堂（L'eglise de Saint-Denis）的雕刻裝飾工程。

（5）路易十四與羅浮宮，凡爾賽宮和馬利宮

路易十四是法國在位最長，威望遠播的國王，如路易十三有黎塞留和馬扎然佐政而國家大治。路易十四則用柯爾貝（Colbert）為相，在政經，特別在文化上發展空前。這位有「太陽王」（Roi de Soleil）之稱的法蘭西王說：「朕即

居蘭 巴黎塞納河交易橋附近建築物拆下的拱形浮雕

太陽王路易十四胸像（凡爾賽宮寢室暖爐上）

1

2

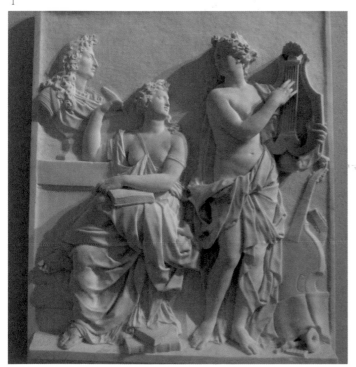

3

4

路易十四時代為法蘭西皇
家繪畫與雕刻學院接受的
作品：1.(Jaque Buirete
1631-1677) 2.(Jaque
Prou 1655-1706) 3.(Jean
Rousselet 1656-1693)
4.(Jean Hardy 1653-1737)

國家。」他要求皇家排場氣派豪華，以顯示王國
的威盛。柯爾貝就在他的指令下大事修整與興
建皇居—羅浮宮的擴修與凡爾賽宮的起建。宮
廷的建設不只是外在的建築體而已，配合的是
室內的裝潢與庭園的佈局，如此一來，大批的
繪畫、雕塑工作者，以及家具、用具的製作人應
運而生。

　　柯爾貝同時受任為皇家建築總監，在國王
強烈意願下，他重整路易十三時即創立的皇家
繪畫與雕刻學院。一六六三年，柯爾貝任命出

身烏偉畫室，曾受黎塞留重用的畫家勒‧伯蘭
（Charles Le Brun 或 Lebrun, 1619-1690）為學院
終身主導人。這位一六四二年居留過羅馬的畫
家，成為路易十四風格真正的創造人。他設計
皇家節慶中路易十四官式出場的衣飾，他也是
宮廷第一位畫師，主導羅浮宮與凡爾賽宮壁面
的繪畫裝飾。在皇家繪畫與雕刻學院之外，柯
爾貝於一六六二年又催生出製作皇家用品用具
的哥白林（Gobelin）中心；還有其他的手工藝製
造廠，如塞弗爾（Sevre）等，共同為皇家製造出

掛氈、地氈、家具、金銀製品、鐵器、瓷器和大小裝飾品。

巴黎市中心、塞納河右岸聞名世界的羅浮宮，自十二世紀末起，由法王菲利普·奧古斯特（Philippe Auguste）開始興建，原為軍事堡壘之用，一五四六年由查理五世（Charles V）改為王居。法蘭索第一（Francois I）托付彼爾·列斯科（Pierre Lescot）將老舊皇宮大事修整以合當時趣味。亨利二世（Henri II），亨利三世（Henri III），亨利四世（Henri IV）再行擴建（期間來自義大利的亨利二世皇后卡特琳·德·梅迪西在1563年建杜勒里宮）。至路易十四添加了馬松樓，完成了方庭（Cour Carree）的建設，一六六四年，由勒·諾特（Le Notre）整治出杜勒里花園，到一六六七至一六七三年間再增雕塑林立的柱廊。羅浮宮的修建工程動員了義大利建築師，如柯東（Pierre de Corton）、萊納迪（Carlo Rainaldi）和貝蘭。一六八〇年路易十四的皇居整個搬離羅浮宮，遷至巴黎東南方的凡爾賽宮。

堂皇的凡爾賽宮包括三個不同卻融為整體的皇宮，庭園和周圍綠地的建設，呈現了世界上最強大王朝的規模，也顯示了永不磨滅的藝術風格。凡爾賽屬依芙林省，原是路易十三的狩獵之地，建有一座亭樓以供休息之用。一六六一年，路易十四決定在該地建起皇居，以替代巴黎的羅浮宮。首先由路易十三時代的渥·勒·維弓特宮的設計師勒·渥統籌起建。一六七〇年，阿端·芒撒承繼領導工程。首先他建有會客廳，大小廂房，國王與皇后的居室。一六七八年再建出輝煌的鏡宮，但鏡宮內部裝飾是由勒·伯蘭負責。至於庭園設計則是勒·諾特的主導。庭園中水石綠地諧契一體。其中雕刻的製作延攬柯依賽渥（Antoine Coysevox, 1640-1720）、基拉東（Giradou）、杜畢（Jean-Baptiste Tuby 或 Tubi, 1630-1700）等人來承擔。這些互相競技藝術家的雕刻，由古典風發展到巴洛克風，那是受到義大利巴洛克風雕刻大家貝蘭的影響。

巴洛克風發展的極致是馬利宮庭園的大

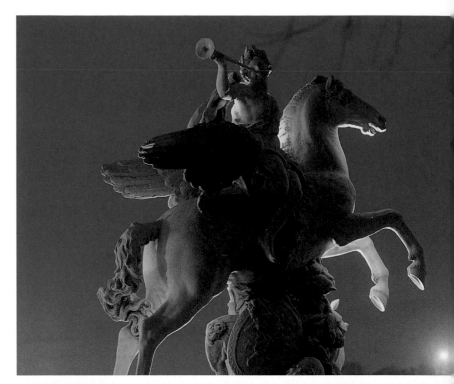

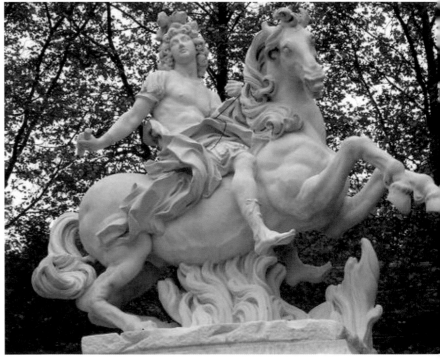

理石雕。凡爾賽宮不遠處，路易十四找到馬利河谷一片有水有林的美景地，坐落在起伏的小山丘上，俯瞰著塞納河，他請凡爾賽宮接續的建築師阿端·芒撒設計，建出了馬利宮（Chateau de Marly）。工程在一六七九年開始，到一六八六年國王便已帶著極親近的皇室家人到馬利行宮休閒。

與凡爾賽宮的龐大壯觀不同，馬利行宮是一連串接續的樓屋，建築鮮活而勻稱，其美麗

貝蘭　太陽王騎馬像　凡爾賽庭園（上圖）

基拉東　馬庫斯·古提烏投身火中（下圖）

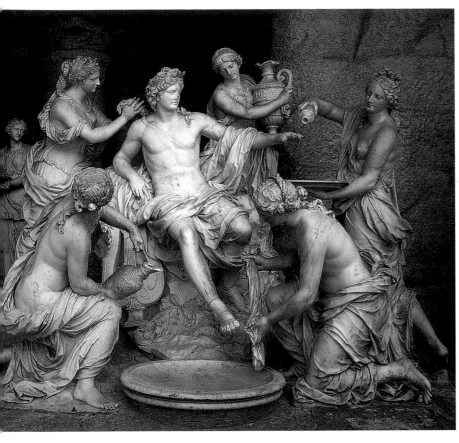

基拉東與雷諾丹合作　林泉女神侍候阿波羅(上圖)

基拉東　巴黎索邦大學黎塞留紀念墓座雕(右圖)

處在於庭園和附近的瀑布園林。池塘泉水邊、圍繞著壯麗或優雅的雕像,這些工程由柯依賽渥和庫斯都兄弟(尼古拉·庫斯都 Nicolas Coustou, 1658-1733, 居雍姆·庫斯都 Guillaume Coustou, 1677-1746)等雕刻家帶領從事。

(6) 義大利雕刻大師貝蘭與法國

　　出生義大利南部拿坡里的貝尼尼,成為十七世紀羅馬最著名的雕刻家、室內裝飾家與建築家。由於聲名遠播,受到法王路易十四邀請,前去法國工作。法國人尊稱他為貝蘭騎士或勒·貝蘭。

　　貝蘭是羅馬巴洛克藝術最典型的代表人物,他精於半身塑像,如教皇烏班八世(Urbin VIII)與貴族安東尼奧·涅格利塔(Antonio Negrita)的半身像,有著與古典雕像不同的神采。羅馬聖·瑪琍亞·德拉·維多利亞教堂的〈聖女德勒莎〉(Transverberation de Sainte Therese)表達了他深沉的宗教感情外,是對女性的無限愛慕之意。至於女性肢體美的表現,在〈阿波羅與達芙尼〉的大理石石雕中達到極致。建築方面,貝蘭倒是控制了他的巴洛克激情而遵照某些古典的準則,並表現出他自己對採光與視面效果的獨到見地。羅馬多處教堂由於他的設計,顯現出和諧與自在。貝蘭受梵諦岡教廷之命,完修聖彼得教堂,將殿內裝飾得美奐輝煌,在祭壇上建置一座極大的巴洛克式的華蓋,並在教堂的寶座後設置飾以大理石、銅和金的巨大雕像。教堂外,他增添橢圓形柱

廊，使廣場越顯寬廣和諧。除外，貝蘭改修了羅馬的多處景點，使羅馬更為美麗壯觀。如此，貝蘭聲名遠播，影響遍及全歐。

一六六五年貝蘭受法國邀請，那時他已六十七歲，遲疑了許久才接受去到巴黎。在法國數月間，他參加了新羅浮宮的奠基禮，構思出如波旁教堂（La Chapelle des Bourbons）和恩谷醫院（val-de Hrace）禮拜堂的祭壇。並雕製了路易十四的半身像。他教給法國人張揚形象的製作技術，引進巴洛克風。但他原為羅浮宮作的擴建方案因巴洛克風的趣味不討好，法國人並沒有採納。

自法返羅馬近二十年後，貝蘭雕塑出〈太陽王騎馬像〉，一六八四年運到凡爾賽宮，原應置於重要位置，也因不合法國人的口味而放在凡爾賽庭園的一角，本擬擺放的位置由基拉東（Francois Girardon, 1628-1715）的〈馬庫斯·古提烏投身火中〉的一組雕像所替代。（〈太陽王騎馬像〉現有一鉛鑄的複製品立於羅浮宮前。）

一六六四年以前，巴黎的大型建築物，特別是教堂，還有節慶時的裝飾，處處顯示的是對稱、莊重、均衡與合理。貝蘭的到訪法國，以及赴義大利學習的法國藝術家們，多少也把巴洛克風帶回，雖先受到抗拒，無形中也日漸被接受。

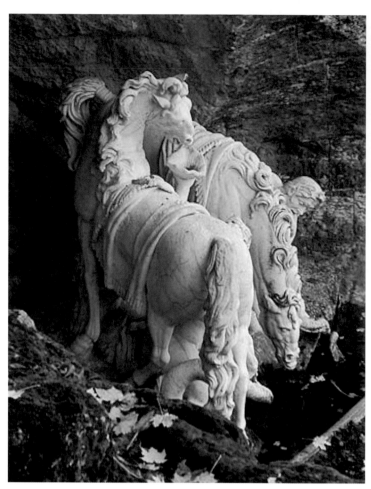

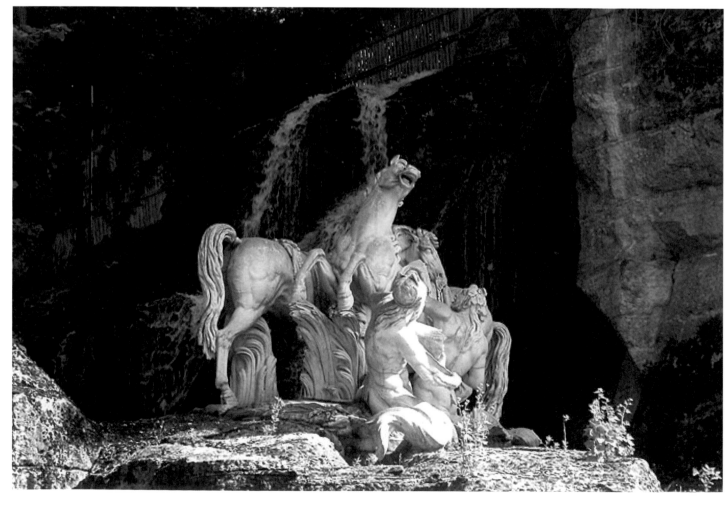

古典風與巴洛克風相糾合，如此調和了嚴峻的理性與揚張的想像。

(7) 凡爾賽的雕刻主導基拉東

在勒·伯蘭的統領下，基拉東是凡爾賽雕刻工程的主導人，他在庭園的戴提巖洞（Grotte de Thetis）所立的〈林泉女神侍候阿波羅〉是凡爾賽宮最引人注目的一組雕像。這組雕像基拉東工作了七年。在此之前，他為巴黎羅浮宮杜勒里公園服務。〈林泉女神侍候阿波羅〉前座部分由基拉東主雕，後座較退隱處的三位林泉女神則由雷諾丹（Thomas Regnaudin, 1627-1706）刻出。戴提巖洞內〈林泉女神侍候阿波羅〉旁，原有另一組〈太陽的馬匹〉由葛耶蘭（Gilles Guerin, 1611/12-1678）和馬西兄弟（加斯帕Gaspard Marsy, 1625-1681；巴塔扎 Balthasar Marsy, 1628-1678）承擔。這些雕像如人身大小，暗喻著王公和淑女們在宮廷庭園中快活遊賞宴樂的情景，整體表現出凡爾賽陽光普照的良辰美景。

有人認為基拉東的〈林泉女神侍候阿波羅〉是法國自然古典雕塑的登峰極造，也有人認為那是溫和的巴洛克風，由古典規劃制約了過度的逸樂情緒。基拉東在這組雕像製作期間曾到義大利遊歷，因此雕像中的人物又可能有文藝復興雕像靜思冥想的氣質，或還有可能是基拉東直接向希臘學習的反映，他尋回了希臘菲迪亞斯的高貴。他的另一作品〈馬庫斯·古提烏投身火中〉替佔了貝蘭〈太陽王騎馬像〉原應擺放的位置。

基拉東創出皇家雕像的典型。他為巴黎梵東廣場（Laplace Vaudome）立過路易十四的騎馬雕像（後由別的雕像取代）。基拉東讓法王在古代人的衣裝下顯示堂皇，尊貴與靜定（此銅雕的縮本現存羅浮宮）。

基拉東也為墓葬作紀念雕，巴黎索邦教堂（Chapelle de la Sorbonne）中，有莊嚴的黎塞留主教的大理石臥像。

(8) 披傑、杜畢與馬西兄弟

凡爾賽庭園中一座極有情緒表現的石雕〈克洛東的米隆〉，是由出生馬賽、長年留在法國南部的披傑（Pierre Puget, 1620-1694）所刻。披傑費時十年，一六八二年才完成這座雕刻，次年運到凡爾賽。雕像的支架幾乎是古典幾何架構的，人物動態卻強猛、曲扭，突湧出巴洛克精神。一六八四年披傑完成的另一大作〈佩賽與安德羅麥德〉。這件作品的巴洛克精神更昂揚，讓藝術史家將披傑擺在米開朗基羅的幾位承繼人中。自這位雕出〈聖母哀悼〉的藝術家之後，還沒有人能在大理石上刻出如此強撼力與抒情感。當然也有人稱披傑是貝蘭精神上的學生。

披傑曾到義大利學習，回到法國南部在杜隆的軍工廠任軍船裝飾師，約一六四八至一六五〇年才開始雕刻工作。他先為杜隆市政廳的大門作了男像柱（Atlantes）。受到渥·勒·維弓特大宮主人福格的賞識，得到大宮的幾個雕刻合約，又受福格之託，前往義大利尋找優良大理石材。由於他這位贊助人的敗落，披傑留在義大利達七年，為熱內亞的一些教堂和大宮服務。後回到杜隆繼續在軍工廠工作，到一六七〇年才接受柯爾貝給他凡爾賽宮的合約。

不過披傑並不太受凡爾賽的雕刻主導人基拉東所欣賞。一六六九年，基拉東寫信給柯爾貝說：「我在熱內亞看到九件披傑的作品，很有藝術感，大理石琢磨得很好，但是如果要在上面找到自然之美與衣襟縐褶之美……。」這段話沒說完，但可看出基拉東認為披傑的雕刻尚有未完美表達處。

原籍義大利被稱為「羅馬人」（Romain）的杜畢，由於聯姻而成為勒·伯蘭的姪甥輩。他先追隨勒·伯蘭，在哥白林製造中心工作，後參與凡爾賽的雕塑工程，在柯依塞渥的近旁。凡爾賽庭園十六座側臥雕像中最醒目的〈隆河河神〉是他的傑作。健壯的河神側姿，安雅柔和，這樣的雕塑將大宮建築與水上倒影連成一氣。

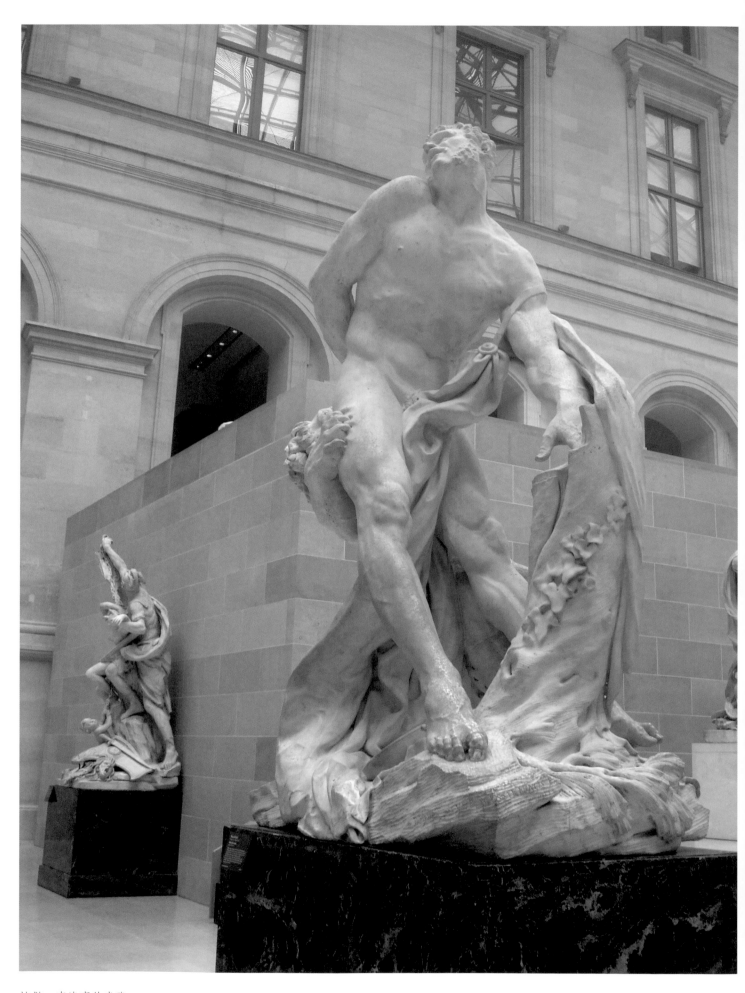

披傑　克洛東的米隆

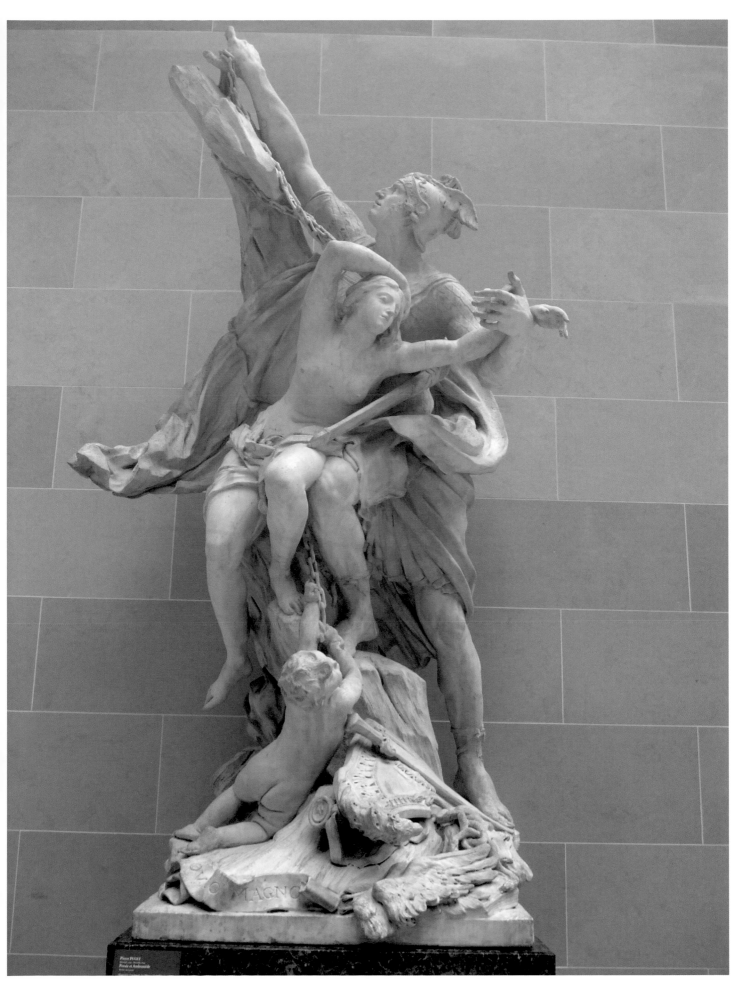

披傑　佩賽與安德羅麥德

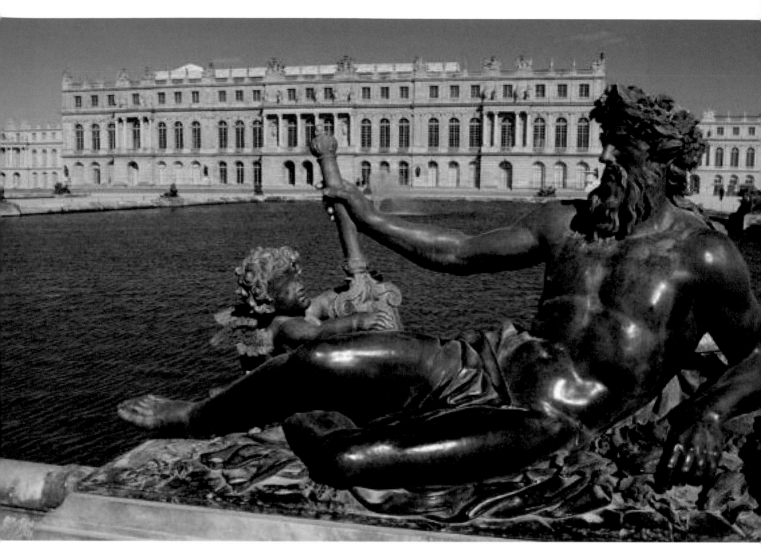

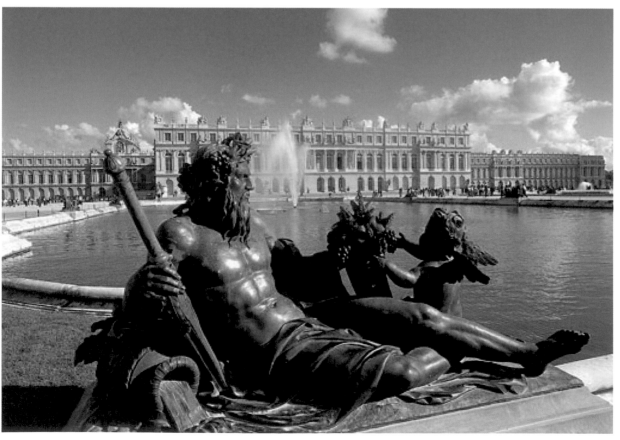

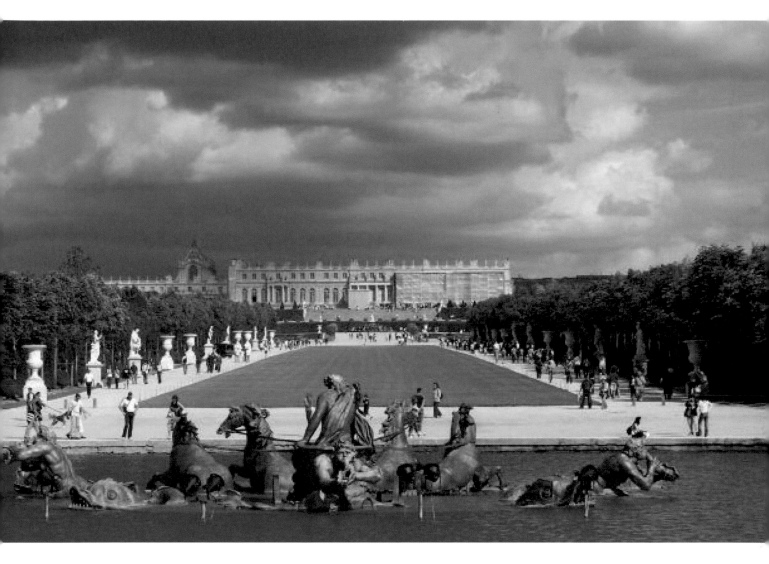

杜畢　阿波羅的戰車（於凡爾賽庭園）（上圖）

杜畢　隆河河神（左頁上、下圖）

凡爾賽庭園內阿波羅噴泉水池上的〈阿波羅的戰車〉也是他的力作。杜畢善於將穩固的古代雕塑知識融入漸為時新的巴洛克風中，穩健而雄渾。

杜畢另雕出許多大人物的墓座像，他協助了柯依賽渥的柯爾貝與馬扎然的墓座雕像工程。

加斯帕與巴塔扎‧馬西兩兄弟參加了勒‧伯蘭領導下的宮庭工程，特別是凡爾賽宮的裝飾工作，他們除了雕出〈太陽的馬匹〉，〈拉東與孩子們〉也是他們的一組雕刻。

（9）柯依賽渥主持凡爾賽殿內及馬利宮庭園雕刻

凡爾賽宮殿內的雕刻裝飾工程主要落在柯依賽渥身上。他為大理石院大長廊戰廳和使節階梯等處付出了極大的心力。

路易十四的其餘幾處皇居的雕塑裝飾，柯依賽渥也出了許多力，在這些皇居，特別是馬利宮的庭園，雕刻出多座極具氣魄的作品，如四座表現海洋與河水精神的〈海洋之神〉、〈女海神〉、〈馬恩河神〉與〈塞納河神〉，還有飲馬槽池邊所作兩座宣揚太陽王名聲的〈名聲女神騎上飛馬〉與〈麥丘里騎上飛馬〉，都是不凡之作。柯依賽渥另有數件與林園有關的優美雕像，如〈花神〉，〈吹笛的牧羊人〉，〈樹精〉等。

一七一〇年，柯依賽渥為薩瓦公園的公爵夫人塑像〈化為女神戴安娜的薩瓦公爵夫人瑪琍‧阿德雷德〉是一件醒目之作（現存羅浮宮），他把瑪琍‧阿德雷德雕成戴安娜女神，據說這位公爵夫人原來並不漂亮，但柯依塞渥讓這座雕像顯得生氣昂然。柯依賽渥原崇尚古典精神，但無礙於靈思的揚發。

雕刻生涯之初，柯依賽渥確是保持著法國

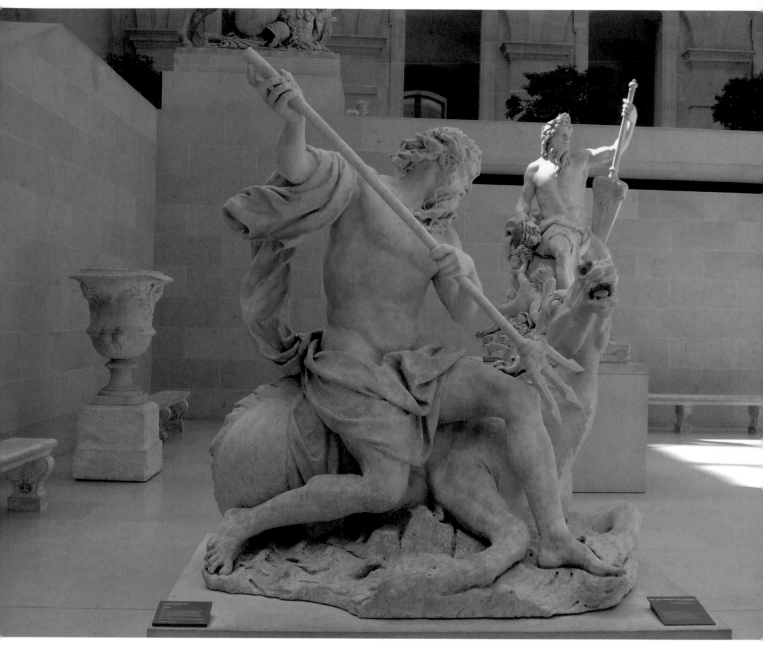

傳統雕刻的單純精神。他一六七九至一六八一年所作的路易十四胸像還保有這樣的質地，到一六八八年，他應龔提王子之請為逝世的龔德大公作像時，才尋出貝蘭英雄式的表現。〈龔德大公胸像〉是法國人物雕像的大傑作。

法國古典到巴洛克的雕刻歷史，與王公墓座的紀念雕刻關係密切。路易十四王朝，為路易十三至路易十四的三位宰相黎塞留、馬扎然和柯爾貝的墓座紀念雕都是極重要的作品。基拉東主導黎塞留在巴黎索邦大學教堂內的黎塞留墓座雕像，之後，是柯依塞渥主導柯爾貝和馬扎然的墓座工程。

柯爾貝的墓座紀念雕在巴黎聖・厄斯塔須教堂（Eglise de Saint-Eustache）內，是一組哀傷又莊嚴的作品。墓座前有象徵美德的三女神，也是生者在場的表示，中間是墓座，死者的雕像栩栩如生，周圍立有作陪的家人。

馬扎然的紀念墓座在巴黎法蘭西學院，由柯依塞渥與杜畢合力完成。黑色大理石棺前是三個銅鑄的女神：審慎、和平與忠實。其中和平女神的雕塑者署名杜畢，其餘是柯依賽渥主雕。石棺上白色大理石的天使伴隨著馬扎然，大主教作半跪狀，右手扶胸，臉部表情幽深，顯示出主教仁民愛物的心情。

（10）庫斯都兄弟及其他

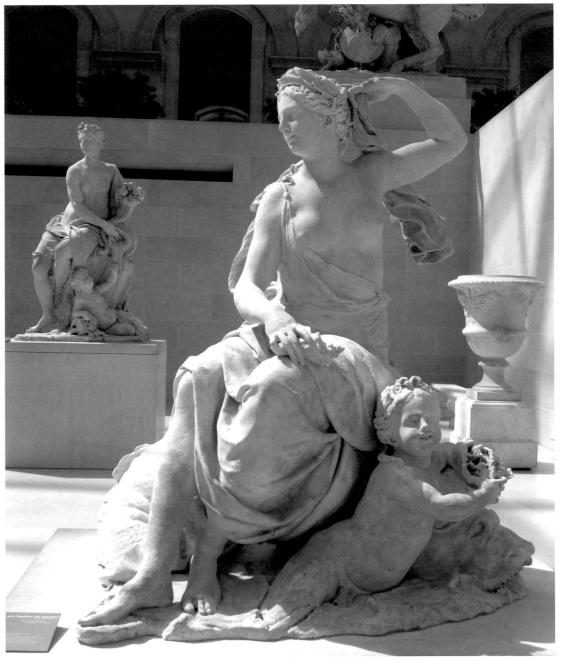

馬利宮雕刻家

　　庫斯都兄弟中，年長者尼古拉與年少者居雍姆，兩人相距十二歲之多。均是柯依賽渥的甥輩，居雍姆又是柯依賽渥的學生。居庸姆人稱居庸姆第一，兒子居庸姆第二也是雕刻家。

　　追隨柯依賽渥，尼古拉·庫斯都為馬利行宮的庭園盡了許多力，他在馬利宮庭園的一片水塘上雕出〈塞納河神與馬恩河神〉的大理石雕，與梵·克列弗（Corneille Van Cleve, 1645-1732）的〈羅瓦河神與小羅瓦河神〉，以及弗拉曼（Anselme Flamen, 1647-1717）與郁爾特雷爾（Simou Hurtrelle）所雕代表法國其他河流的雕像，構成壯麗動人的群雕組。尼古拉·庫斯都又為馬利宮庭園雕出多座優雅的有關山林狩獵主題的雕像，如〈帶箭筒的林泉女神〉，〈休憩的獵人〉，〈林泉女神與白鴿〉。又他的〈阿波羅追逐達芙尼〉是一組分開又相對的大石雕，極有舞蹈動感。尼古拉在路易修建凡爾賽的翠雅壟宮時，繼續重要的雕塑工程。

　　馬利宮飲馬槽的池邊，除了柯依賽渥雕有一對〈名聲女神騎上飛馬〉與〈麥丘里騎上飛馬〉的大雕刻外，另一對氣魄雄渾的大理石雕是居雍姆·庫斯都所作，兩座馬夫拉拽不馴馬匹的雕刻，通常以〈馬利的馬〉稱之。是法國雕刻巴洛克精神的極致表現。

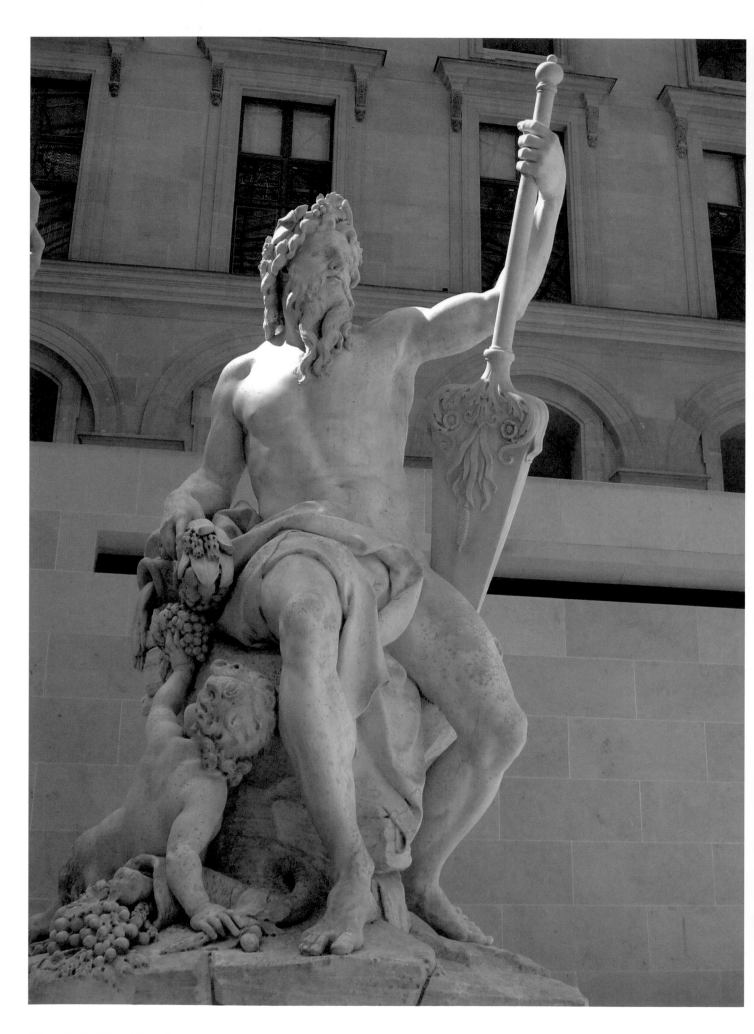

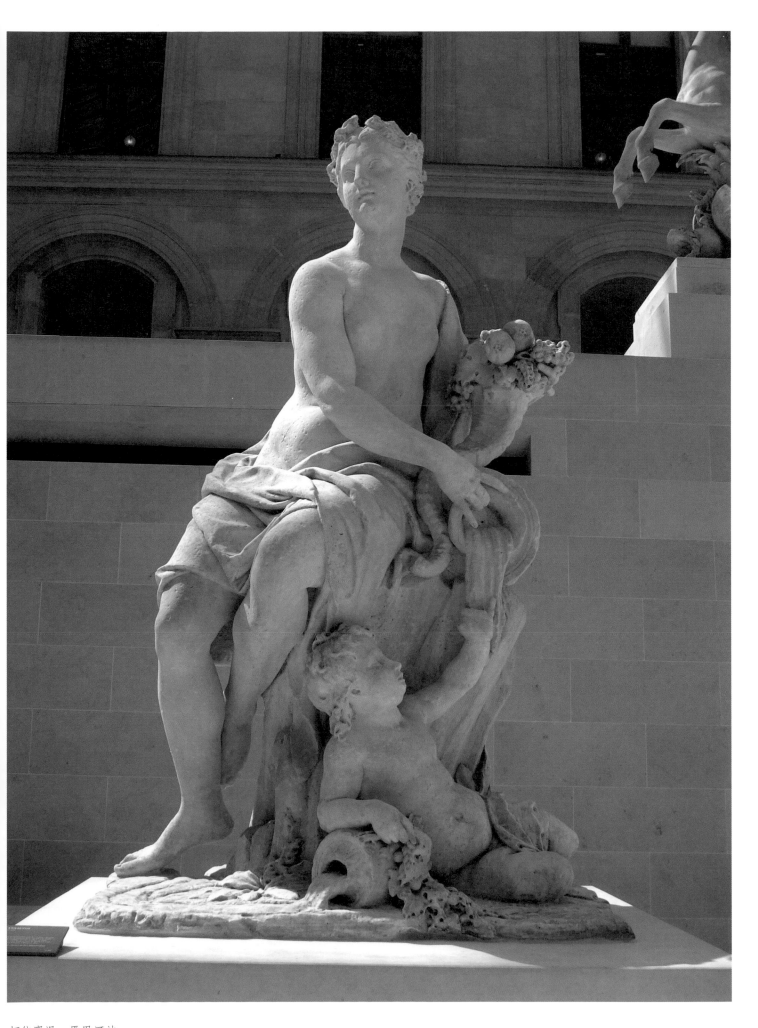

柯依賽渥　馬恩河神

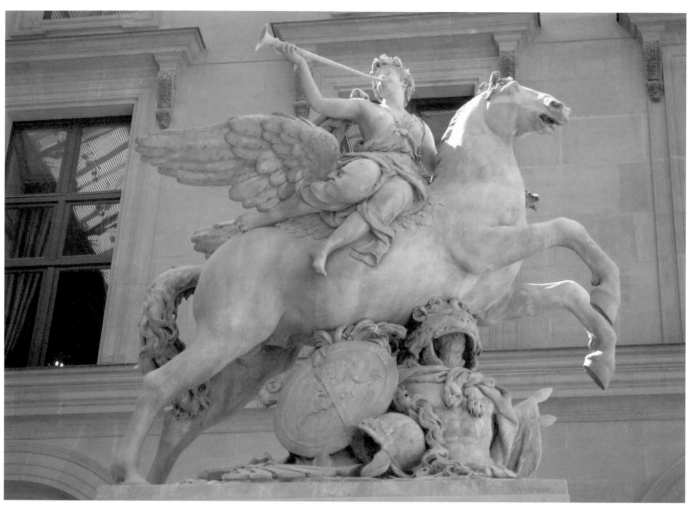

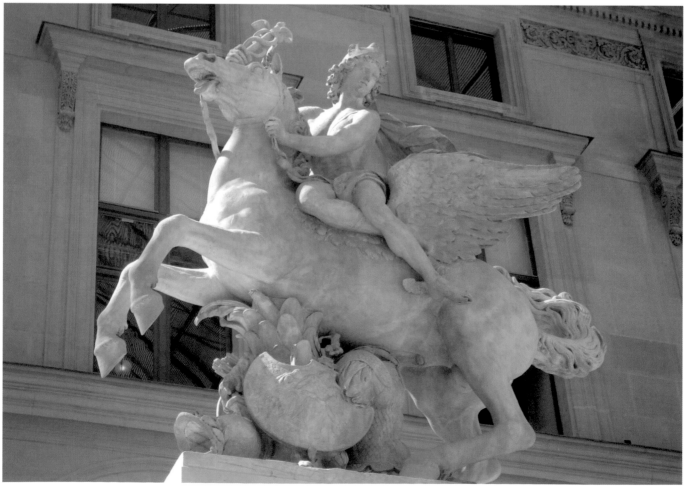

傑恩・巴提斯特・畢加爾
路易十五　53x25x21.5cm
凡爾賽宮(上圖)

柯依賽渥　麥丘里騎上飛馬
（一對）（左頁上圖）

柯依賽渥　名聲女神騎上飛
馬(左頁下圖)

〈艾芮與安奇斯〉和〈阿里亞與頗圖斯〉是馬利宮的另兩件大雕刻座，這兩座神話主題的大理石雕，由比尼古拉・庫斯都年少一兩歲的勒波特（Pierre Le Pautre, 1659/60-1744）主雕。〈艾芮與安奇斯〉原是由基拉東作草圖，交給當時旅居羅馬法蘭西學院的勒波特雕出。〈阿里亞與頗圖斯〉則是勒波特作圖，由戴歐東（Jean-Baptise Theodon）作模型和大理石初雕，最後由勒波特完成。

馬利宮的庭園，另有大大小小山林狩獵神話故事的雕像與裝飾，由眾多人手參與。這些雕刻在一七一六至一七四〇年時進行，轉置杜勒里花園，法國大革命時又四處流散，終於由羅浮宮收聚、修理、保護並展出。

(11)洛可可風與路易十五

太陽王路易十四駕崩，路易十五繼位。路易十四時與寵姬龐巴杜夫人（Madame de Pompadou）促建多處皇居。過去建築藝術的穩固古典風仍然存在並演化外，另一種風尚衍生而出，那即是所謂的洛可可風（Rococo）。經過幾十年凡爾賽宮廷生活的繁瑣鋪張，儀式重重，路易十五皇室生活中心轉回巴黎，巴黎的王公貴族尋求一種較輕鬆舒適的生活方式，決定了宅邸室內裝飾的趣味，接著是家具、金銀瓷

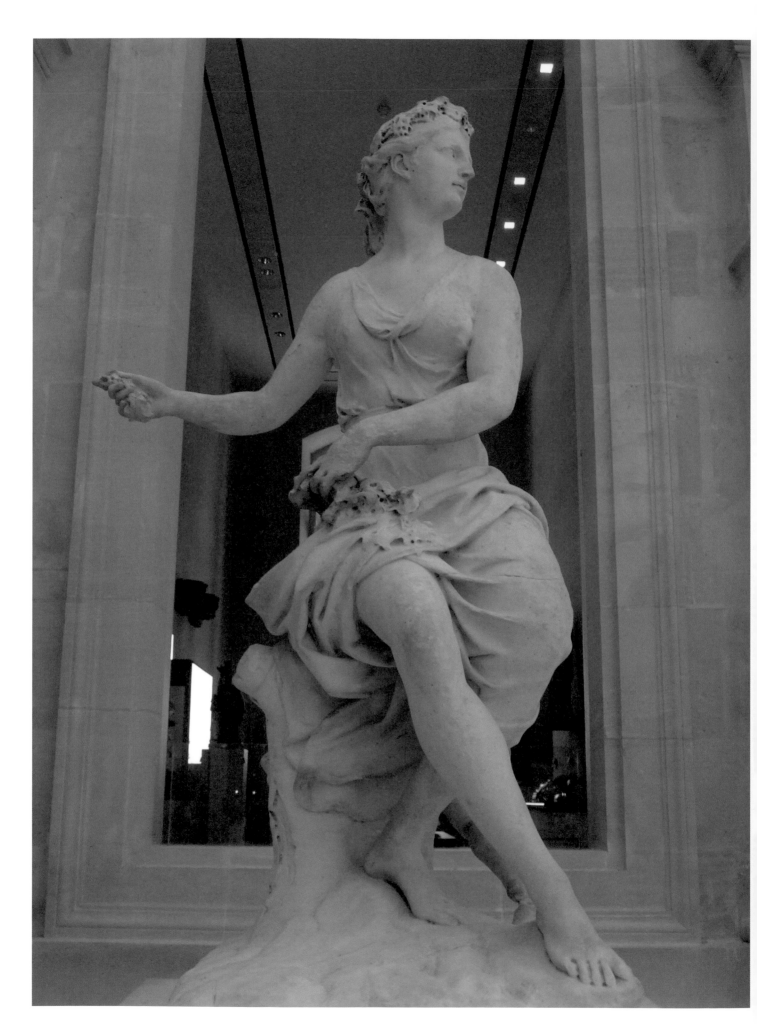

30 柯依賽渥 花神

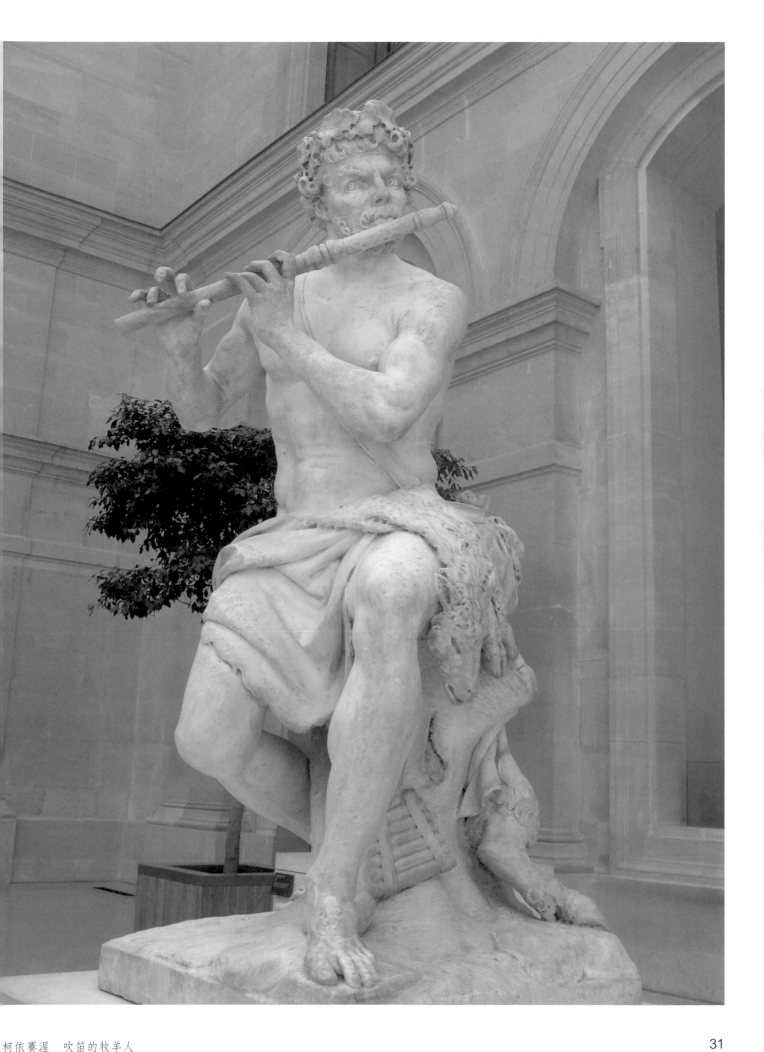

柯依賽渥　吹笛的牧羊人

32　柯依賽渥　樹精（又名〈櫟樹女神〉）

柯依賽渥　化為女神戴安娜的薩瓦公爵夫人瑪琍‧阿德雷德

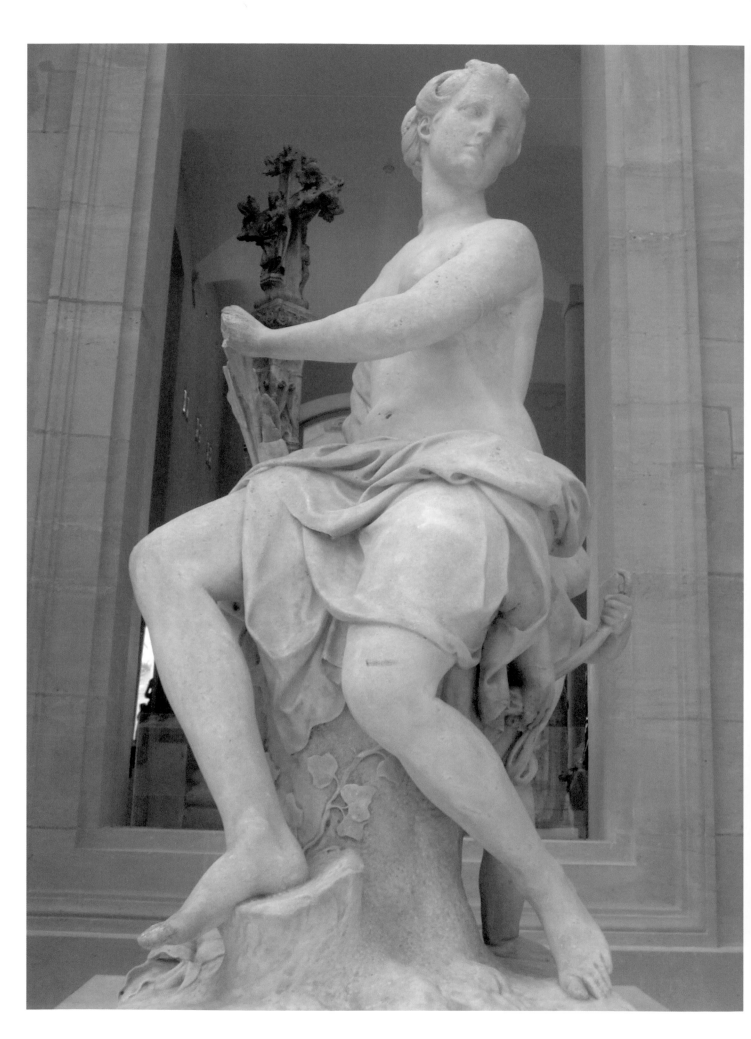

34 尼古拉・庫斯都　帶箭筒的林泉女神

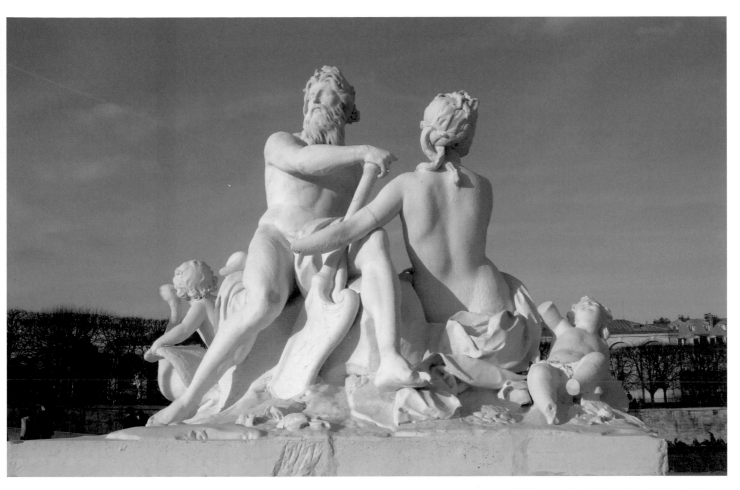

尼古拉・庫斯都　塞納河
神與馬恩河神（複製，杜
勒里公園內）（上圖）

居庸姆・庫斯都　阿波羅
追逐達芙尼(右圖)

尼古拉‧庫斯都　林泉女神與白鴿

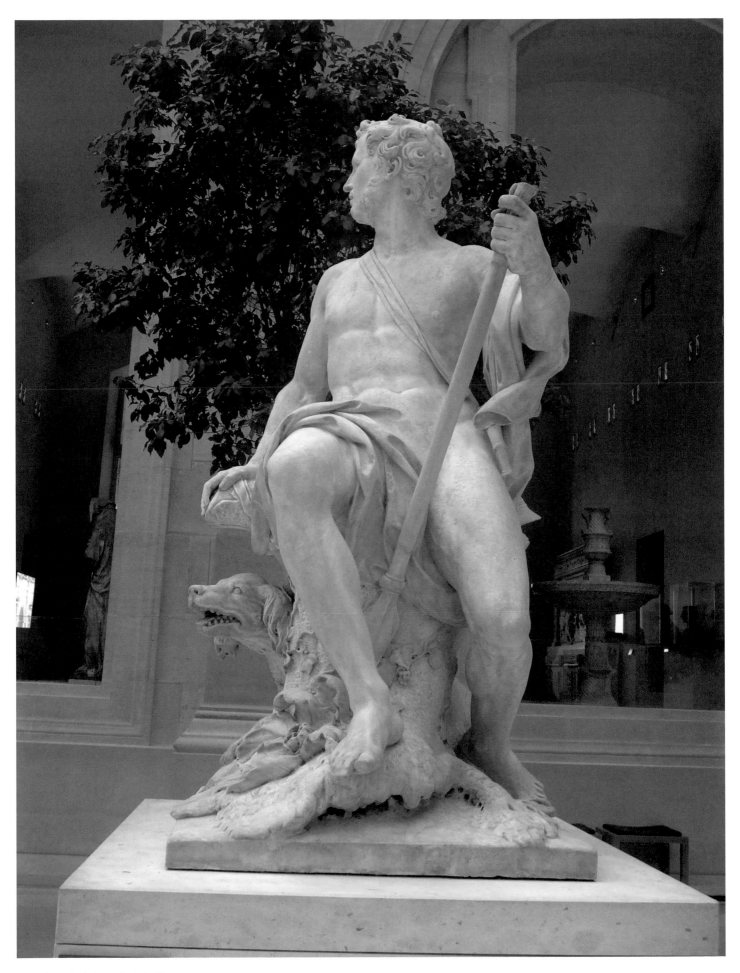

尼古拉・庫斯都　休憩的獵人

器形制的配合，巴黎近郊塞弗爾（Sevre）製造廠及法國各地的製造廠持續受皇家保護，發展迎合新品味，洛可可風的器物。

「洛可可」一辭，一七五五年首次出現，是版畫家柯興（Cochin）筆下用來諷刺將要過氣的路易十五時代藝術風格的辭語。Rococo原與Rocaille同義，原意是假岩片覆以貝殼，作建築物的屋表、屋裡、庭園、噴池與巖洞的裝飾之用。這種裝飾方式最先來自義大利，圖形出自貝蘭雕刻上的曲形紋，由帕里西（Bernard Palissy）引進，而由勒波特一六九九年運用到凡爾賽宮的裝飾上，至路易十五這種風格才大為發展，在室內裝飾及繪畫、雕塑上都有所發揮。洛可可風格又稱「龐巴杜風格」或「布欣風格」，其特點在於C形渦旋狀線與不對稱反曲線的相交使用。其圖像常是裸女、飾帶、花飾、花環、天使、箭矢、箭囊，還有水浪，貝殼等。法國的洛可可流風傳到德奧，產生幾十座美麗的教堂與許多巧妙時髦的小雕像。

路易十五時代凡爾賽宮增添了建築師加

傑恩・巴提斯特・畢加爾
龐巴杜夫人
166.5x62.5x55.5cm
巴黎羅浮宮（左圖）

布里爾（Gabriel, 1698-1782）主導修健的歌劇廳和小翠雅礱宮（Petit Trianon）。加布里爾在巴黎也建出軍事學校和路易十五廣場（後名協和廣場 Place de la concorde）。建築師博朗戴爾（Blondel），博弗朗（Boffrand），奧伯（Aubert）等人也在巴黎和法國其他城市如南錫、麥茲、倫納、香畏以等地造出足以代表路易十五王朝的建築物。有的尚存古典風，有的呈洛可可風。南錫的史丹尼斯拉廣場（Place Stanislas）是絕佳的代表。

皇家美術院的資格。此畫讓他一時被稱為「宴遊景象的畫家」；布欣一七二三年榮獲皇家學院羅馬獎，到羅馬遊學三年，跟從當時義大利最大的裝飾畫家提也波洛（Tiepolo）和阿巴尼（Albani）習畫，回法國後，為凡爾賽，楓丹白露，馬利等皇居作巨型裝飾。他是龐巴杜夫人的專用畫家與繪畫教師。其代表作大多是傳統神話題材，如〈維納斯的勝利〉、〈日出日落〉、〈維納斯來見伐爾肯〉和〈調情圖〉。布欣這樣逸樂、愛嬌的繪畫引起哲學家狄德羅（Diderot）的反感。

路易十五與龐巴杜夫人的政權處處顯示敗落與混亂，如此引起哲學家對政治、社會、科學及時下藝術的種種思考。除狄德羅之外，有思想家盧梭、畢封（Buffon, 1707-1788）及更早的孟德斯鳩。因這些人的努力，滙成十八世紀法國的「啟蒙運動」。抗衡社會的虛浮與萎靡。

路易十五時代的雕塑，因雕塑素材本質的穩固厚重，以及裝飾庭園與墓座的用途，主要的雕塑作品倒還持續著古典精神或巴洛克風的表現，到較後才顯示洛可可風的，被稱為「肥皂」的燒瓷或燒陶的小雕像。出現主要的雕塑家有蘭貝—西基斯貝·阿當（Lambert-Sigisbert Adam, 1700-1759）及其兄弟還有布夏東（Edmé Bouchardon, 1698-1762）、畢加爾（Jean-Baptiste Pigalle, 1714-1785）及法爾柯內（Etienne Falconet, 1716-1791）等人。

（12）路易十五時代的阿當兄弟、布夏東、畢加爾與法爾柯內

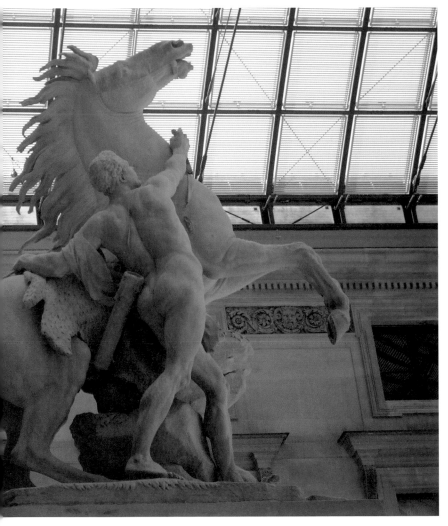

居庸姆·庫斯都　馬利的馬（一對，又稱〈馬夫拉拽的馬〉上二圖）

繪畫從古典巴洛克到洛可可風，畫家人才輩出，最具盛名畫出洛可可風綺麗畫面的要數華鐸（Jean-Antoine Watteau, 1684-1721）和布欣（François Boucher, 1703-1770）二人，華鐸大半生活在剛成為法國屬地的法蘭德斯的城鎮瓦倫辛，算是法蘭德斯的畫家，也因此他一向傾慕法蘭德斯的畫家魯本斯（Rubens, 1577-1640）。華鐸一七一二年提出〈發舟西塞瑞島〉獲得入

凡爾賽庭園在路易十五時持續施工。出生南西（法東洛林省）的蘭貝—西基斯貝·阿當在一七四〇年左右，設計了海神泉池一組〈海神與女海神〉的雕刻。他曾是皇家美術學院的學員，赴羅馬學習期間受到義大利巴洛克風很大影響。他構思敏捷，技巧流利而略顯誇耀，卻符合裝飾之用，比如說他為巴黎蘇比斯王子的宅邸的大廳所作壁幔高浮雕〈歷史與信息女

40　由基拉東作圖、勒波特主雕的〈艾芮與安奇斯〉。

由戴奧東著手，勒波特作圖與完雕的〈阿里亞與頗圖斯〉。

神〉即是優美之作。人稱他為「年長阿當」，他的幾個弟弟都從事雕塑，裝飾庭園與墓座雕飾。

〈火神普羅米修士〉即是「年長阿當」的弟弟，人稱「年少阿當」的尼古拉‧賽巴斯田‧阿當（Nicolas-Sebastien Adam, 1705-1787）所作，這座高只略過1公尺的大理石雕，火焰中被鷹啄胸腹又奮力爭脫枷鎖的普羅米修士，相當令人震撼。「年少阿當」重要作品，還有一七四九年為南西Bon-Secours教堂所作的卡特琳‧歐帕林斯卡墓座。

阿當家族還有一位弟弟法朗索—加斯帕‧阿當（François-Gaspard Adam），曾受邀為普魯士王費德利克二世（1710-1761）裝飾庭園。

路易十五廣場曾立有一座路易十五的雕像，是巴黎市政府延請獲得一七二二年羅馬大獎的布夏東所作。這座布夏東的代表作一七九二年被毀，幸有翻銅縮版存於羅浮宮。

布夏東早年受業於自己的父親和路易十四時代大雕刻家柯依賽渥的學生居庸姆‧庫斯都。他一直保持著一貫的古典風。最初布夏東以複製〈巴貝黎尼的牧神〉而成名。一七三九到一七四五年間為巴黎格勒尼爾街作〈四季噴泉〉，以及一七五〇年完成的〈愛神在厄丘勒的椎棒上琢磨弓箭〉，奠定了他的名聲。

布夏東一直避開風行的洛可可風，他的妻

布夏東　愛神在厄丘勒的椎棒上琢磨弓箭（左下圖）

畢加爾　裸身的伏爾泰（右下圖）

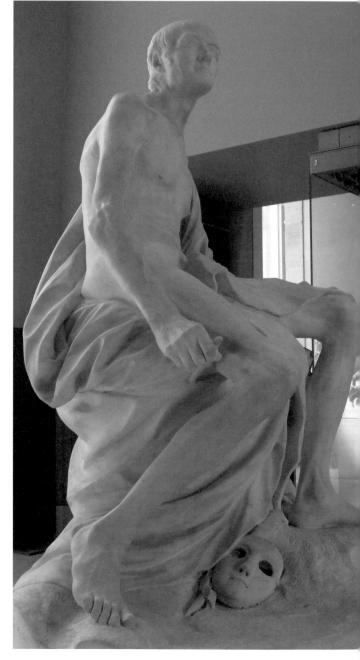

畢加爾　麥丘里繫好腳後跟的小翼翅　銅雕

子也是雕刻家,作風卻是十分洛可可風。

　　法國東部阿爾薩斯地方,史特拉斯堡,路德派教堂聖‧篤瑪的「摩理斯‧德‧薩克斯的陵墓」是畢加爾的大作。此組一七五三年間開始構思,一七七六年才揭幕的墓座,可看到傑恩‧巴提斯特‧畢加爾在雕刻上堂皇的巴洛克風和強有力的寫實手法。畢加爾在巴黎聖母院也為阿爾庫元帥作墓座雕,另巴黎多處教堂保有畢加爾的雕像。見證了他對人體的實質掌握及敏感處理。

　　畢加爾早年並沒有在羅馬大獎的競賽上獲勝,他一七三六年自費到義大利學習,停留了三年,回到巴黎,作出了十分迷人的小雕像〈麥丘里繫好腳後跟的小翼翅〉,提到皇家學院受審。一七五〇至一七八五年間,他為龐巴杜夫人在舒瓦西莊園(Chateau de Choisy)工作,作出多尊寓言性質的小雕像,如〈愛情與友情〉,這座雕刻顯露了這位路易十五寵姬的情態。

　　畢加爾為路易十五在漢斯雕出紀念像,此像被毀而後重製。畢加爾最膾炙人口的作品是伏爾泰的雕像(現存羅浮宮,法蘭西喜劇院者為複件),他也雕出栩栩如生的狄德羅胸像(現存羅浮宮。)

　　受龐巴杜夫人保護,主持皇家器物製造中心塞弗爾廠的雕塑部門。法爾柯內是披傑的崇拜者,他效法披傑雕了一件〈克洛東的米隆〉(現存羅浮宮)。由於此作,他成為美術學院的一員。法爾柯內較後在法國並沒有雕出特殊動人的作品,倒是名聲傳遍歐洲,他又是被認為最能保有雕刻精神的。俄國女沙皇卡特琳二世就請他到聖彼得堡雕塑紀念彼得大帝的〈彼得大帝騎馬像〉。

(13)路易十六與法國大革命

　　路易十五在一七七四年五月十日駕崩,由剛二十歲的孫子繼位,名號路易十六。據說路易十六的妻子瑪琍‧安東尼在聽到一群人前來祝賀他們登上寶座時,嚇住了,跪下說:「上天啊,請保佑我們,我們治理國家,太年輕了。」路易十六登基時確也曾得到整體國人的擁護,但終如瑪琍‧安東尼預感的,一個王朝就將結束。

　　路易十六繼位時,社會弊端已百出,王室綱紀敗壞,財政紊亂,民生凋敝,而貴族教士階級爭奪權力利益。路易十六雖然溫和愛民,有抱負、思改革,但勇氣不足,無法伸展,終於釀成人民攻佔巴士底監獄,並另路衝進凡爾賽宮。路易十六與瑪琍‧安東尼倉惶而逃,後被捕。一七九三年一月二十一日路易十六被送上

法爾柯內　莉達　1765年　大理石雕刻

斷頭台。不久瑪琍‧安東尼也受刑,連帶一群同情王室的人也遭同等命運。

如此事件激起整個歐洲的不滿,英國首先發動,聯盟奧國、普魯士、西班牙、荷蘭、葡萄牙、俄國,共同聲討法國。而法國內部民生困乏,混亂暴力四處皆在。此時國民公會成立,然各地保皇勢力竄起,經過一段血腥的恐怖期,國民公會得以穩定大局,又經多位年輕將軍的努力抵擋了地方和外來軍力,法國國土得以保持完整。

幾番流血鬥爭之後中產階級獲得參政權,一七九五年十月新政府成立。這名為執政府的機制,將權職交給一個年限五年的五人小組。之外,一所五百人的諮議院與另一所由元老組成的上議院成立。

中產階級促成的法國大革命,到頭來卻讓國家落入一個人的掌握中,這個人是來自科西嘉島的青年軍人:拿破崙‧綳納巴特。一八○三年,他由第一執政官自立為王,建立起拿破崙帝國,是另一個時代的開端。

克羅迪翁浮雕(上、下圖)

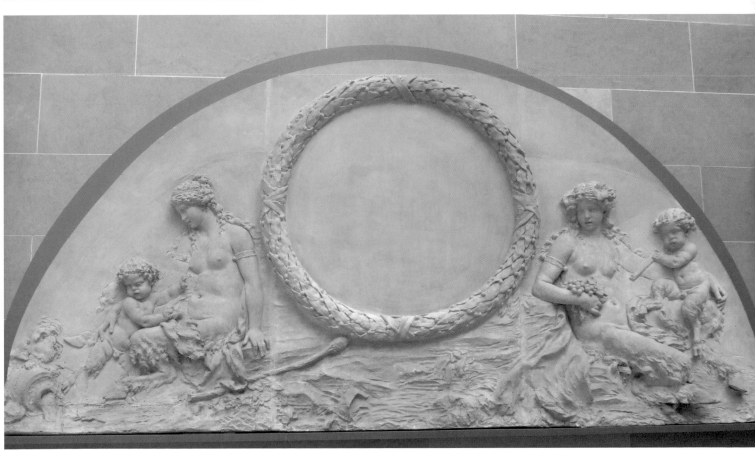

（14）路易十六的宮廷雕刻家帕究和以燒陶塑像著稱的克羅迪翁

路易十六繼續整修凡爾賽宮，如凡爾賽宮內歌劇廳的裝飾，這個裝飾工程由宮廷雕刻家帕究（Augustin Pajou, 1730-1809）主持，帕究也主導凡爾賽宮內聖路易教堂的裝修工作。巴黎的皇家繪畫與雕刻學院仍然存在，帕究曾任院長一職。

帕究的重要雕刻作品是胸像，德·巴利夫人特別委任他作雕像。他的胸像作品還有〈勒姆安〉（現存南特），〈演員卡爾蘭〉（現存巴黎法蘭西喜劇院），〈宇貝·羅勃〉等件。

〈受遺棄的莎姬〉（現存羅浮宮）是帕究最成功動人的雕刻，他投下六年時間才完成，卻在準備參加沙龍時因淫穢之嫌被拒展出。這座等人身尺寸的大理石雕像，表現失去邱比特的莎姬的哀傷無望，好似整個美麗的胴體都浸染著失戀的痛苦。

十八世紀的歐洲，各國的皇家器物製造廠，發展出以陶瓷土捏塑而燒出的塑像，有的只是素燒，法文稱「Biscuit」，有的塗以華麗的釉彩。當時這樣的燒陶塑像風行一時，許多在尚未上釉前就被買走，法國人特別喜愛這種趣味。這種燒陶塑像自雕塑家畢加爾，阿當至披傑都有傳世的美妙的小塑像，而最擅長此類作品又作品最多的要算克羅迪翁（Clodion，另稱Claude Miche, 1738-1814）。

克羅迪翁的燒陶塑像同時兼具古典精神、巴洛克風格和法國品味。這些不同的趣味交織出誘人官能的逸樂之感，當時十分討好。他也常為私人宅院作裝飾工程，克羅迪翁自一些沒有戰爭，沒有道德教化的古物中探究靈感，與新興的新古典主義的精神有別。如他為此時波旁宮（Palais de Bouebon）的主人龔德大公作出溫婉可愛的酒神、林神與眾多孩兒的大理石浮雕的牆面。

克羅迪翁浮雕

(15)從舊王朝走到新帝國的烏東

生在路易十五時代的烏東（Jean-Antoine Houdon, 1741-1828），早年到義大利習得文藝復興大師的雕刻和古代雕刻的趣味。曾為羅馬「天使的聖瑪琍教堂」雕〈聖布魯諾像〉。回到法國，烏東並沒有如預期地受到皇室重視，只投身到薩克斯‧勾達公爵門下，雕出著名的〈戴安娜〉。這座雕像受到俄國女沙皇卡特琳

帕究　受遺棄的莎姬

二世的賞識，買了下來。（原存聖彼得艾米塔吉博物館，後轉為葡國里斯本 Gulbenkian 基金會藏）。這座大理石雕有翻銅塑像，烏東在銅像上取消蘆葦叢中的大理石支座，以增胴體的輕盈感。

烏東自古典習得細膩精緻，他更自古典精神漸入對人物的實質觀察，特別對女性心理的透視掌握。他為建築師的女兒露易絲‧博隆尼亞所作陶塑雕像是第一件私人雕像的傑作（現存羅浮宮）。接下有多座細膩傳神的貴婦人雕像，如〈梅簡侯爵夫人像〉（現存 Aix-en-Provence），〈薩布朗夫人像〉（現存柏林）。

大思想像伏爾泰是最多法國雕塑家喜愛雕塑的對象，烏東也雕過伏爾泰的胸像（現存巴黎法國西喜劇院），他並為知名人士米拉堡及盧梭等人作像。

盧梭的雕像是烏東一七八六年受美國人之請到美國就地而作。烏東是第一位踏上美國土地的法國藝術家。這座盧梭的雕像現存維吉尼亞洲李奇蒙大廈。

烏東在法國舊王朝立下名聲，法國大革命並沒有影響到他。他繼續以自己小孩的塑像參展沙龍，這些塑像是烏東最能感動人的作品。

法國大革命的動盪之後，烏東成為新社會最受歡迎的雕塑家。拿破崙帝國成立前後多位新貴延請他塑像。一八○八年他雕塑了拿破崙和約瑟芬兩座大理石像，都置於凡爾賽宮。他另有拿破崙的燒陶像，後存於迪戎美術館。

烏東的名作還包括現存於羅浮宮的〈安涅希伯爵墓座〉，現存於法國南方蒙貝利耶美術館的兩座寓言雕塑：〈夏天〉與〈冬天〉。另紐約大都會美術館藏有他優美的大理石像〈浴女〉。

烏東，亦可說自帕究以降的裸女雕像多少回到法國傳統的優雅與肌膚光滑的風格。這樣的雕塑蛻變為一些附合洛可可風的肥皂式的小雕像，作為鐘座之類的裝飾。雕塑藝術如同繪畫藝術，到了十八世紀中末葉走向取悅於人的表面效果，所謂「好質地」、「好手法」的樣貌，內涵漸失，如此另一種新藝術風格轉而滋生。

新古典

(1) 新古典主義—真實風格

歐洲藝術史寫至十八世紀中末葉，要談到「新古典主義」風格的建築、雕塑與繪畫。其實十八世紀中末葉時，並沒有「新古典主義」的說法，就如同十七世紀的人並沒有用「古典主義」來形容當時的藝術一般。「新古典主義」是十九世紀中葉的人創出來的說辭，原帶有貶義，是指「回到古代」或「古代復甦」的藝術風格，沒有生命，冰冷，沒有個性，陷於對希臘、羅馬雕塑的僵硬模仿。其實十八世紀末葉的藝術家、理論家、批評家所提供的倒是一種「真實風格」，針對強猛、誇張的巴洛克風，以及轉至靡麗、輕佻的洛可可風而發。「真實風格」要求的是一種無時間限制的真實，一種十分徹底的單純、純淨。

原是德勒斯登路德派教士，後遷居羅馬改信天主教的考古學家溫克爾曼（Johann Joachin Winckelmann, 1717-1768），是首先倡導這種理念的人。由於赫古拉侖（Hucuralum，或譯「海古拉寧」，1738年發現）與龐貝（Pompei，1748年發現）的考古挖掘，發現大規模受希臘藝術影響的古物，讓這位並未看過當時尚未發掘出的希臘美術真蹟，而嚮往希臘精神的人提出他的想法。他以為希臘雕像是美的最高顯示，存著「崇高的單純與靜謐的莊嚴」。他向藝術家提說，唯一可成其偉大的是要模仿古代希臘的作品，那幾乎是不可模仿的，但如果可能的話，「美應該像最純淨的水汲自最純淨的泉源」。這些是他在《古代藝術歷史》和《關於希臘美術的模仿》書中所言。

溫克爾曼的新說，在他居住的歐洲文藝人匯聚的羅馬城傳開。來自德勒斯登的畫家蒙斯（Anton Raffael Mengs, 1728-1779）首先接受了，與同時旅居羅馬的法國畫家維恩（Josephe Vien, 1716-1809）在繪畫上共同揭示這種美的新理念。維恩的學生，畫家賈克·路易·大衛（Jacques Louis David, 1748-1825）在一七七四年獲得羅馬大獎，翌年也到了羅馬，共同實踐此一理念，成為這時代法國最大的畫家。將溫克爾曼的新說帶至法國的是建築師暨雕刻家瓜特梅爾·德·昆西（Quatremère de Quincy, Antoine-Chrysostome, 1775-1849）。他也是一位理論家，寫過多部書籍，宣揚「美要崇高且嚴肅，要為一個理念服務。」

歐洲文學思想界首先向溫克爾曼喝采的是歌德。法國的狄德羅在瓜特梅爾·德·昆西對這羅馬新興的藝術風帶到巴黎時大為讚賞。此時由狄德羅、盧梭、孟德斯鳩、伏爾泰所共同倡導的「啟蒙運動」正現明光，他們對道德熱烈堅持，對莊嚴的精神與事務熱誠喜愛，促進了科學研究與社會改革。這種來自羅馬對藝術嚴肅、崇高、純淨的要求，正符合他們的追求，法國藝術也就在他們的精神導引下走向「真實風格」的表現。

(2) 法國新古典的建築

「新古典主義」藝術約一七五〇年肇始於義大利羅馬，卻在法國土地成其大，可說自一七七〇年以後伴隨著法國大革命發放，快速成熟。一七八九年法國大革命的理想，在於打破舊秩序，重新締造一個安平和諧、堅固持久的社會，宣告一種和平的世界主義與理性的人道主義。這一方面就像在追求一個「古典」的、完善的夢。「真實風格」的藝術即要創出近似此夢，這樣理想的、靜定均衡的，後來稱之為「新古典主義」的建築，雕塑與繪畫。

新古典主義的建築在歐洲，甚至美國，要談到一種希臘多利安式的大型建築物，也有人說義大利十六世紀威尼斯大建築家帕拉迪歐（Palladio，又稱 Andrea di pietro, 1508-1580）的影響也不可忽視。這類建築在十八世紀，德國慕尼黑有克林茲（Leo Von Klenze）設計了大群紀念堂殿，從擬古、仿古的目的出發。在聖彼得堡請來法國人德·都蒙（Thomas de Thomon）與蒙特費朗（Ricard de Montferrand）建造出聖彼得大劇院、證券交易所、教德撒醫院等大型建築。在美國，成為美國一八〇一與一八〇五年兩

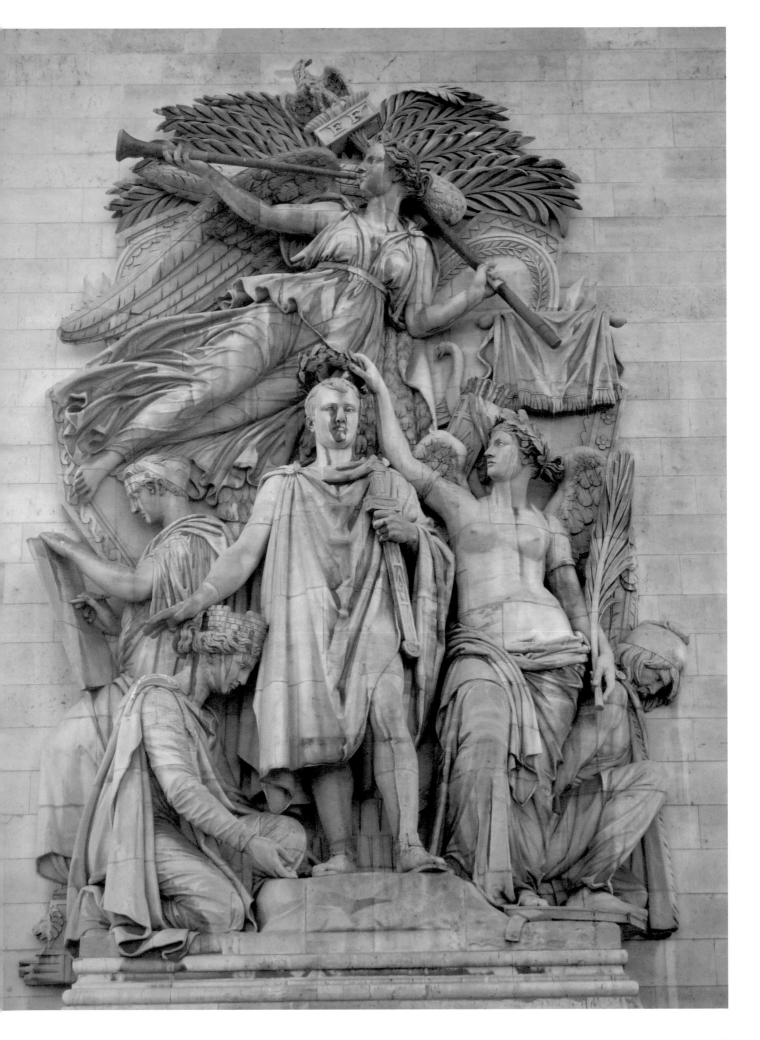

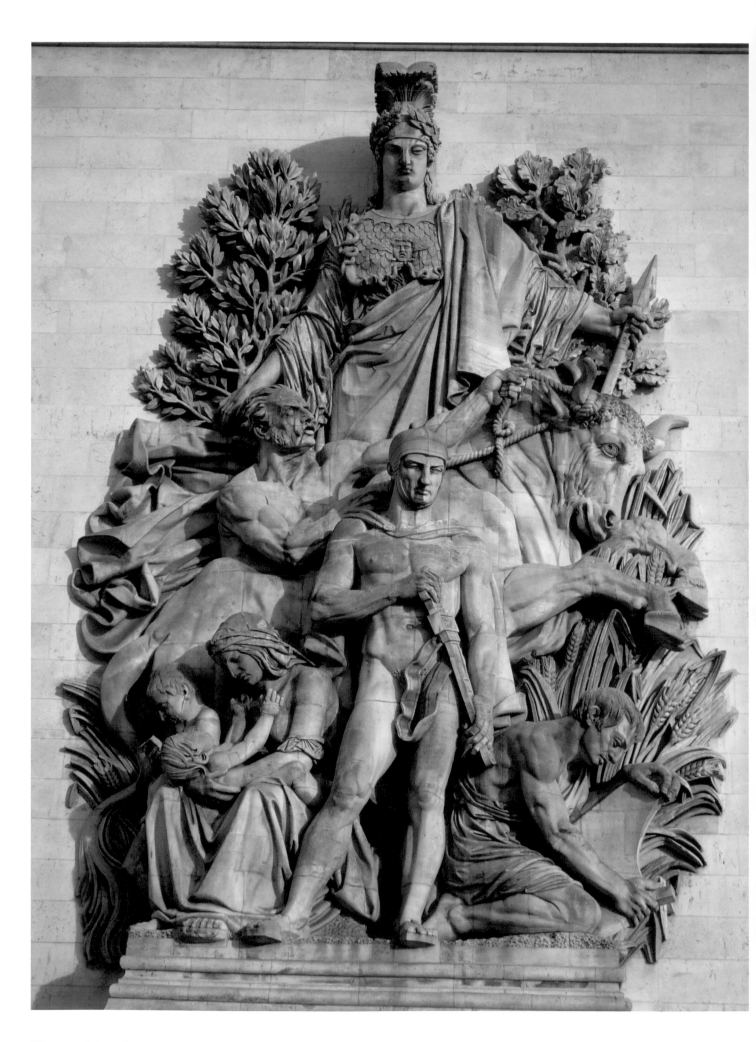

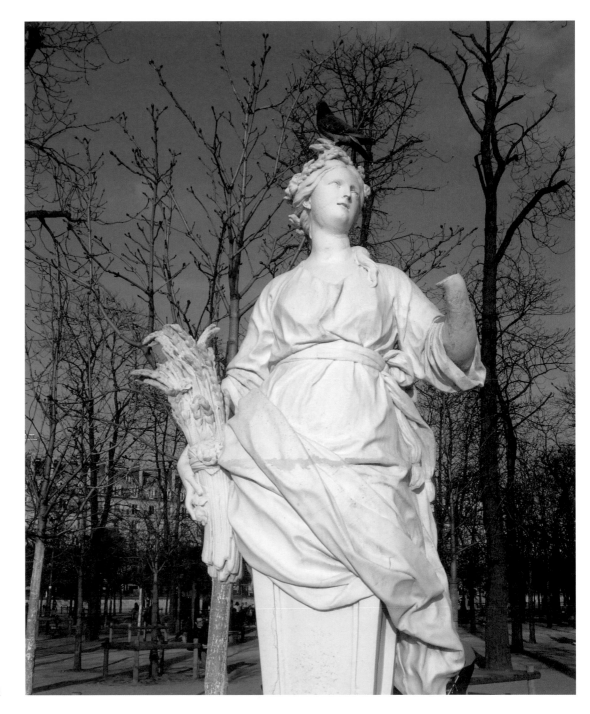

杜勒里公園內的人像柱

屆總統傑弗遜（Thomas Jefferson, 1743-1826），在法國建築師克雷里梭（Clerisseau）的協助下，建造了維吉尼亞州新首府李奇蒙的大會堂。

法國本身建築方面，勒都（Claude-Nicolas Ledoux, 1736-1806）在一八○六年寫有《藝術、風尚、法制思考下的建築》，是十八世紀建築最誘人的烏托邦建築願景。勒都的建築觀念涵蓋了古典、巴洛克與前超現實精神。他在巴黎運河旁所建的維列特圓形建築（Rotonde de la Villette）、巴黎的阿爾維爾大廈（L'Hotel d'Hallwly）及卡爾瓦都省的貝奴維莊

園（Chateau de Benouville），以及貝桑頌的劇院，都是他理想的成形。

拿破崙帝國時期最重要的建築師要算佩西爾（Charles Percier, 1764-1838）和封田（Pierre Fontail, 1762-1853），這兩位建築家早年在羅馬結成好友，這段友情維持了三十年。他們在羅馬研究古羅馬、文藝復興與當時新近的建築。拿破崙執政時期，他們開始執行多種公共工程。修建烏孚拉德稅政大廈，裝飾秀孚蘭大廈及拿破崙妻子約瑟芬的居所馬梅松宮等。帝國時期拿破崙又任命兩人整治杜勒里公園，建立

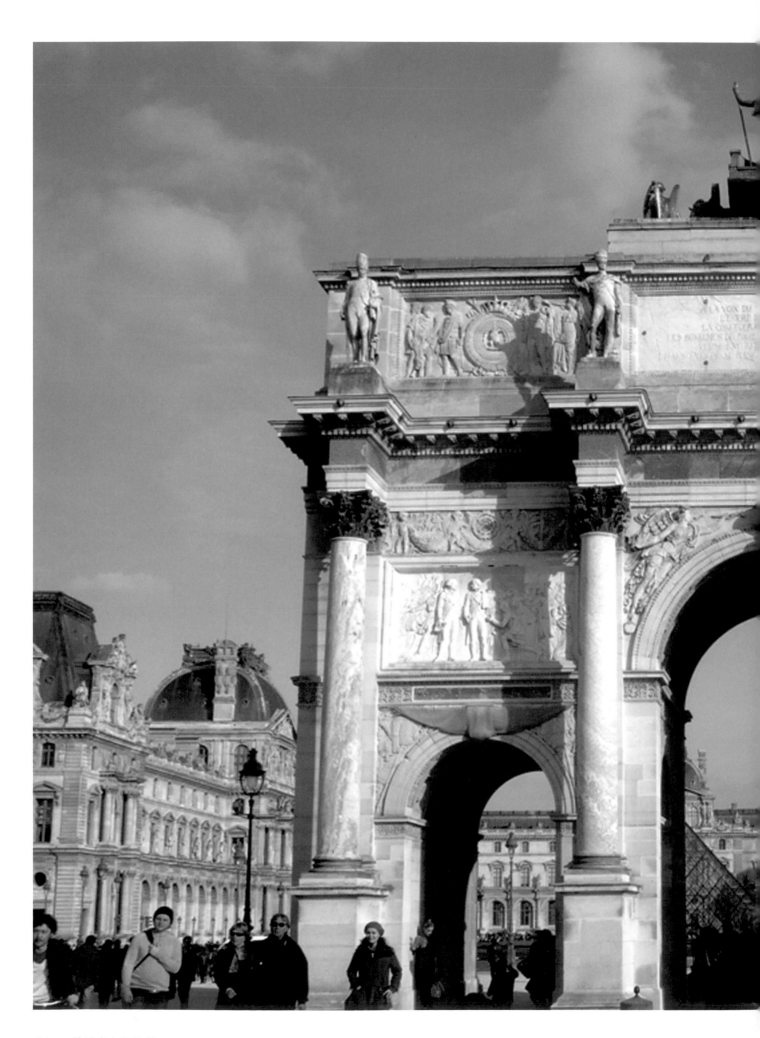

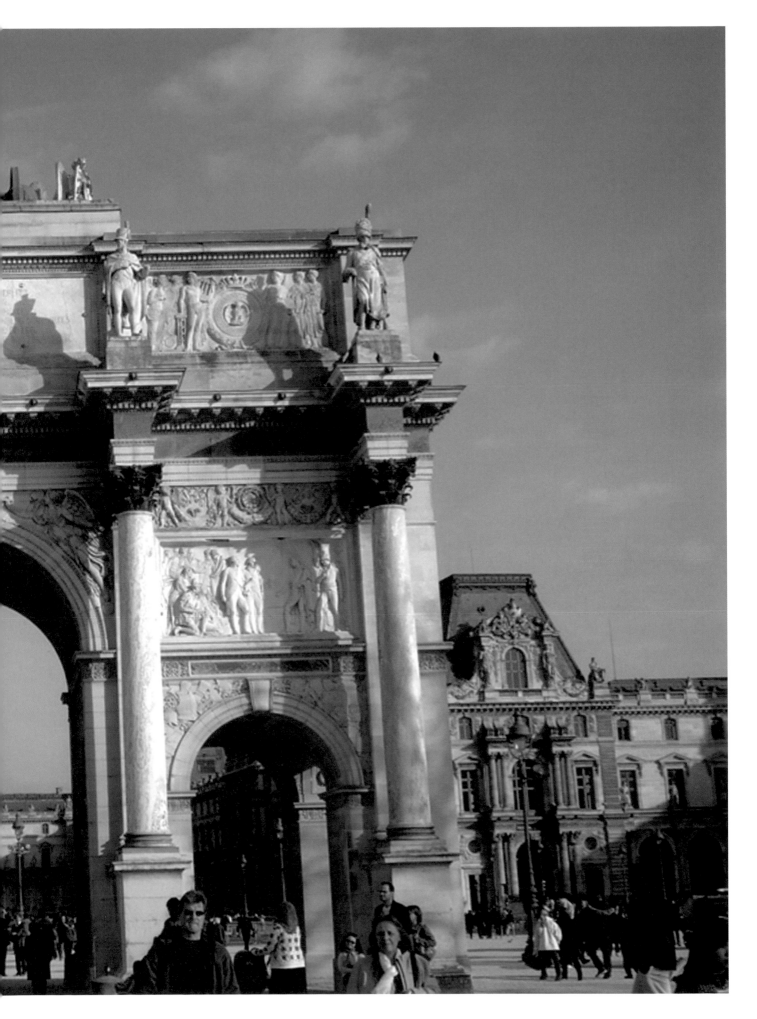

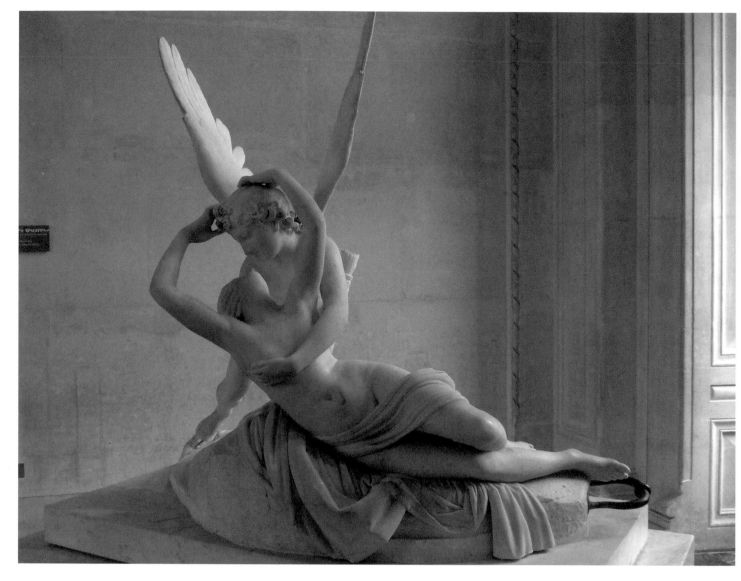

卡諾瓦 莎姬由愛神之吻
醒活（於羅浮宮德農館）

小凱旋門，修整羅浮宮大廊及附近的道路和方場。還有拿破崙的其他居所，如凡爾賽宮、聖克勞宮及布魯塞爾的拉肯宮。到了路易十八復辟，佩西爾停止活動，封田繼續為王朝服務，建造了「贖罪禮拜堂」（Chapelle expiratoire, 1816）。在路易・腓力時代，封田重整凡爾賽宮，並將其轉型為美術館。

（3）大衛、格羅、安格爾的新古典繪畫

一七四三年至一七五〇年間居住羅馬的維恩，首先接受溫克爾曼新古典主義理想的法國畫家，他古典樣態的人物冷峻而拘謹，讓他只成為新古典名家，而非大家。

維恩的學生大衛，一七八五年在羅馬畫出〈荷拉斯誓盟〉，新古典主義冒現了繪畫大師。賈克─路易・大衛對表現人物「高貴的單純」與「靜定的姿容」的信念，在他〈馬拉之死〉畫中完成。大衛早年熱中政治，當上代議士，投票贊成處決路易十六。他加入的羅貝斯彼爾的陣營失勢後一度入獄。後來大衛成為拿破崙的擁護者，為拿破崙畫出出征的盛景〈繃納巴特在聖貝納爾山〉（或名〈跨越阿爾卑斯山的拿破崙〉），以及拿破崙加冕約瑟芬的堂皇的〈加冕圖〉。他的畫風曾由新古典轉而採用威尼斯派的色彩和光影法，但仍素描精到，構圖嚴謹。大衛大革命期間廢除皇家學院（Academie Royale）改以研究院（Institut）為繪畫與雕刻的評定機構。他又是一位偉大的教師，他的弟子依年齡序有：吉羅德（Girodet-Trioson，又稱

Anne-Louis Girodet de Roucy, 1767-1824）、傑拉（Francois Gerard, 1770-1837）、格羅（Antoine-Jean Gros, 1771-1835）、葛耶蘭（Pierre Narcisse Guerin, 1774-1838）、安格爾（Jean-Auguste-Dominique Ingres, 1780-1867）等人。

　　格羅說來是大衛最親密的朋友及仰慕者。雙親都是藝術家的格羅，十四歲時隨大衛習畫。二十一歲離開巴黎到義大利。隔年拿破崙攻進義大利，他經約瑟芬的引薦成為拿破崙

征戰時的隨員，為拿破崙描繪戰爭英勇事蹟，前後畫出〈繃納巴特在阿科勒橋〉，〈探訪加法鼠疫病患〉，〈阿布基戰役〉，〈埃勞戰役〉等作，描繪扎實又充滿光影的巨型畫幅，使他在大衛一八二五年去世時成為古典派的領導。格羅對後進畫家傑里柯（Théodore Géricault, 1791-1824）、德拉克洛瓦（Eugène Delacroix, 1798-1863）都有所影響。波旁王朝復辟之際，格羅為王室人物事蹟多作描繪，又為萬神殿的

卡諾瓦　愛神與莎姬

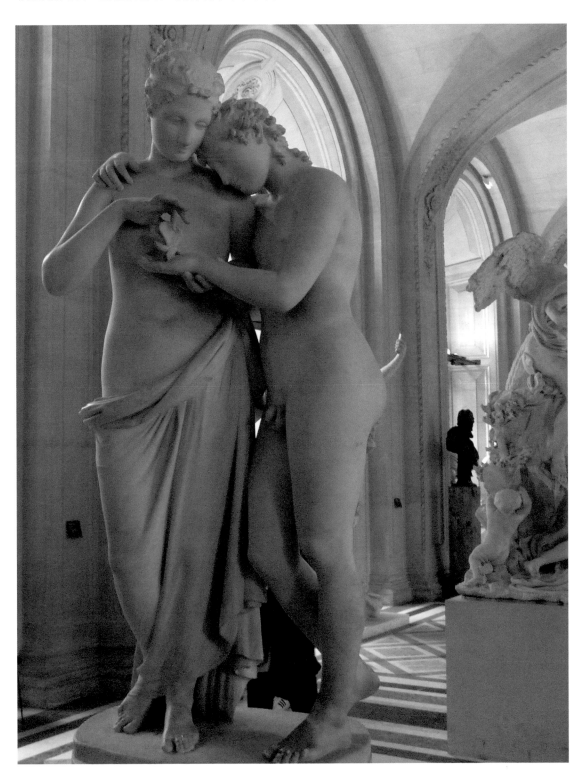

圓頂壁畫付出努力，讓他得到查理十世頒給的男爵爵位。不過這方面的作品卻被認為是平庸之作，使他鬱鬱不樂，再加上婚姻的挫折，最後投塞納河自盡。

葛耶蘭一生畫風接近其師大衛，他畫的〈馬庫斯·塞克圖斯歸來〉，畫面堅實，光影卓越。其餘繪畫多精練、優雅、人物與空間處理均用心。一生忠實遵循新古典主義的信條，賦予作品一種理想美。他的學生傑里柯與德拉克洛瓦則走向浪漫派。

傑拉曾是大衛的學生，但在第一帝國時與大衛爭寵，使得仇隙甚深。傑拉與格羅亦不友善。傑拉的個性和為人應有短缺，早年逃避兵役，得到大衛推薦為大法官卻長期裝病不履行義務。波旁王朝復辟他轉而快步迎合，獲路易十八的男爵勛位。他擅長肖像畫，然僱用大批幫手畫出輕巧甜媚的作品，缺少大衛的堅實與深刻。

大衛最年長的學生是吉羅德，他雖曾追隨大衛，但二十多歲時一幅〈安迪朱翁之眼〉（1791）即已脫離了古典的傾向而有浪漫感情的表達，因此他畫浪漫主義文學家年輕時的夏都布里昂（Chateaubriand）十分傳神。吉羅德也是機會主義者，把英發的緋納巴特畫得帶虛浮的神話意味。傑拉和吉羅德都令大衛不滿，認為他們迎合低俗趣味。

安格爾，也許是大衛學生中最堅定新古典精神的。二十歲時即獲羅馬大獎，因法國政局不穩，遲至五年後才赴羅馬，住進梅迪西莊園。期間他也畫拿破崙，他作畫那年拿破崙還是第一執政官；安格爾赴羅馬前的另一些肖像畫，都表現了嚴謹的古典技巧、洞察人物內心的能力和他喜歡奇特事物的癖好。他原想在羅馬停留五年，但一耽十七年。畫些肖像，也畫神話主題。作品傳回巴黎，被譏為是「無恥的自然寫實。」其實像〈女奴〉這樣的畫十分精妙動人。他確是受早期攝影的影響，發展出強調畫面輪廓的曲線條，成為他堅實的新古典畫法的基礎。他回到故鄉蒙都邦（Montauban）為大教堂畫出〈路易十三的聖盟〉。此畫參加一八二四

年的沙龍，讓安格爾名聲大響。他過去被認為古怪離奇，不受喜愛的，讓人看成是拉斐爾仿作的作品，從此被接受，並受捧為能與德拉克洛瓦的浪漫派相抗衡，而固持堅實古典風的畫家。

（4）法國新古典雕刻—由威尼斯成長的卡諾瓦談起

安東尼歐·卡諾瓦（Antonio Canova, 1757-1822）是他時代最重要的義大利雕刻家，由於受拿破崙之請到法國為拿破崙及其家人立像，而為法國留下此時代最為人讚賞的雕塑作品。因此說到這段後來史家稱道的法國新古典主義時期的雕刻，就要從這位自威尼斯成長，在羅馬養成的義大利雕刻家談起。卡諾瓦比同時代的法國新古典繪畫大師大衛小九歲。他們接受類似的教育。大衛在巴黎洛可可風的藝術環境中成長，而後赴羅馬學習。卡諾瓦在威尼斯的洛可可風長大，再到羅馬發展。兩人都能擺脫過於優雅造作的表象，而達到嚴謹單純的境界。

父親是石匠的卡諾瓦，一七五七年生於特列維賽省（Trevise）波撒紐（Possagno）的村落。三歲喪父，母親與另一石匠再婚。卡諾瓦自小由祖父教導石雕的技藝，十二歲時一位貴人法里耶成了他的監護人，把他帶到威尼斯，接續在幾個雕刻坊中當學徒。當法里耶向他訂購兩個大理石水果籃時，他才剛滿十五歲。成果讓法里耶十分滿意。十六到十八歲時，又為法里耶的庭園雕出〈奧菲〉及〈攸里迪斯〉兩件人物石雕，都帶洛可可風。

年輕的卡諾瓦名聲漸隆，在聖·馬歐齊的小通道裡開了工作坊，不久又進入學院學習。訂約開始源源而來，他為披撒尼大宅所作〈戴達勒與依卡爾〉大理石像，賺進一百個金幣。這樣他有了足夠的盤纏得以啟程到響往已久的羅馬。一七七九年十一月四日，二十二歲的卡諾瓦到達永恆之城，由於威尼斯駐羅馬使節的引介，有機會造訪多處雕刻工坊、展覽場與權貴

名人宅邸。從他這時候的日記中可看出,此刻的卡諾瓦對當時的審美趣味的辯論不甚感興趣,並有意與那時正興起的回歸古代的風格保持距離,他還認為拉斐爾的新古典作風有嫌甜美,情願多看米開朗基羅,他並對貝蘭大為傾倒。

一七八○年初到拿坡里一帶旅行,赫古拉姆和龐貝的古蹟當然吸引他的注意,作了許多速寫。但他似乎對當時希臘多利安式建築影響下的神廟探究較少,而想從拿坡里一帶的巴洛克式雕像學習。回到羅馬,認識了來自英國的畫家及隨筆作家卡文‧漢彌頓(Gavin Hamilton)。一七八三年他又認識從法國來的瓜特梅爾‧德‧昆西。卡諾瓦之步向新古典精神的發展,主要由於這兩位友人的敦促,據說卡諾瓦很能接受旁人的建議。其實他本身不屬迸發閃光的人,他性格溫和、平靜鎮定,如法國大作家斯湯達爾(Stendhal)所說,有著「赤子般的心性」。又說「他像一個工人,心地單純,接納來自上天的美好靈魂和特優稟賦」。

在羅馬,卡諾瓦雕出令人神往的〈阿波羅加冕〉和〈戴賽與人身牛頭怪物〉的希臘神話主題的新古典作品。在羅馬的聖彼得大教堂的克雷蒙八世的墓座與聖使徒教堂的克雷蒙十四的墓座,同時表現出堅定、寧靜而高貴,因而奠定了聲譽。他的〈愛神與莎姬〉更是完美無比的雕塑,有著優雅的體態、光滑的肌膚和含蓄的氣質。卡諾瓦讓當時的王公教皇與藝術愛好者傾倒不已。如此引得拿破崙的注意,延請他為自己與家族立像。

(5) 拿破崙請卡諾瓦到法國

拿破崙任第一執政時,由官方提出優厚的條件吸引卡諾瓦去巴黎。包括:負責旅費,提供車輛,並贈十二萬法郎的酬勞(大理石由雕刻家自備)。而卡諾瓦相當猶豫,因其健康情形並不好,再者他對拿破崙沒有什麼好感(拿破崙把卡諾瓦的國家交給了奧地利),然而法國的

一名高位者盡力相勸,羅馬教皇也催促,終於一八○二年十月卡諾瓦抵達巴黎。這是他第一次到法國。

巴黎的藝術家大事歡慶卡諾瓦的到來。大衛以他的名義舉行盛宴。傑拉為他畫像。還有,他們推舉卡諾瓦以外國聯誼藝術家的身份進入美術研究所。卡諾瓦當然謁見了拿破崙,據說在拿破崙面前他還表示了他政治上的意見。雕刻家原是來為第一執政立像的,拿破崙並沒有堅持什麼特別的美感表現,他要的藝術首先是把他個人及所為的價值理想化。卡諾瓦尊重了。

即使卡諾瓦之前對拿破崙不懷好感,但見面之後,他對他所要塑造的對象卻有所感動。他在這位名叫繃納巴特的法國第一執政官身上找到古代容貌的莊嚴感。他把這種感覺記下。(拿破崙見了他五次,讓他作速寫。)一八○二年底回到羅馬,先作出石膏模型,然後轉成大型石的半身像。石膏模型在羅馬的工作室留了下來,大理石像運到巴黎。這座雕像卡諾瓦強

調「凱撒式」的半身像的特質，又具「一種青春的活力」與「女人般的誘惑力」，這正是拿破崙的特徵。

一八〇二年，居留巴黎期間，卡諾瓦也勸說拿破崙讓他立一座裸身雕像，拿破崙答應了。一八〇六年，這座將綳納巴特雕成〈解甲和平的戰神〉在羅馬展出時十分成功。由於運輸非常困難，五年後這座240公分高、13噸重的雕像才運到巴黎。有一說拿破崙對這雕像並不喜歡，也有說他相當滿意，但又不敢把他自己的裸身體態公諸於世，就把它放在羅浮宮的一角，用柵欄圍起。其實這座雕像受到像瓜特梅爾·德·昆西與大衛等人的讚賞。這樣新古典精神的擁護者認為古代的人就有將盛名者以裸體雕出，把他們比擬為神性人物的例子。這是一種詩感的隱喻，沒有什麼不好。這座雕像在拿破崙滑鐵盧戰敗之後，英國威靈頓公爵以英國政府名義接收，放在Apsely House一個十分壯觀的樓梯口。

一八〇七年時，拿破崙駐義大利的副王預定了一座〈解甲和平的戰神〉翻銅像，準備陳列在米蘭的綳納巴特廣場。這座翻銅像一八一二年鑄成，而拿破崙戰敗，無可能在群眾間公開展出，只有豎立在米蘭參議院天井裡。不久這座雕像轉運到布瑞拉美術館（Palazzodi Brena），收在倉庫直到一八五九年才有機會現身。

（6）卡諾瓦為拿破崙的家人立像

拿破崙帝國成立後，其家人的雕像成為卡諾瓦重大的工作，他作出多尊半身像，包括拿破崙的母親姊妹兄弟及他們的配偶。一方面顧及對象的面容，又希望把人物雕出希臘風，之間權衡就是藝術家費心之事。當然卡諾瓦的雕刻絕非他一人之作，在其雕塑坊中，各種技術工人參與操作。卡諾瓦在第一時間打造草圖，抓住受雕塑人物的第一印象，表達最初的形與體積的構想。接著以黏土塑出模型，因模型不

卡諾瓦 寶琳·博蓋斯
大理石雕刻 1808年
拉梅 戴賽鬥牛頭人身怪物（右頁圖）

能保存，必須由工人馬上翻成石膏，再由雕刻家修改，滿意後就由石匠以一套特殊技巧將石膏忠實地翻刻出大理石像，而最後的完工又回到卡諾瓦之手，他必須琢磨出肌膚，衣服褶皺，髮鬚的細微處與臉部的微妙表情。

拿破崙的母親在拿破崙稱帝的一八〇四年以母后的身份到達羅馬，讓卡諾瓦為她立像，雕刻家將她不同的姿態與穿著描繪出多幅草圖，接著捏出幾個20-30餘公分高的泥塑（後燒成陶），選擇其中適切者作出石膏模（有的60-70cm高），最後雕出一座高145公分的大理石像。這座雕像先運到巴黎參加一八〇八年的沙龍展，才送到拿破崙母后本人處。

卡諾瓦為拿破崙家人所作雕像中最精采的一座，無疑是寶琳·博蓋斯（Pauline Borghese）的雕像。寶琳是拿破崙的姊妹，極早喪夫，借拿破崙蒸蒸日上的勢力再嫁當時顯要的卡米歐·博蓋斯王子（Camillo Borghese）。寶琳實為聰明美麗、又思想獨立自由的女子。她要求卡諾瓦為她塑裸像，為了避免閒言謗語，卡諾瓦提議她以戴安娜的形象出現，讓她穿上清簡的衣著，然而寶琳堅持要化身為裸身的維納斯。卡諾瓦於是安排她倚臥在臥榻上，姿態是一隻手臂擺在兩方軟枕上，手掌撐著秀髮如雲的頭，

眼光看向遠方。另隻手把玩一只蘋果，是維納斯受巴里斯裁判為最美麗女子的象徵。腰間以上的身軀側挺，腰間至小腿纏一巾布。卡諾瓦把寶琳雕得骨肉勻稱、肌膚細滑。臉麗、頭髮真實優美，纏身的布巾、枕墊、臥榻都極寫實又具美感，確是新古典精神的傑出之作。

卡諾瓦也雕塑了拿破崙另一姊妹卡洛琳（Caroline）和她的丈夫穆拉（Marat）將軍，以及兄弟路西安·繃納巴特（Lucien Bonapatre）和他的妻子。他並沒有為拿破崙的第一任皇后約瑟芬作雕像，但與他約瑟芬保持很好的友誼。約瑟芬向他訂了好幾座雕像，其中之一是卡諾瓦最精采的傑作〈艾貝〉（1796-1817）的複製，一件〈巴里斯〉的半身像，還有約瑟芬沒有見其完成的〈優雅三女神〉。

卡諾瓦倒是雕出拿破崙第二任皇后瑪琍·露易絲的胸像。那是卡諾瓦第二次來法國，一八一〇年十月，雕刻家到楓丹白露謁見了拿破崙，在此之前，想望征服歐洲的法國新皇帝把梵諦岡的教皇披埃七世流放到法國東南部地區的格勒諾伯，再押到隆瓦公國。此事讓卡諾瓦極為傷心。他在見到拿破崙時要求將披埃七世放回羅馬，拿破崙釋出了善意，並安撫他，請他為新皇后瑪琍·露易絲作像。卡諾瓦雕出瑪琍·露易絲的真正容貌：「皇后可憎的面容十分不美，離得很開的大眼睛，沉重的眼皮，好像看向無望的前景，大鼻子、大嘴巴、雙唇厚而半開，下巴突出……。」

一八一二年，卡諾瓦被羅馬任命為各大美術館的總監，這種情況下，他必須書面表示他與拿破崙的關係淡化。但在一八一二年的巴黎沙龍展出幾件雕塑，其中舞蹈者由約瑟芬預訂。還有一件繆斯，這座胸像可能是雕塑路西安·繃納巴特的新妻子亞歷桑德琳。一八一三年以後，卡諾瓦和法國的關係漸行漸遠。一八一四年拿破崙第一帝國結束。卡諾瓦也就專心在他的羅馬工作室自在地工作。而卡諾瓦與拿破崙至少十年的關係，讓法國有著新古典精神的多座雕刻傑作。

(7) 其他服務拿破崙個人與家族的雕刻家

軍事政治天才拿破崙，同時是一位愛好藝術、懂得藝術、知曉藝術之紀念作用與藝術宣傳功能的領袖。自取得第一執政官高位至拿破崙帝國成立，他延攬各方人才，在建築、繪畫、雕刻方面的建樹，甚至於各種幣章小雕像的鑄造上，都銘記標誌出他個人的形象與功蹟。雕刻方面，除卡諾瓦為其長約十二年的服務外，還有其他法國及來自外地的雕刻家，將他的風采威儀給後世人留下見證，也為法國新古典時期的雕塑積存可貴的作品。帝國時期每年的巴黎沙龍展，從不缺皇家人士的雕像。

柯爾貝（Corbet）一七九八年為第一執政官首次立出雕像，他雕拿破崙留長髮，堅定的臉龐，沉思的眼神，預告了這位人物不凡的命運。

紀念拿破崙加冕，拉梅（Claude Ramey, 1754-1838）為拿破崙雕出頭頂桂冠身披錦袍手持權杖的大理石像。此高221公分的全身站姿，新帝王雍容穩重，眼睛凝神內視，似在尋思作為帝王的任重。此座雕像成於一八一三年，立在巴黎盧森堡宮參議院。

雕出加冕服飾的拿破崙雕像，還有立在學術院的羅蘭（Philippe-Laurent Roland, 1746-1816）之作，和立在法律專校的卡鐵里爾（Pierre Cartellier, 1757-1831）的作品。兩座雕像皆立意較傳統，只表現出帝王的莊嚴感。帝國官方選擇修戴（Antoin-Denis Chaudet, 1763-1810）所雕拿破崙胸像作為官方用的肖像，因為形似拿破崙，又具帝王氣概。修戴在立法議會與梵東圓柱上的拿破崙，又自古典探尋靈思，並將拿破崙英雄精神儘量彰顯，但不如卡諾瓦之將拿破崙神聖化。

有人認為拿破崙最美的雕像要算自舊王朝一路走到新帝國的烏東所作。那是一座海爾梅斯型的半身像。這件傑作，烏東在一六○六年雕出，他讓拿破崙留出古代人的髮型，一條帶子繫著髮束。此雕像臉蛋俊美，眼神深沉內斂，帶有超人的冷靜與魅力，令人神往。

作為歐洲新古典雕刻的第二號人物，丹麥人托爾瓦森（Bertel Thorvaldsen, 1770-1844），長期旅居羅馬，依時尚愛好，雕塑近似古代人作品。他的名聲高於英國的吉卜生（John Gibson, 1790-1866），也略勝美國的富拉克斯曼（John Flaxman, 1755-1826）。拿破崙原請他從事榮光殿（Temple de la Gloire）的雕塑工程，但因帝國傾敗而無緣施展。然而托爾瓦森仍然在拿破崙去世後作出泥塑與石膏的拿破崙胸像，此99.9公分高的胸像，一九二九年才被翻刻為大理石雕。這座拿破崙的胸像構思奇異，頭戴桂冠，右胸別有一枚超大徽章，安在一隻展翅待飛又穩定的鷹上。

拿破崙去世後還有雕塑家如帕拉迪爾（Jean-Jacques，人稱James pradier, 1793-1852）、巴里耶（Antoine-Louis Barye, 1795-1875）、居庸姆與居諾（Cugnot）等人為這一代英雄立出雕像。

出生地中海摩納哥的博西歐（François Joseph Bosio, Baron, 1768-1845）也曾為拿破崙帝國的官方雕刻家，為拿破崙及其家人立像，並為皇家建築物主導修護工作。一八一○年沙龍展出的拿破崙雕像略顯壯實沉重，但皇家氣派十足，符合新古典理想精神的英雄氣概。他為約瑟芬所雕胸像比皇后本人厚重。較後，博西歐作出約瑟芬的女兒歐東絲及貝利公爵夫人的雕像。一八一○年雕刻家又接到皇家訂約，為拿破崙第二任皇后露易絲作像，此像沒有約瑟芬及歐東絲像那般吸引人。

為拿破崙兩任皇后及其餘家人塑像，除卡諾瓦，博西歐之外，還有齊納爾（Joseph Chinard, 1756-1813）和德雷斯特（François-Nicolas Delaistre）。齊納爾比博西歐年長十二歲，德雷斯特則較博西歐年輕二十二歲。齊納爾不似博西歐那般強調新古典理想精神，他雕約瑟芬著宮廷服飾，沒有故意將她塑造得年輕，反而較莊重自然。德雷斯特一八一三年為新皇后瑪琍·露易絲作像時，則強調她二十歲飽滿健康的臉龐。

拿破崙的姊妹艾莉莎擅於經營，她在義大

小凱旋門上四馬雕像
（右頁上圖）

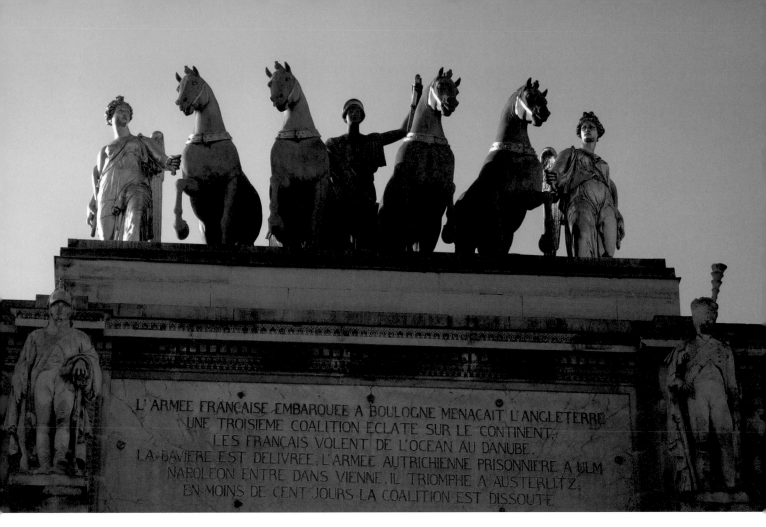

L'ARMEE FRANÇAISE EMBARQUEE A BOULOGNE MENAÇAIT L'ANGLETERRE.
UNE TROISIEME COALITION ECLATE SUR LE CONTINENT.
LES FRANÇAIS VOLENT DE L'OCEAN AU DANUBE.
LA BAVIERE EST DELIVREE, L'ARMEE AUTRICHIENNE PRISONNIERE A ULM
NAPOLEON ENTRE DANS VIENNE, IL TRIOMPHE A AUSTERLITZ.
EN MOINS DE CENT JOURS LA COALITION EST DISSOUTE

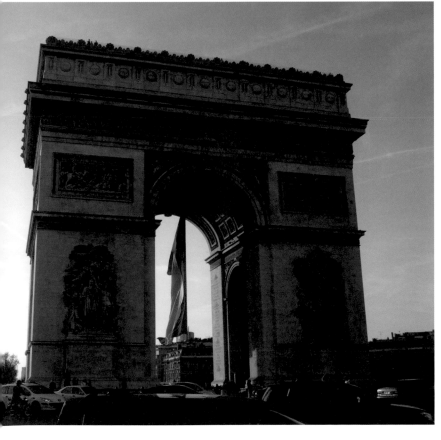

巴黎凱旋門（右頁下圖）

利卡拉瑞採石場設有皇室家族雕像複製品的工坊，又在巴黎開店，皇家人像行銷全法國與歐洲。在卡拉瑞她認識卡諾瓦的承繼者，在義大利古典雕刻演化中扮重要角色的巴托里尼（Lorenzo Bartolini, 1777-1850）。她請求巴托尼里為她和女兒作全身雕像。這座母女雕像結合了自然寫實與古典理想，是談到拿破崙皇室雕像不可少的證物。

(8) 拿破崙帝國與拿破崙勳蹟紀念雕刻像

一七六九年生於地中海科西嘉的拿破崙‧繃納巴特，二十歲出頭，即以軍人身份崛起。一八〇二年獲任執政府的終身第一執政時，可說已經統治了法國。兩年後他自行加冕為帝，這個帝國為期十年。拿破崙四處征戰，威播四方，也屢遭潰敗之苦。一八一四年歐洲聯軍攻入巴黎逼其退位，首度被流放潛回，而有百日復辟。再經滑鐵盧大敗而再受流放，終在

一八二一年，此一代英雄病逝於聖海倫島。

拿破崙開始征戰時便有大衛、格羅等畫家隨軍記錄描繪其英勇戰蹟。至於公共建築紀念雕方面，雖在他出師俄國戰敗之後曾告訴他的將軍說，如果他政治失敗，就不要為他立什麼紀念碑之類，以免遺笑後人。雖這麼說，拿破崙於此之前在他戰勝義大利時，曾在米蘭建立凱旋門。在杜然的行宮，也請了義大利雕塑家斯帕拉（Spalla）製作了大片浮雕，紀念其加冕及馬倫哥之役、依耶納之役和奧斯特利茨之役的戰蹟。

巴黎方面，紀念拿破崙戰蹟的工程，主要有夏特列方場的「勝利噴泉」，小凱旋門和大凱旋門，在巴黎與布隆尼建「大軍紀念柱」及在巴黎建「榮光殿」—即後來的瑪德琳教堂。

這時在浮雕（relief）與帶狀裝飾條（frise）的雕刻有重大發展，兼具裝飾、敘事與寓言的作用。如卡鐵里爾在羅浮宮所作。拿破崙時代留給後人最大的敘事紀念柱是位於現梵東廣場的高44公尺的巨型銅柱。奧斯特利茨戰役之後，將軍德農（Denon）說服了拿破崙將戰爭中取到的敵方大礮鎔鑄，作成紀念柱，以頂替原來路易十四的銅像。德農延請了畫家貝傑瑞設計一長達280公尺的帶狀裝飾條，分成六十六個部分，由三十餘名雕塑家集體做出旋繞整個銅柱的浮雕。此銅柱上立了修戴所作拿破崙像。這個銅柱原稱「奧斯特利茨」，後改稱「大軍」，再改為「梵東」。幾次政局變更，幾翻滄桑。修戴所作拿破崙像，一八二四年聯軍入巴黎時，將之鎔鑄為亨利四世的銅像。圓柱頂端空著直到一八三三年才置放了塞瑞（Charles-Marie-Émile Seurre, 1798-1858）所雕拿破崙著二等兵服飾雕像。一八六三年，丟蒙（Auguste Dumont, 1801-1884）所作拿破崙像又取代了塞瑞所雕之像。巴黎公社期間，整個銅柱與銅像在一八七一年全被翻倒，一八七五年才再被修復。

丟蒙　梵東廣場紀念柱上拿破崙像

拿破崙一生重大事蹟年表

1801	拿破崙佔領埃及，後海戰失利於英國，陸戰也敗於英之同盟，至卡諾普一役再失利，法軍徹離埃及。
1802	拿破崙成為終身第一執政。
1804	拿破崙完成拿破崙法典。自行加冕為帝。
1805	拿破崙大軍入德，於烏勒穆一役勝奧地利。英海軍在納爾遜指揮下勝法國與西班牙聯合艦隊。
1806	奧國承認拿破崙為義大利王，德語境尚未統一的諸邦以拿破崙為「保護者」。神聖羅馬帝國在拿破崙的威脅下告終。
1807	法軍於芬蘭一役大敗俄國，後法俄結盟抗英。
1808	拿破崙擊垮三國大同盟，分封其兄弟姊妹為佔領國之王。
1809	拿破崙創立埃及研究所，作研究埃及考古物之用。與約瑟芬離婚。
1810	拿破崙迎娶奧國公主瑪琍·露易絲。
1811	瑪琍·露易絲產一子，拿破崙以「羅馬之王」命稱。
1812	拿破崙以六十萬大軍出征俄國，俄先敗，行焦土政策，法軍在冬季面臨酷寒，潰敗而返。
1813	俄、普、英、奧、西、瑞聯合抗法，來比錫一役，拿破崙大軍潰敗，優勢盡失。
1814	拿破崙屢戰失利，聯軍入巴黎，致無條件退位。舊波旁王朝在聯軍扶持下，重掌政權。拿破崙被流放到厄爾巴島。
1815	3月，拿破崙潛回，行百日復辟，6月滑鐵盧一役再敗，再受流放至聖海倫島。路易十八登基為法王。
1821	拿破崙死於聖海倫島。

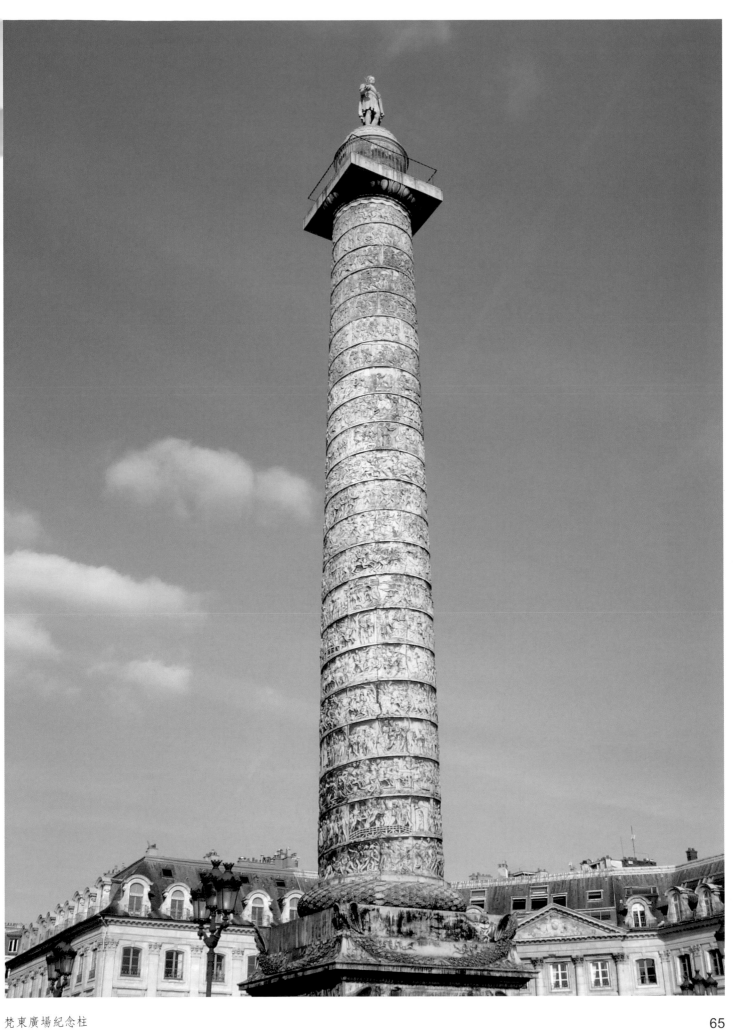

梵東廣場紀念柱

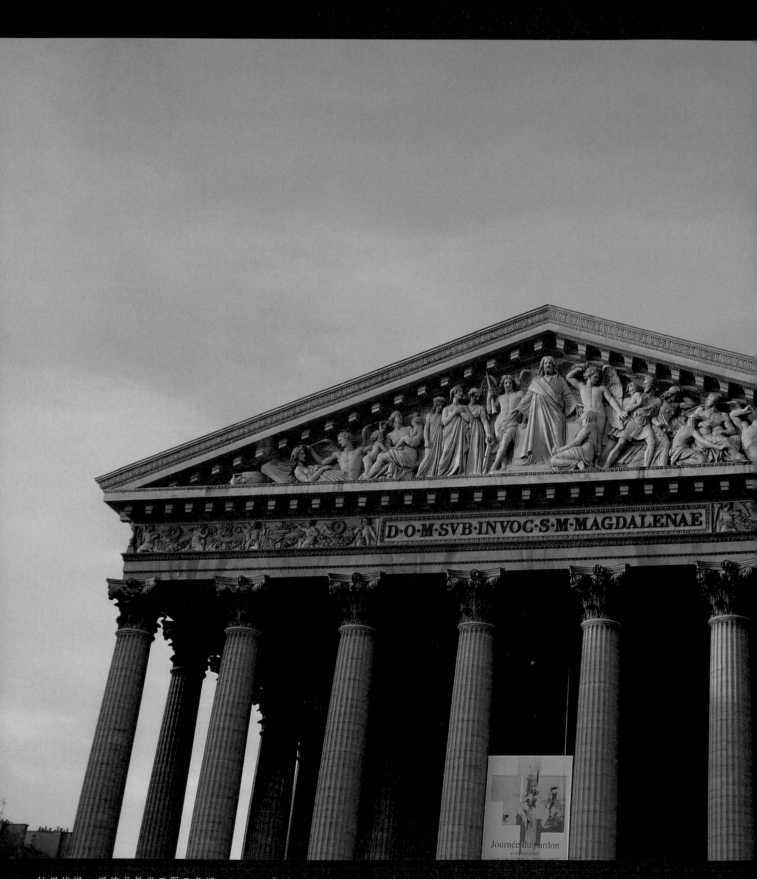

特里格提　瑪德琳教堂正門三角楣

新古典與浪漫之間

(1) 新古典藝術的轉變，拿破崙帝國之後的政局

法國的新古典藝術自開始至成熟，發展十分快速。其發放至燦爛期，可說是法國大革命到拿破崙建立帝國的一段時候。有人認為帝國時期是新古典藝術的高峰，其實帝國時期所產生的藝術，有的已轉向浪漫精神的表現。史家以「新古典主義」與「浪漫主義」來分別藝術作品的風格，也有某些藝術作品被看成是浪漫與新古典的混合體。

十九世紀法國的藝術風格與精神繼續推演，伴隨著的是政局的不斷改變，拿破崙帝國結束後，法國的統轄者變動如下表：

拿破崙帝國結束後，法國的統轄者變動

1814年　拿破崙無條件退位，波旁王朝復辟。

1815年　拿破崙百日復興，滑鐵盧戰敗，再度受流放，路易十八正式登基。

1824年　路易十八由查理十世繼承。

1830年　查理十世專橫統治，釀成七月革命。法國宣佈成立一立憲王朝，迎接路易‧腓力為王。

1848年　二月革命，路易‧腓力被推翻。第二共和建立。拿破崙姪兒路易‧拿破崙（Louis Napolean）被推選為總統。

1851年　路易‧拿破崙政變，第二共和結束。十二月，路易‧拿破崙自己加冕為王。稱拿破崙三世，此為第二帝國。（史家後稱拿破崙‧綑納世特的帝國為第一帝國）

拿破崙‧綑納巴特的帝國結束之後，復辟的波旁王朝，路易十八在位九年，查理十世在位六年。一八三〇年七月革命後，君主立憲剩下路易‧腓力在位十八年。為了榮耀王朝，此期間在公共建築上多處整治修建。宗教信仰有助政權穩固，因此教堂的重整也是這段時期的重要工程。當然這兩方面的建築與雕塑裝飾風格，以延續古典新古典形制為主，後浪漫精神雕塑，要到路易‧腓力統治末期才受重視。

(2) 復辟王朝與路易‧腓力時代的建築雕刻

十七、十八世紀的法國，王朝君王的雕像在全國各地重要的廣場豎立。隨著法國大革命，這些雕像大多被推倒，因此路易十八復辟後的首要之事，是為過去的君王一一立像。如巴黎新橋和法國南部波城的皇家廣場的亨利四世像，以及渥居廣場（Place de Vosges）、勝利廣場、榮軍院大門頂楣、協和廣場等地的路易十三、十四、十五的雕像由勒莫（François-Fréderic Lemot, 1772-1827）、拉基（Nicolas-Bernard Raggi, 1790-1862）、博西歐、卡鐵里爾、丟帕提（Louis Dupaty, 1771-1825）等人雕製出。查理十世上位，有意在協和廣場立出路易十六上斷頭台的雕像以為悼念，並在香榭里舍的圓環置上路易十五的雕像，但計畫有所變更。其餘法國城市如里勒、里昂、馬賽等大城市都再置上過去王朝君王的雕像。

路易‧腓力以第一位立憲君王自居，要保障人民的自由與利益外，也要彰顯帝國的榮光。他想到拿破崙‧綑納巴特最後雖告失敗，畢竟當時法國的聲威遠播，就把拿破崙的骨灰自英國人手中拿回，在榮軍院內安設墓室，並在梵東廣場圓柱紀念碑上為拿破崙立出小兵姿態的銅像。他把拿破崙時起造的凱旋門再裝飾上雕刻，就有盧德（François Rude, 1784-1855）等人的名作出現。協和廣場一方，查理十世原本的路易十六上斷頭台的構想改為殉難者手持棕櫚枝，終於路易‧腓力決定在埃及副王送的方尖碑的周圍，砌上兩座雕刻噴泉，並在附近立出帕拉迪爾的里勒與史特拉斯堡的兩座城市象徵的雕像及其他雕像。

波旁宮的裝飾是路易‧腓力時代十分重要的工程。包括繪畫和雕刻的整體裝飾，

巴黎協和廣場上城市女神雕像　里昂（右頁上圖）

巴黎協和廣場上城市女神雕像　馬賽（右頁下圖）

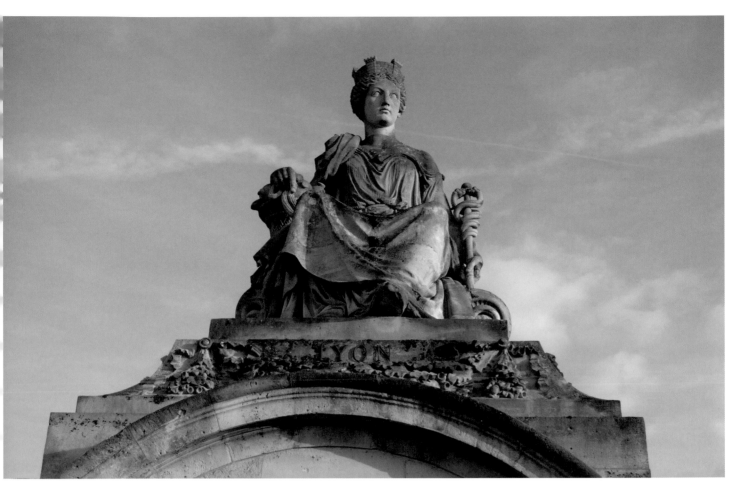

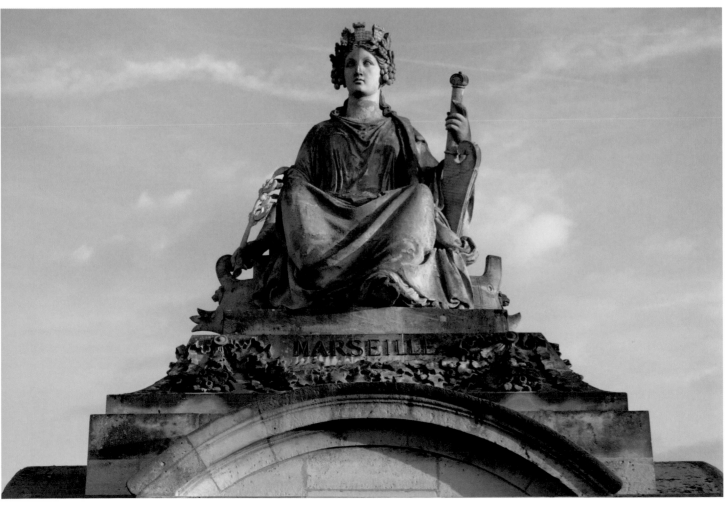

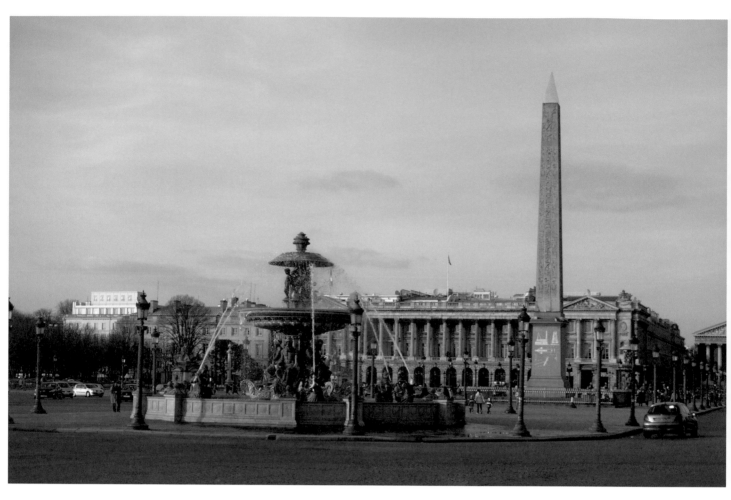

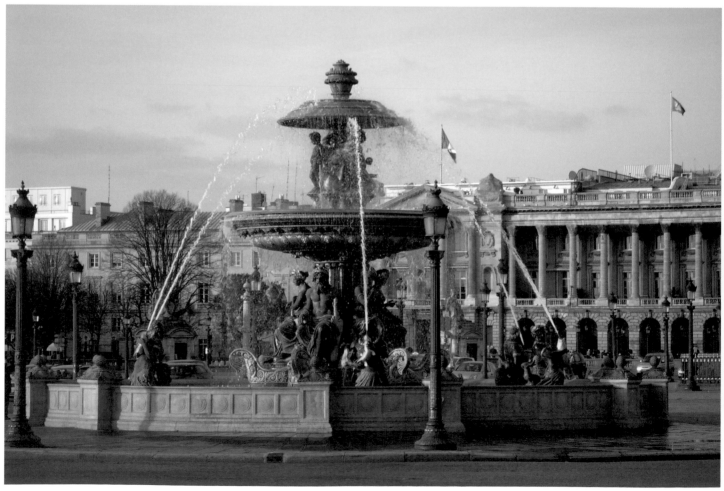

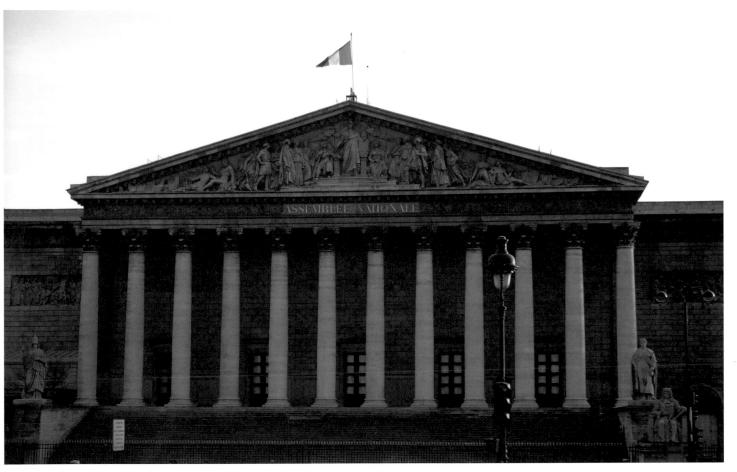

巴黎協和廣場上噴泉雕座與方尖碑(左頁上圖)

巴黎協和廣場上噴泉雕座(左頁下圖)

法國國會（波旁宮）正門三角楣()上圖

由正門延伸到各會議室。由莫安（Antonin Moine, 1796-1849）、柯爾托（Jean-Pierre Cortot, 1787-1843）、羅曼（Jean-Baptise Romain, 1792-1835）、盧德及帕拉迪爾等人作出大門三角楣與各大牆面的浮雕，還有雕刻立像。讚頌新的自由與公眾秩序，並祈願在平等教育下，士農商兵工業技術藝術各行人都受護佑。波旁宮一八七一年第三共和成為法國國會會址至今，名稱延用。

萬神殿（Panthéon），因路易十五病後還願而起造，一七五八年奠基，到路易十六的最後才大致完工。原為教會管轄，一七九一年大革命以後的憲政會議決定改為安放有功國家者的骨灰之用。一八〇六年再還給教會，復辟王朝重新自教會手中拿回。查理十世決定大肆作雕塑繪畫裝飾，幾位藝術家如格羅等人因而得有爵位。路易·腓力更請大衛·德·安傑在新的大門刻有「獻給國家感激的大人物」的棋楣，上方作出三角楣浮雕。

瑪德琳教堂的整建是一八三〇年代最大的雕刻場，由勒梅爾（Philippe Joseph Henri Lemaire）等四十四位雕刻家參與工作。建築物外面的列柱廊立出三十四件雕刻，建築物內部祭壇上又有雕像及皇家家庭衣冠塚。特里格提（Taigueti）為大門創造了十九世紀宗教雕刻上的一件大名作，他詮釋了聖經「十誡」的故事，借取義大利佛羅倫斯幾個大門的典範精神。

巴黎幾個教堂重新整建並有雕刻裝置。如瓦勒里安山教堂，教堂由柯爾托雕出〈基督的復活〉。羅瑞特聖母院和聖·文森·德·保羅教堂，都由朗特以（Charles Leboent Nanteuil, 1792-1865）作了漂亮又具深度的大門三角楣，由盧德在左聖壇雕出〈耶穌受難像〉。

路易·腓力完修拿破崙·緋納巴特起建的凱旋門，盧德雕出著名的〈馬賽曲〉，此時凡爾賽宮與盧森堡宮的公園也增添了多座雕像，盧德、帕拉迪爾等人都是主要雕刻家。

(3) 浪漫主義在法國

浪漫主義一辭難以定義，是受信口挪用而含義錯綜複雜的辭語。一般說來，浪漫與古典

相對，對抗所有權威、傳統與因襲成規。浪漫主義者追求個人自由，維護人本精神，愛好自然，憧憬遠方，追念往昔，並對超自然力有興趣。他任個人情緒與想像自由發揮，善感、憂鬱，喜幻想並狂想，同時擁抱世界，又自我本位。一面人道主義，另一面逃避現實。

法國文學藝術的浪漫主義時期約界定在一八〇〇至一八四二年之間，即拿破崙掌政到路易·腓力統治的末期。此時，思想界的首要人物是孔德（Auguste Comte, 1798-1857）。他的思想結合了人道主義與科學精神，他主張以科學方法研究解決人與社會的問題。再要提到思想家傅尼爾（Charles Fournier, 1772-1837）和普魯東（Pierre-Joseph Proudhorn, 1809-1865），兩者都是盧梭思想的發揮者。接著是路易·白朗（Louis Blanc, 1811-1882）主張重整全國工作場，以及改善人民的工作條件。

浪漫主義文學方面，史泰耶夫人（Madame de Staël, 1766-1817），夏都布里昂（François-René de Chateaubriand, 1768-1848），喬治桑（George Sand, 1804-1876）擅情感小說。拉馬丁（Alphonse Louis-Marie de Lamartine, 1790-1869）長詩歌及小品文。維尼（Alfred Victor Comte de Vigny, 1797-1863）則有詩歌、小說與戲劇作品。雨果(Victor-Marie Hugo, 1802-1885)集詩、小說與戲劇大作家於一身，

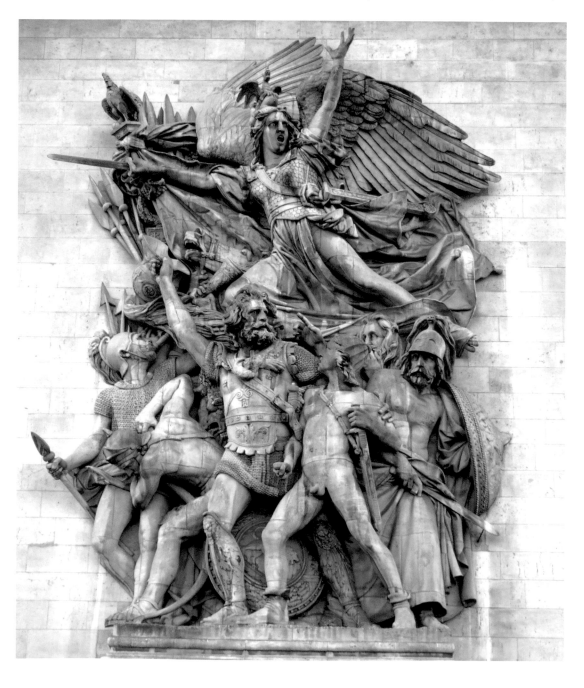

巴黎凱旋門上盧德所雕「馬賽曲」（義勇軍進行曲）
1833–36年
12.8×7.9m
（左圖，右頁圖為局部）

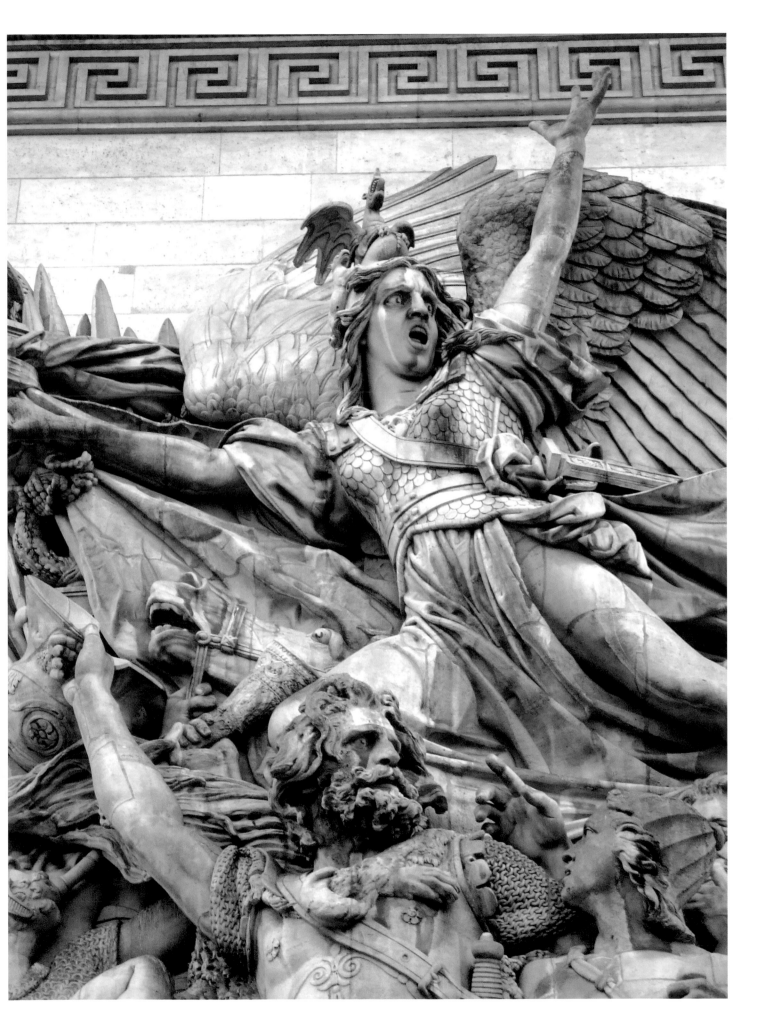

繆塞（Alfred de Musset, 1810-1857）主要是詩作，也寫有敘事散文和戲劇。大仲馬（Alexandre Dumas Senior, 1802-1870）則是傳奇俠義小說的大家。

浪漫主義繪畫首先要談到傑里柯，曾是格羅與葛耶蘭的學生的傑里柯，一八一二年就以〈騎馬的皇家侍衛隊軍官〉（或稱〈衝擊的皇家狩獵侍衛隊軍官〉）一畫示出他有別於古典的昂揚舞躍的精神。一八一六年的〈受傷的裝甲兵〉立出了浪漫主義的標杆，是一八一九年的〈梅杜莎之筏〉在沙龍引起震撼，成為浪漫主義繪畫的響鐘。才氣縱橫、桀敖不馴的傑里柯在三十三歲英年因墜馬而逝。他原可成為浪漫主義繪畫的領袖。

也曾受業於格羅與葛耶蘭，德拉克洛瓦熱烈騷動的色彩不甚受師長欣賞。他私下心儀魯本斯、維諾內塞和米開朗基羅。一八二二年以〈但丁的渡舟〉初次參展沙龍。兩年後傑里柯去世那年，他以〈西奧的屠殺〉奠定自己浪漫主義繪畫不可爭論的領袖地位。一八二七年又以〈沙丹拿帕之死〉引起圍繞著浪漫主義的爭論。他在畫中的強烈動感與色彩，讓承繼新古典精神的安格爾笑說是「酒醉的掃帚」。他曾到英國，是英國畫家波寧頓（Bonington）的朋友，又是康斯坦堡的崇拜者。一八三二年，德拉克洛瓦旅行北非，讓他開始取材於狩獵，阿拉伯騎術表演，市場、阿拉伯婦女及風俗人情。與當時熱中北非的畫家，共同開出「東方主義」的繪畫風格。較後，他受到官方器重受邀作壁畫，裝飾了多處公共大廳。

德拉克洛瓦不像安格爾樂於教學，雖然他製作大型壁畫時也用了一些助手，但沒有真傳弟子，究竟浪漫主義是個人資質的展現。不過貼近安格爾的注重古典畫法的畫家多少有人對德拉克洛瓦傾慕且受他影響，其中以夏瑟里奧（Théodore Chassériau, 1819-1856）最為顯著。

建築在浪漫主義時期停留在新古典建築的仿造中，沒有特別浪漫創意的建築師。在雕刻方面，大衛・德・安傑（Pierre Jean David d'Anger, 1788-1856）較傾向新古典，盧德走向浪

漫。丟辛紐爾（Jehan Du Seigneur 或 Duseigner, 1806-1866）、佩雷奧（Antoine Augustin Préault, 人稱 Auguste, 1809-1879）、巴里耶（Antoine-Louis Barye）可稱浪漫精神雕刻家，卡波（Jean-Baptiste Carpeaux, 1827-1875）則是浪漫主義雕刻最大家。

（4）新古典與浪漫之間的雕刻

雕刻與繪畫不同，雕刻家隨著時代的變遷、藝術思潮的演化，在進入浪漫精神表現時，是否能夠像拿畫筆的人那樣得心應手？首先，雕刻在材質上，青銅、花崗岩、大理石這般笨重，在技術操作的過程中，在完成後的龐然實體上，要表現並讓人感到憤怒、激昂、飛揚、懊喪、憂苦與同情，以至迴旋、扭轉或婉約的狀態和感覺，要比畫家以畫筆在調色盤混調顏料，揮筆縱橫或逸筆帶過的運作要困難得多，傑里柯可以命模特兒比照一個草圖擺姿勢，然後依樣畫上畫布。德拉克洛瓦在他畫〈列日主教之受害〉或〈米蒂亞的憤怒〉時以畫筆醮顏料直觸畫布，揮動出他所想像的氣勢和氛圍。但是想到盧德，大衛・德・安傑，或佩雷奧面對類似的主題時，他們可能在作品中擬比出某部分的激情，但其餘如人體的交纏出現，不安混亂等表現，或許便缺少技術和膽量。

詩人暨藝評家波特萊爾對當時沙龍展示的雕刻迴避，不多作言談。然他看到自古典走到浪漫的博西歐，一八四五年所展〈年輕的印度女子〉時稍微表示：「作品是一件漂亮的東西，但缺少一點原創性。」一年以後，他把雕塑和繪畫兩者的差距說了出來：「你們雕塑家有時也做出好雕像，但是你們並不知道在畫布上作畫和用泥土捏塑東西之間的不同，顏色是如曲調般的科學，而在琢磨大理石時揣摩不出什麼奧祕。」

要知道大部分浪漫精神的雕塑家都自新古典時期一路走來，如大衛・德・安傑、盧德等人，而真正浪漫主義雕刻之始，要比文學、繪畫

晚得多。浪漫主義的繪畫約一八二〇年現身，浪漫精神顯著的雕刻要到一八三一年才出場。雕刻家丟辛紐爾以〈憤怒的羅蘭〉和巴里耶的〈老虎與含魚鱷〉展出沙龍時，才可說是一個開端。至於許多精采作品要到第二帝國才出籠。而且要到十九世紀中葉才有像卡波這樣大浪漫天才的冒現。

雕刻家本人如何看浪漫精神？大衛·德·安傑曾說：「雕塑，是負責來傳達一頁詩篇，是為榮耀一個高貴的靈魂而為。」盧德對自己在〈馬賽曲〉的雕刻中表現了慓悍的精神、扭曲的形，自感滿意，他說：「我想這一次我成功了，因為在裡面有一些東西讓我覺得靈魂忽冷忽熱。」佩雷奧的〈迷失〉傳達出幻化的詩感，他在給德拉克洛瓦所作的紀念幣章上刻著「我不是要完成一件作品，我尋找的是作品的無限性。」浪漫主義大概即是如此吧。

(5) 大衛·德·安傑

與畫家賈克·路易·大衛同姓，雕刻家大衛·德·安傑原名彼爾·瓊·大衛（Pierre Jean David），因出生於法國西部近緬因河與羅瓦河會流處的安傑城而有此名。出生自雕刻家庭，極早就顯優異稟賦的大衛，希望赴巴黎深造，但父親並不贊同，後來由於地方美術教師的鼓勵，他終於離開故鄉來到巴黎。過去的美術學院一七九六年後已改制為「美術學校」，此時只教授理論課程，大衛只好到羅蘭的工作室學習。

二十六歲時，大衛獲得了羅馬大獎第二獎，因此得到獎學金而無生活上的顧慮。隔年一月，他以〈痛苦〉石膏的胸像又獲頭部表情獎，而在秋天可能是一件〈艾帕米農達斯之死〉的石膏淺浮雕，贏到羅馬大獎第一獎，如此他得到可住進羅馬梅迪西莊園的機會，而到義大利一去四年。

大衛初到羅馬之時，炫惑於羅馬藝術品，又心儀著卡諾瓦的雕刻，一邊學習、一邊要製作成品送回巴黎，但他還是找了時間到拿坡里，在那裡觀摩古代的建築與繪畫，同時也注重自然物的觀察，他寫信給巴黎的老師羅蘭說：「我想不斷對古代作品和對自然學習，會是有成效的。」大衛一八一六年去到倫敦，那裡由艾耳金爵士剛自希臘巴特農神廟帶回一批雕刻正在展覽。他看了十分感動，說那些雕像是「不可思議地近似自然。」

〈湼萊德帶來阿契勒的頭盔〉是大衛一八一五年作的一件石膏淺浮雕，湼萊德的光滑肌膚，修長身影與背景，像似一條褶縐布巾的絲絲婉蜒曲線相對比、相輔成，尚留過去重姿風或洛可可風的延續。一八一六年所雕大理石的〈年輕的牧羊人〉則是自然單純的古典處理。大衛原先的草圖是在年輕牧羊人的腳下放一隻被打死的小羊，那是他臉部表情嚴肅的原因，後來大衛將牧羊人改為手扶耳朵，頭低下，若有所思的樣子。

返回巴黎後的大衛不久以龔提王子雕像的模型贏得沙龍廣大觀眾的讚賞，這座石膏就要轉雕出大理石刻，放在巴黎協和廣場上，這強悍有力、英雄氣慨十足又著當時服飾而非古代衣著的雕像，是大衛邁出古典門檻的作品。接著他的〈繃香雕像〉走向他光明之程。訂件源源而來，如所作〈布爾克與弗埃的紀念碑〉置於巴黎拉謝茲神父墓園。〈拉辛像〉放於拉辛故鄉。一八三七年，另大件雕刻〈菲羅頗曼〉現存羅浮宮。

一八三二年，大衛為美國華盛頓雕出一座第三任總統傑佛遜的雕像，讓他在大西洋彼岸奠定名聲。隔年他巡迴歐洲，完成諸多名人，如歌德、隆曲（Ranch）、提克（Tieck）或欣克爾（Shinkel）的雕像。由此也讓他的作品後來得由羅馬、柏林、倫敦、紐約的美術館收藏，而顯現他藝術的重要性。

巴黎萬神廟正面屋簷下的三角楣浮雕，是大衛·德·安傑在建築體上作出的大工程。這面名為〈祖國〉寓意體的浮雕，左右邊安置了「自由之神」，她把桂冠遞給「神國之神」，讓他送給有功祖國的偉人。「自由」的對面是「歷史」、「歷史」將傑出的人物載入史冊。三角楣

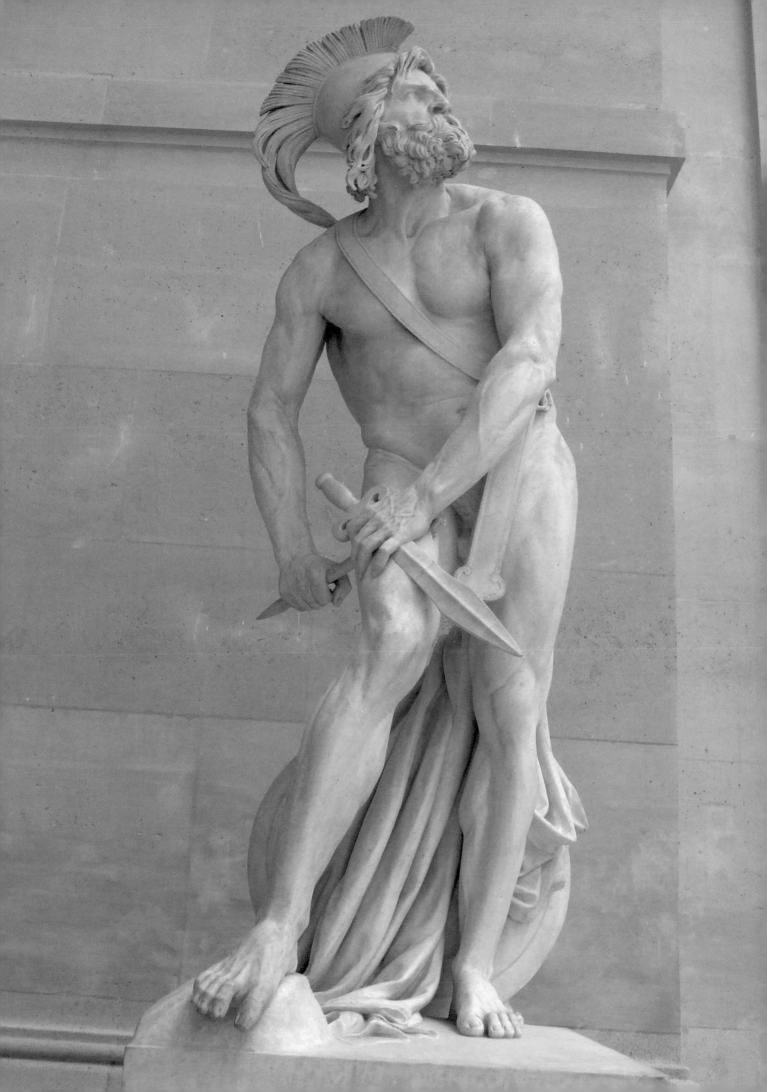

的另一邊雕著法國有功的戰將，其中拿破崙較顯個人特質。

　　為紀念為希臘革命與英國浪漫詩人拜倫，同時殉難於米塞隆尼的希臘愛國者馬科·波扎里（Marco Botzaris），大衛·德·安傑為波扎里的墓上雕作了一個〈年輕的希臘少女像〉（1825，有石膏模存下，80×118cm）。這座雕像中，他一方面借鏡希臘古雕像，一方面想尋求要接近自然的人體表現，結果受到批評說這希臘少年的腳像個放牛女孩打著赤腳。大衛·德·安傑的原意是希望自卡諾瓦和卡諾瓦的信徒那樣將對象理想化的意圖中走出。而直接從真實的觀察中塑造形象。

　　一八四八年，路易·腓力被推翻，路易·拿破崙上台時，大衛·德·安傑被放逐到布魯塞爾。一八五二年他旅居希臘，目睹當地人對古代文物疏忽、又對他所作馬科·波扎里的雕像肆意破壞，十分反感和傷心。一八五三年奉准返回巴黎，已體弱多病無法創作。其一生，人物浮雕最為豐富，估算有五百餘件之多。

(6)「馬賽曲」與盧德

　　出生在迪戎的盧德與出生在安傑的大衛，同被視為法國雕刻自新古典走到浪漫主義的重要人物。其實大衛比盧德要新古典精神得多，雖然盧德比大衛早生四年，早一年去世，許多藝術史還是先談大衛才談盧德。盧德的作品被譽為具古典的外貌兼德拉克洛瓦的浪漫精神。

　　盧德二十一歲到巴黎之前在故鄉學習

黃銅器製造，並從德弗吉（François Devosge, 1732-1811）習素描。到巴黎拜於新古典雕刻家卡鐵里爾門下。幾年之後他拿到羅馬大獎，然而當時的法蘭西學院經濟拮据，無法資助他赴羅馬進修。只有小段時間的差錯，大衛·德·安傑去了羅馬，盧德未能。盧德的妻子索菲是跟從賈克·路易·大衛習畫。據說盧德是追隨賈克·路易·大衛而到布魯塞爾，在那邊他得到不少訂件的機會，作了一些普通人物的雕像。一八二七年再回巴黎時已四十三歲。

　　回到巴黎的盧德，因他熟悉庶民的形象，一八三三年完成了一座〈拿坡里漁夫〉，一個拿坡里漁人把玩一隻烏龜，烏龜頸上套住圈環，漁人拉住牠。盧德對年輕男孩的解剖與形態掌握十分精確，整體自然生動。這座雕刻兩年後由官方購藏（現存羅浮宮）。由於它的成功，盧德得到大凱旋門上石雕的工作。

　　巴黎大凱旋門開始建於拿破崙時代，到路易·腓力時期完成。盧德因受到賞識，要他在凱旋門西向巴黎城內方向，右邊的座墩上刻一組雕像，就在一八三四至三六年間，盧德雕出他名遍全世界的〈馬賽曲〉。

　　這組又名〈1792年義勇軍出發〉的石刻，描述一七九二年七月五日自馬賽出發，為保衛革命、抵抗復辟勢力的義勇軍，高唱著里勒（Rouget de Lisle）在史特拉維堡寫的〈馬賽曲〉（此曲後定為法國國歌），一路串連北上到巴黎。這組雕像中，有人穿著古代盔甲，有人裸身或只戴鐵盔，由身著胸甲、長著翼翅的女戰神貝羅納（Bellona）帶領。這組高凸雕人物的真實感與強悍力已非新古典精神，而是接近巴洛克觀念，那也是浪漫主義的表現。這種現實的騷動與震撼力讓盧德的同代人驚異，不願接受，他曾難以立足。整座雕像中的貝羅納女戰神，一八九八年時由盧德的故鄉迪戎市將之單獨以石膏壓模製出，放於迪戎市。二十世紀八○年代巴黎奧塞美術館成立，將此座翻模於重要位置展出，名為〈祖國佑護神〉。

　　盧德雕製多座堂皇的墓座臥像，如卡維尼亞克的墓座（1847，巴黎蒙馬特墓園），耐以將軍雕像等。最著稱的是一九四七年所雕〈拿破崙醒而永生〉，這原是曾任拿破崙受放逐之地

盧德 拿破崙醒而永生 石膏模

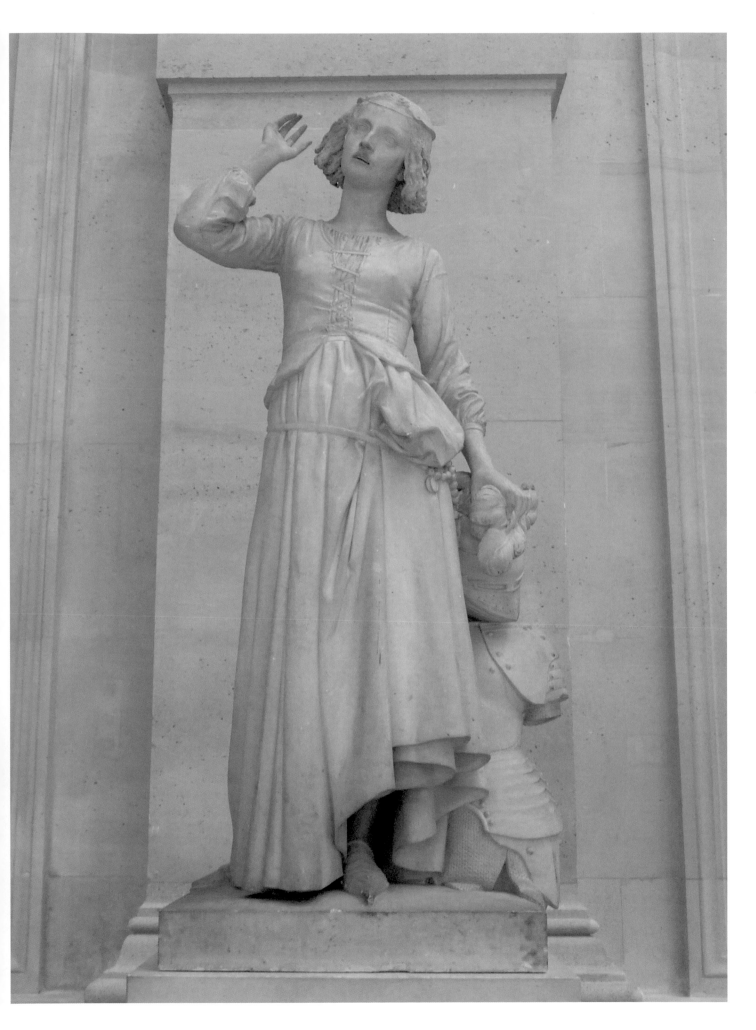

盧德　聖女貞德傾聽神諭

厄爾巴島的手榴彈團司令官諾瓦梭所訂約，要放在他個人的莊園內。這座雕刻原先計畫作一尊已逝的拿破崙，旁邊是一隻活猛的鷹，而最後定稿是拿破崙回復年輕面貌，自喪葬的殮布探頭而出，隻眼半開，頭束桂冠，殮布垂下半覆蓋住一隻躺在岩石邊的鷹。這座死者臥像與當年時興的墓葬紀念像相左，當時這類雕像通常是活現死者生前的事蹟。（此雕像的石膏模存於奧塞美術館）

C盧德還雕有一座古代神話主題的〈艾貝與朱彼德的鷹玩耍〉，是一座優美抒情的雕像，現存迪戎美術館。公共建築方面，盧德在羅瑞特聖母院和聖文森·德·保羅教堂的聖壇雕出耶穌受難像，在盧森堡宮有一座〈聖女貞德傾聽神諭〉。（後移羅浮宮）

(7) 最後的希臘人：帕拉迪爾

V詩人高替耶（Théophile Gautier）與小說家福樓拜（Flaubert）稱帕拉迪爾是「最後的希臘人」，因他常以希臘神話為主題，並固持希臘雕刻的精神。從早年的〈美臀的女酒神〉（1819至今存盧昂美術館），〈莎姬〉（1824，現存羅浮宮），〈森林之神與女酒神〉（1834，現存羅浮宮）到最後的〈沙孚〉（1848-1852）讓人看了都彷彿是希臘雕像的再現。這位出生瑞士日內瓦，二十三

帕拉迪爾　森林之神與女酒神

帕拉迪爾　沙孚　大理石雕

歲到巴黎的雕刻家，很快得到法國藝術家豔羨的羅馬大獎而赴永恆之城，在那裡渡過五年，深受卡諾瓦的影響。帕拉迪爾幾乎一生都走新古典的路子。較他年少而充滿浪漫精神的雕刻家佩雷奧說帕拉迪爾：「每天早晨自雅典出發，晚上回到貝瑞達區。」

東方主義流行之時，帕拉迪爾不免做了嘗試，他在一八四一年雕出〈坐姿的女奴〉，即東方風情的主題，這座雕像並不若安格爾所畫〈東方女奴〉的趣味。帕拉迪爾的另一些雕像如〈淡淡的詩感〉和〈克羅里〉，都較接近安格爾的〈浴女〉或〈東方女奴〉的矯飾感覺，反倒〈坐姿的女奴〉這座雕像，姿態自然而神情悠遠，肌膚的感覺較接近常人，可以說在此，帕拉迪爾自古代範本的感覺釋放出來，這是他後來認真研究真實模特兒的結果。帕拉迪爾即便到最後，也沒有像年長他八歲的盧德那樣，雕出奔放激昂的作品，他倒如年長他四歲的大衛‧德‧安傑一般，漸擺下新古典的理想與時尚喜

愛的矯造之勢，這看出他在技巧精練之後，尋求較自由，然並不越規的表現。

帕拉迪爾為巴黎作出十分醒目的兩座雕像，那是在一八三六至三八年間在協和廣場，雕出的代表里勒和史特拉斯堡兩個城市的雕像。這兩座圓渾優雅又氣度不凡的女神雕像立即受到巴黎民眾的欣賞。里勒女神捲髮上頂著城垣之冠，劍平舉肩上，雙眼凝視遠方，含蓄而堅定。史特拉斯堡女神一手插腰，一手持劍，身上巾衫褶紋適切，美妙的是她的頭髮在兩耳旁梳出兩個圓形髮辮圈。頭頂城牆高冠，好像為法國在普法戰爭時失去阿爾薩斯與洛林兩省，預先擺出復仇的姿態。

與協和廣場相對，塞納河左岸的波旁宮正門北邊牆面上，帕拉迪爾作出一面高浮雕，為紀念受吉隆丹黨人陷害的數學家兼政治家龔都塞（Condorcet）。龔都塞一七九一年被選為國會議員，次年成為主席，草創制定了一個全國教育方案，要全國人不受政府或教會的牽制

而接受教育。這大片名〈公眾教育〉的浮雕，把龔都塞對公眾教育自由平等的願望化為虔誠的圖面：雅典娜女神坐於中央，膝上放著寫字的石板，教導圍繞在她周邊的孩童識字。兩側，是象徵不同學識藝術與技藝的穿著希臘服飾的繆斯。

帕拉迪爾還在巴黎雕出莫里哀噴泉的雕像，在榮軍院，拿破崙的墓葬旁立出巨大的勝利女神像，為法國南部黎姆城雕作廣場的噴泉座。晚期的帕拉迪爾，再現希臘風，他一八四八年所塑〈沙孚〉，一八五二年放大為大理石雕，得拿破崙第三喜愛而被收藏（現展於奧塞美術館）。

(8)啟動浪漫精神雕塑的丟辛紐爾

扭轉的肢體，鼓漲的肌肉，臉部不屈的表情，是丟辛紐爾參加一八三一年沙龍的青銅雕塑〈憤怒的羅蘭〉之所呈現。這件取材自十五、六世紀義大利傳奇敘事詩家亞里歐斯托（Ariosto, 1474-1533）的作品，義大利原文名〈憤怒的奧蘭多〉的雕塑，被認為是浪漫主義雕塑的開宗之作。藝評家都瑞（Théophile Thoré）表示，就如浪漫主義文學大師雨果的「克倫威爾」的序言一般，〈憤怒的羅蘭〉是浪漫主義雕塑的序言。

悲愴是〈憤怒的羅蘭〉的特質，〈戰勝撒旦的聖·米歇〉表現則是暴烈。這兩件作品讓丟辛紐爾自當時敏感詩人與文人處得到極大讚譽，簡直令人難以想像。高替耶為他寫了一整個詩篇。博瑞爾（Pétrus Borel）把整卷的狂想曲獻給他，寫道：「這是獻給你的，丟辛紐爾，心靈美好又善良的雕像家，作品高貴又勇邁，卻如此女孩般的純真。奮力前行，你的名位將是美好的。第一次，法國將有一位法國雕像家。」

浪漫主義的藝術家們也將丟辛紐爾高舉，把他置於大衛·德·安傑的同等地位，說在繪畫中只有德拉克洛瓦可以相較量。確實，丟辛紐爾的意念大膽，技術精湛，他的同代人中

只有德國歐弗貝克（Johan Friedrich Overbeck, 1789-1869）可與相比。另外還有人認為有朝一日，丟辛紐爾會是一位可與中世紀最大「石頭師傅」相較量的人。

將丟辛紐爾與中古世紀的大「石頭師傅」相比，是因為丟辛紐爾受到中世紀藝術的激發，矢志為神服務，從事多處教堂建築工程，而成為法國此時最大的教堂雕刻藝術家。他所作與教堂有關的雕刻，幾乎到處都是：巴黎羅浮宮，聖·賈克塔，聖·洛克教堂，波爾多市大教堂，瑪德琳教堂，勝利聖母院，聖·萬森·德·保羅教堂，以及盧昂市的聖·卡特琳教堂等。其中以聖·洛克教堂的耶穌釘上十字架最為人所知。

丟辛紐爾也熱心傳授，他在巴黎美術學校每週上課四次，教雕塑製作與素描，學生無數，散佈全歐各地區。這些學生為偏遠的教堂、修道院或個人作出神祕的聖像與帶浪漫感的人物雕像。

對雕塑的深入認識，讓丟辛紐爾必得接受一些重要的古代雕刻的修補工作。一八八五年，

帕拉迪爾　協和廣場上城市女神雕像：里勒

84

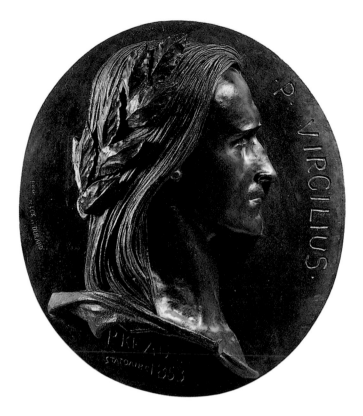

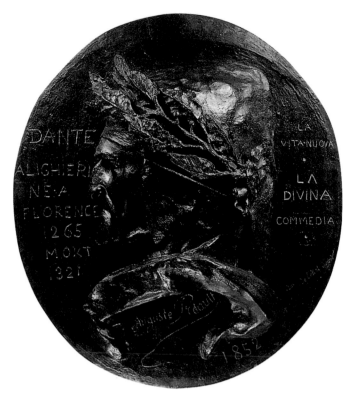

佩雷奧　味吉爾

佩雷奧　但丁

帕拉迪爾　協和廣場上城市女神雕像：史特拉斯堡

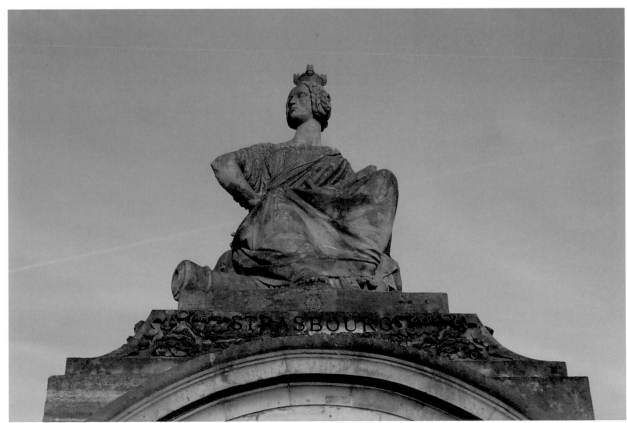

他受命為米羅的維納斯做復員重整工作。他的整治資料草圖都已擬出，當時的人認為可行，就等拿破崙第三同意即可動工，然而丟辛紐爾在一年後過世。米羅島的維納斯就只有維持斷臂的姿態。

(9) 靈魂騷動的佩雷奧

佩雷奧喜以殘忍或誇張情節來作為雕塑的主題，令他早年屢屢受拒於沙龍展門外。這位大衛·德·安傑的學生，二十五歲時所作〈殺戮〉（1834，現存 Chatre 美術館）總算讓沙龍接受，卻被貼上「年輕人的壞榜樣」的標籤。這面青銅淺浮雕，兩個凶悍的人頭痙攣咆哮，受害婦女與孩童的頭髮衣巾與四肢糾纏，另一男子悲愴喊叫，確實充滿騷動暴戾之氣。一八三一年沙龍展出，打響浪漫主義雕塑之名的丟辛紐爾的〈憤怒的羅蘭〉，以及巴里耶的〈老虎與食魚鱷〉都沒有這樣暴烈駭人。

這位可以說浪漫意味十足的雕塑家，他作品之特點在於讓雕塑成為一種表達感覺的方式，表達靈魂的騷動，有一種內在、劇性、野性的張力，達成雕塑外表的強悍誇張。

文學對浪漫主義雕塑來說，是豐富的泉源。善感的佩雷奧除表現了但丁與味吉爾的地獄世界外，他找到英國大劇作家莎士比亞《哈姆雷特》劇中的女主人翁作出他的成名傑作〈奧菲莉亞〉，這面先是石膏，後被翻為青銅的淺浮雕，彌漫著悲愴絕望之情。奧菲莉亞溺斃水中，流動的水與水草，纏繞著浮在水面溺者的長髮，巾衫與肢體。佩雷奧掌握即將消逝的瞬間，讓作品達到永恆之境。

愛好文學的佩雷奧，一八四八年作出女詩人克雷蒙斯·伊索爾的大理石雕，立在巴黎盧森堡公園林間，女詩人虔信基督，戴著十字架項鍊，然意態慵懶，沉於幽幽的詩情中。

這時代的雕刻家不免要為教堂與公共建築雕塑。巴黎聖·傑維教堂（Eglise Saint-Gervais）的〈基督在十字架上〉是佩雷奧以悲憫虔敬的心雕出的，動人心弦。他所作幾件紀念雕中，〈死之沉寂〉（巴黎拉榭茲神父墓園，羅勃勒之墓）最為感人。

崇拜浪漫主義畫家德拉克洛瓦，佩雷奧為其所作的紀念圖章，刻上了自己對藝術的理想：「我不是為完成而作，我為無限。」佩雷奧也作出但丁與味吉爾的紀念圖章，深得拿破崙三世喜愛並購藏。

(10) 動物雕塑家巴里耶

巴里耶是雕塑動物的大師，在他前後無人可比。詩人高替耶稱他是雕塑動物群的米開朗

戴賽與米諾多爾　巴里耶銅雕（右頁圖）

巴里耶的動物銅雕及人與動物雕（以下三圖）

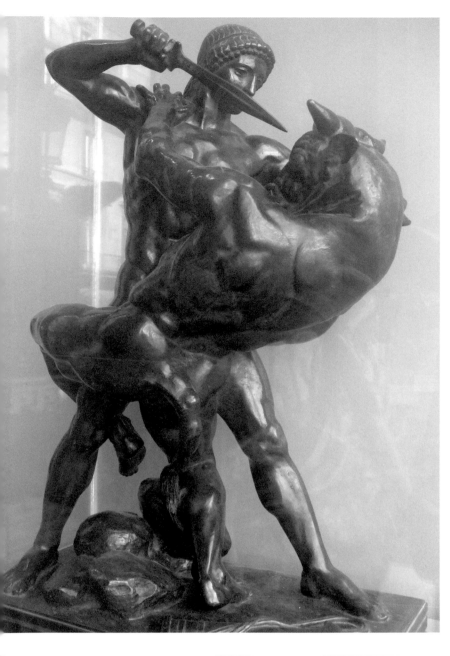

基羅。他的野生動物雕塑常在打鬥狀態中，如〈美洲豹吞野兔〉、〈「獅子踩死蛇〉，充滿狂野趣味。這樣動物主題的雕塑在當年展出時雖技術叫人嘆服，許多人看了並不表好感，但仍然是浪漫主義雕塑的代表。

像德拉克洛瓦一樣，巴里耶常到巴黎動物園中仔細觀察動物。他尋找一種惟妙惟肖魔術般的動物毛色，他認為只有青銅才能賦予這種感覺。他說青銅是「活的材質」，青銅比大理石更能忠實於所雕塑的對象。

〈大獅坐像〉是巴里耶一八四六年應路易·腓力王的訂約而塑，一八四七年翻銅，放在羅浮宮旁的杜勒里公園。拿破崙第三時將這座雕塑搬到杜勒里公園的南邊門，並另鑄出相對的一隻以為配對。至於石膏塑像，後來一存於羅浮宮，一存於奧塞館。

凶猛的野獸之外，巴里耶也塑出飛躍奔騰的馬，馬上一對裸身相擁的男女。這座〈羅傑與安傑莉卡〉，如丟辛紐爾的〈憤怒的羅蘭〉，此雕塑亦自十五、六世紀義大利文學家亞里歐斯托的作品取得靈感。另一些從古代神話取材所作的幾組雕像，如〈半人馬神與拉匹特〉，〈戴賽與米諾多爾〉—人身牛頭怪物，都傳達出抒情感與力量。

巴里耶是長壽的藝術家，生在略早於拿破崙·綳納巴特執政之時，而活到拿破崙第三

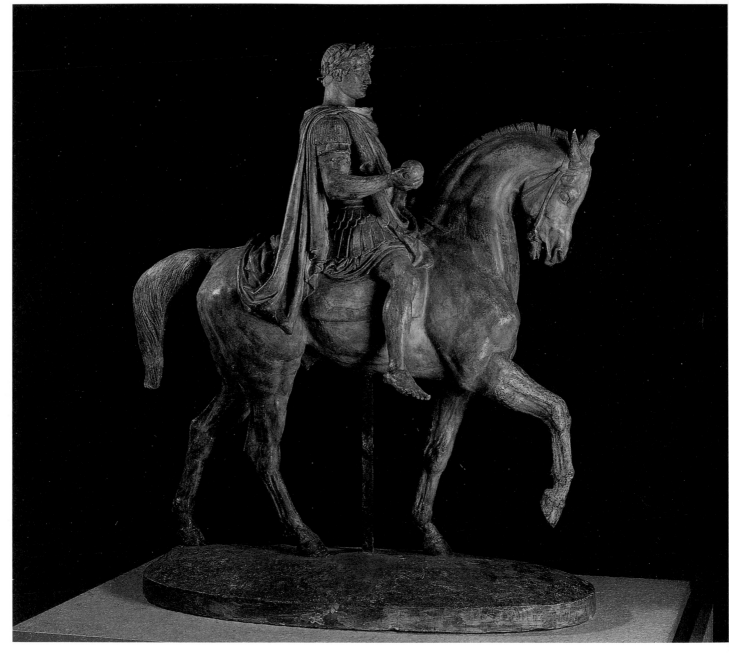

巴里耶　拿破崙一世騎馬像(上圖、右頁圖)

的第二帝國結束之後。他受聘於拿破崙第三，
裝飾羅浮宮，作出〈戰爭與和平〉和〈秩序與力
量〉兩組雕像。他也為拿破崙第三的皇室中人
立出一男子一孩童與動物的雕像，草圖和模型
現都陳列在奧塞美術館。一八六五年他也為科
西嘉島阿嘉丘的拿破崙一世(即拿破崙·繃納
巴特)及其兄弟的紀念館作出拿破崙一世的羅
馬皇帝騎馬雕像。

　　巴里耶還是一位水彩畫家，運筆生動有
力。

　　十九世紀的雕塑家中擅於動物雕的，除
巴里耶外，尚有一些人的作品也十分精采，

像盧德的外甥弗雷米葉(Emmauel Frémier,
1824-1910)所作〈受傷的狗〉，賈格瑪(Alfred
Jacquemart, 1824-1896)的〈犀牛〉和盧以雅
(Pierre Rouillard, 1820-1881)的〈耙地的馬〉等
大型雕塑，現都展於奧塞美術館內外。

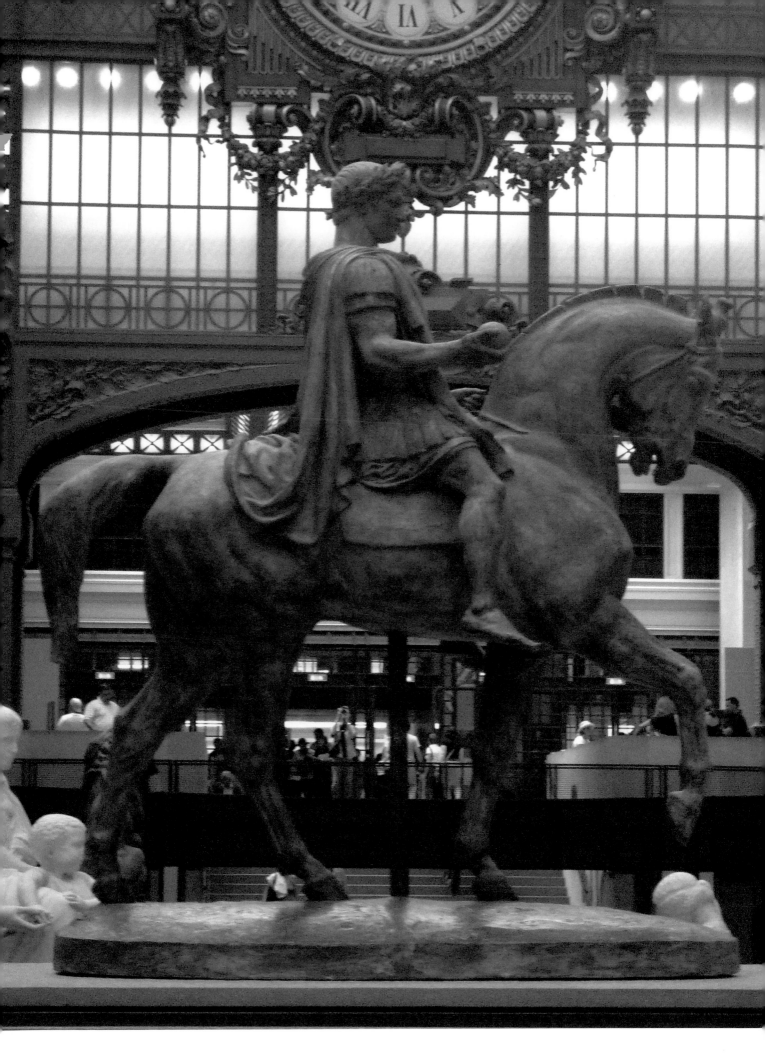

90　巴里耶　坐獅　仿銅色石膏模(上圖)　盧以雅　耙地的馬(右頁圖)

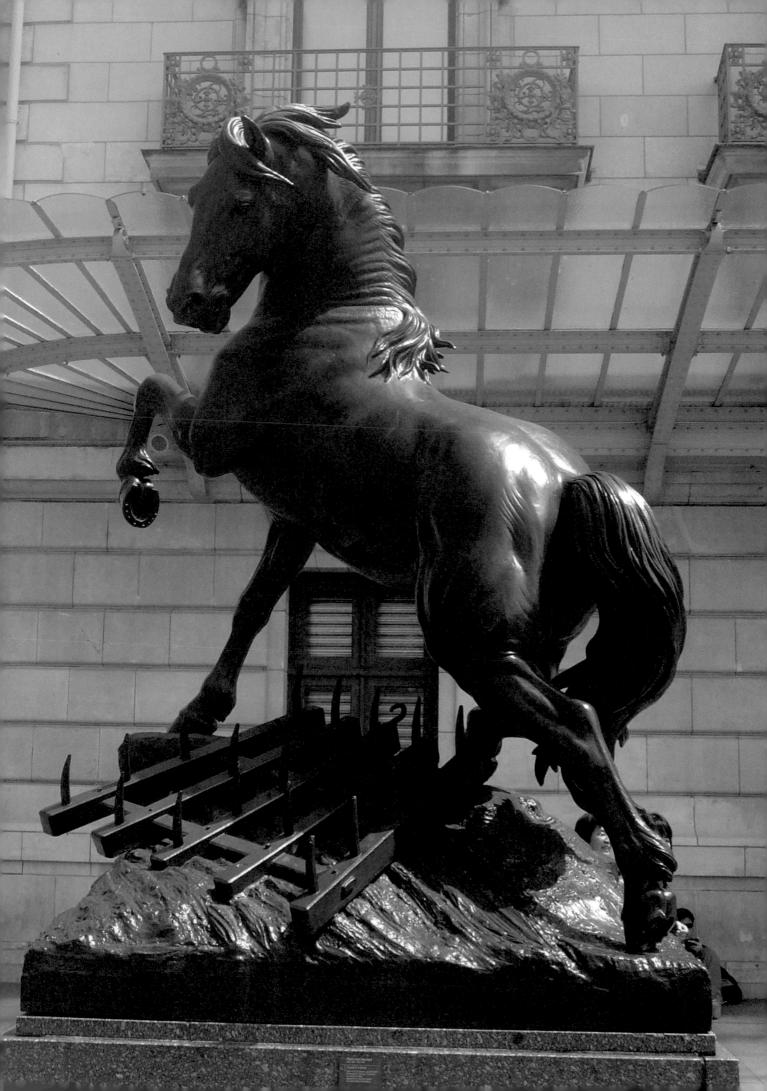

丟瑞　採葡萄人彈琴作樂　銅雕

後新古典與浪漫頂峰，折衷派

丟瑞　採葡萄人彈琴作樂　銅雕

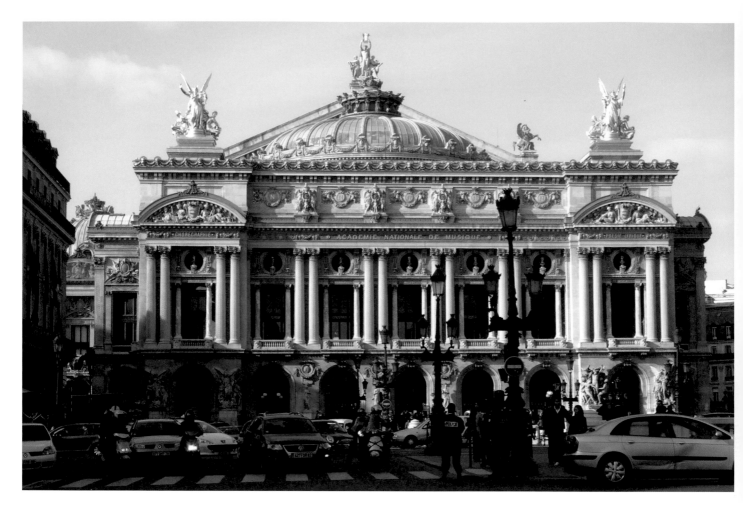

(1) 拿破崙三世的第二帝國

　　路易・腓力在一八四八年二月革命被推翻後，產生法國第二共和。受推舉為總統的是拿破崙・綳納巴特的姪兒路易・拿破崙，他三年後自立為王稱拿破崙三世。這個拿破崙三世的第二帝國一方面跟隨著歐洲的工業革命，發展工業以富民生與國庫，一方面從事建設，以政治的大工程建設引導經濟發展，繼續帶動藝術上的建樹。然拿破崙對國際事務參與的野心，導致法國數次捲入國際戰爭，且一八七○年向普魯士宣戰，終因失利而第二帝國崩潰，第三共和成立。

　　第二帝國時代發展的同時也回顧過去，宣告探向時代的建築風格有所謂拿破崙三世風格的說法。巴黎城市的規範，由市長侯斯曼（Haussmann）制定出一套官方城市典範的建築，即侯斯曼式的建築，從羅浮宮附近發展出後來巴黎城市的規範。羅浮宮本身的完建，是拿破崙三世堅強的意願，在受稱為新文藝復興的建築風中完成。拿破崙三世另一個大建築計畫是巴黎歌劇院，以新巴洛克建築風脫穎。一些教堂建築，有稱新文藝復興風者，如聖三堂（Trinite），設計此教堂的巴呂（Ballu）又與構歐（Gau）設計出新哥德式，而渥德雷梅（Vaudremer）所設計的聖・克羅提德教堂（Eglise Saint-clotide），蒙撫須・聖・彼耶爾教堂（Saint-Pierre de Montrouge）被認為是新羅馬式的。另，此時工業技術的革新也改變了建築的結構，鐵、鑄鐵和玻璃的運用建造出巴黎多處壯觀的圖書館，火車站等建築。

(2) 第二帝國完建羅浮宮並興建歌劇院

　　一二○○年由腓力・奧古斯特起建的巴黎羅浮宮，可以說到第二帝國時，拿破崙三世手下才告完成。自從路易十四在一六八○年將皇居從羅浮宮搬到凡爾賽宮，而批准法蘭西說明文學與文藝學院設址於羅浮宮。一六九二年，

巴黎歌劇院（上圖）

塞納河亞歷山大橋上金色雕像（右頁圖）

法蘭西繪畫與雕塑學院也設址於此。近塞納河邊的長廊由皇家貨幣與印刷部門據用，之後，有一段時候又曾是美術學院學生的教室。直到國民議會期間，一個在路易十六統轄時已有的計畫，即是將羅浮宮改建為中央美術館的方案通過。一七九三年拿破崙執政時正式開放，到一八○三年拿破崙第一帝國，羅浮宮有了「拿破崙美術館」之稱。當然拿破崙‧綳納巴特將亨利四世、路易十三、路易十四已建設的部分繼續擴充，是到拿破崙三世才完成整個工程。第一帝國由建築師彼爾西爾和方丹，開始延建的北翼長廊，第三帝國再延伸，連到亨利二世的皇后卡特琳‧德‧梅迪西建造的杜勒里宮。

建築師維斯康提（Visconti）主導下，羅浮宮的長廊與大樓座毗連一體的工程在數年內完工。維斯康提的繼承人勒孚耶（Hector Lefuel）則依上層要求作內外修改與裝飾。內部裝飾大致尊重老羅浮宮的精神。加蓋的頂樓上豎起欄杆並增立一些寓言性質的孩童雕像。另原為

給地面層拱門用的八十六座大人像移到大樓座露台。新羅浮宮的雕柱、雕像、浮雕工程由三百三十五位雕塑師參與，其中巴里耶在黎塞留樓（Pavillon Richelieu）作有〈戰爭與和平〉，在德農樓（Pavillon Denon）作有〈秩序與力量〉的群像組。格魯耶爾（Gruyére, 1814-1885）在中庭，雕出〈皇家軍隊群像〉，至於新的「花神樓」的頂飾，則由卡維里爾（Pierre-Jules Cauelier, 1814-1894）和卡波雕出。

第二帝國時代的第二個大工程是巴黎侯斯曼區大歌劇院的興建。這個計畫一八六○年徵求競圖，由一八四八年獲得羅馬大獎的加尼爾（Charles Garnier, 1825-1898）的建築圖獲勝。這將是一個巨大、講究音響效果的、有輝煌彩繪和雕塑的如珠寶般的宮殿，正面頂樓外貌像似皇冠，四方陪襯著大座金色雕像，羅浮宮雕塑工程的雕塑師又為歌劇院再顯身手。頂樓蓋的雕飾由麥耶（Jacque-Léonard Maillet, 1823-1895）負責，中央雕塑座〈阿波

拿破崙帝國建立之進程

1848年	第二共和建立，路易‧拿破崙被推選為總統。
1851年	路易‧拿破崙自立為王，第二共和結束，第二帝國成立。
1854-56年	捲入克里米爾戰爭。
1855年	巴黎舉行世界博覽會。
1859-60年	參予義大利獨立戰爭。
1863-67年	聲援墨西哥戰爭。
1867年	巴黎再次舉辦世界博覽會。
1870年	法國向普魯士宣戰，即普法戰爭。9月色當（Sedan）之役，法軍失利，第二帝國崩潰。第三共和成立。
1871年3月	路易‧拿破崙與皇后歐琴妮流亡英國，德軍戰領巴黎。巴黎公社成立，與設立在凡爾賽的政府對峙。公社顛覆，亂局結束。提爾（Thiers）任第三共和總統。
1872年	普法戰爭結束，法國設法賠償，經濟困頓長達六年。

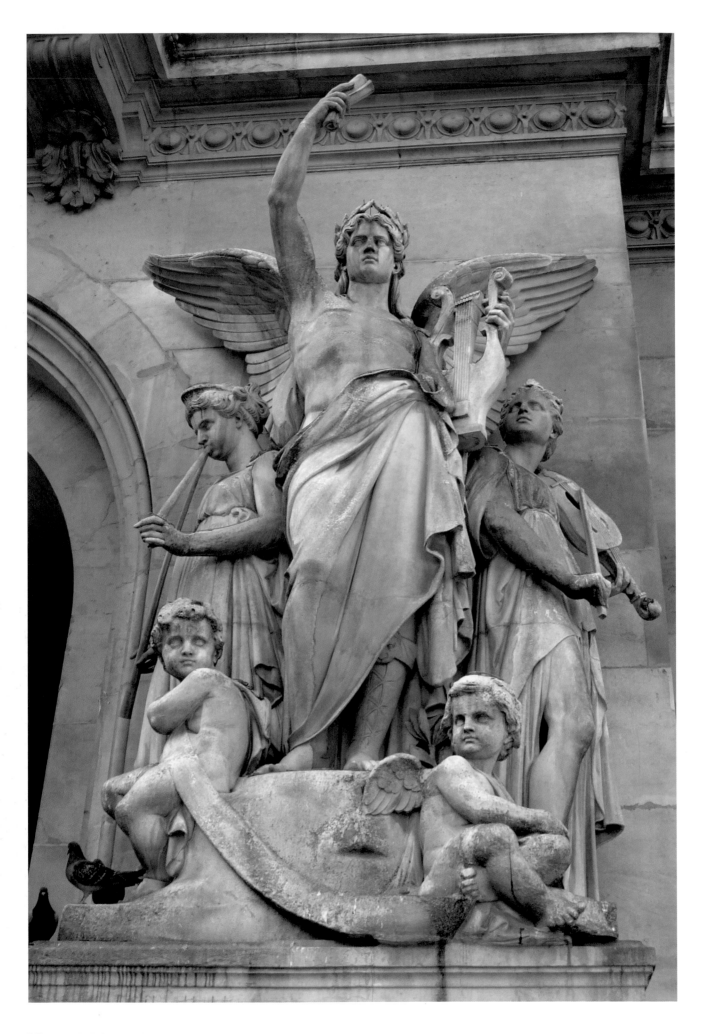

巴黎歌劇院正門左側雕刻

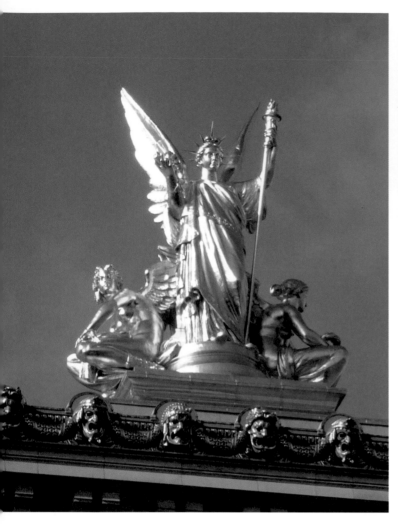

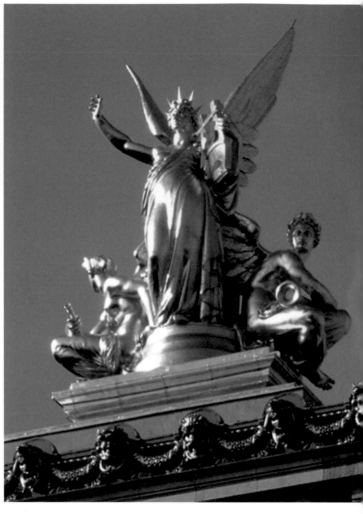

羅〉由米葉（Aimé Millet, 1819-1891）負責，左右兩側的鍍金銅雕〈樂音〉與〈詩情〉由居梅里（Chaules Gumery）雕出，旁側的飛馬由勒格尼（Lequesne, 1815-1887）所作。樓殿正面的檐楣、窗眼洞、廊柱、拱門，佈滿浮雕與雕像，由居庸姆、朱弗羅以（Joffroy, 1806-1882）、培洛（Jean-Josephperraud, 1819-1876）和卡波等人負責。特別卡波的高浮雕「舞蹈」有如大凱旋門上的雕塑一般氣勢。

工業發展帶動經濟及運輸，鐵路自國外及法國各大城市通向巴黎，火車站的建築也要彰顯第二帝國的精神與意願，帶出大量紀念碑石牆面，女神柱的雕刻工程，巴黎北站和奧斯特利茲站完工於一八七六年，北站由朱弗羅以、卡瓦里爾（Pierre-Jules Cavalier, 1814-1894）、賈萊（Nicolas Jaley, 1803-1866）等人雕出外國都會的象徵女神柱像，由南特以（Nanteuil, 1792-1865）、勒格尼、格羅耶爾（Gruyére, 1814-1885）雕出法國城市的女神柱。奧斯特利

茲站則有羅勃（Elias Robert, 1821-1874）雕出工業象徵的女神柱像。巴黎、馬賽、里昂的證券交易所、法院、商業、法庭的建築也都有大量石雕工程及雕像的製作，這些都有羅馬大獎、沙龍展的得獎人承擔。

(3) 學院派與後新古典繪畫

「法蘭西皇家學院」一六三四年由路易十三宰相黎塞留創立，負責法國語言的研習、保存與發揚。一六四八年，路易十四的宰相柯爾貝另創「法蘭西繪畫與雕塑學院」，學院設有院士、教授，彰顯極優藝術家，並培養國家藝術人才。一六六六年柯爾貝更在羅馬成立「羅馬法蘭西學院」，將法國已有相當表現的年輕藝術家送往羅馬該學院再深造，那即有「羅馬大獎」的競獎選拔。又法蘭西皇家繪畫與雕刻學院院長勒伯安一六六七年在羅浮宮舉辦了

巴黎歌劇院正面屋頂兩座鍍金銅像「樂音」與「詩情」，居梅里作。（上二圖）

丟蒙　自由守護神　銅雕（右頁圖）

傑羅姆　藝術家與模特兒　1890年　油彩畫布50.5x39.5cm

98

第一次「沙龍」展覽，展出學院院士和教授作品，自此國家獨佔全國美術公開展覽的特權。一七二五年以後成為兩年或一年一度的定期活動。皇家繪畫與雕塑學院在大革命之後由畫家賈克‧路易‧大衛的主張改為研究院，教學部分另改稱「美術學校」。羅馬大獎停了又辦，沙龍展亦然。法國這一路延續下來的措施，目的在養成優良藝術家，以執行政體所意願的藝術建設計畫，如此因應官方要求及權貴趣味的藝術因襲而出，那即是所謂學院派藝術。

　　新古典畫家賈克‧大衛的弟子吉羅德、格羅、葛耶蘭、安格爾都各有學生。格羅、葛耶蘭門下出了轉向浪漫派的傑里柯、德拉克洛瓦；而格羅同樣教出依循新古典理性準則的德拉羅須（Hippolyte Delaroche，外稱 Paul，1797-1856）。葛耶蘭也教出由古典探向浪漫的畫家謝弗（Ary Scheffer, 1795-1858）、郁葉（Paul Huet, 1803-1869）。安格爾更是勤於

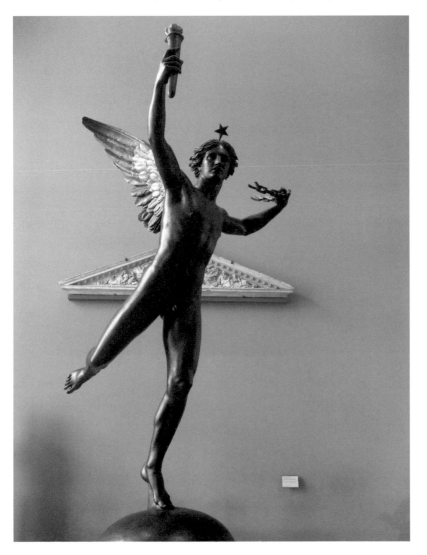

教學，學生中阿摩里—丟瓦（Amaury-Duval, 1808-1885）走溫雅的新古典路子，夏瑟里奧（Théodore Chasseriau, 1819-1856）在恪守安格爾的嚴謹之外，神往於德拉克洛瓦的富麗，弗朗德蘭（Hippolyte-Jean Flandrin, 1809-1864）擅嚴肅的宗教畫。新古典繪畫承傳的第三代則有德拉羅須畫室中出來的傑羅姆（Jean-Leon Gerome, 1824-1904）、布朗傑（G.C.R. Boulanqer, 1824-1888）、古圖爾（Thomas Couture, 1815-1879），而安格爾另一學生一八一三年獲羅馬大獎第一的彼柯（F.E.Picot）的畫室出了布格羅（A.W.Bouquereau, 1825-1905）、卡巴內爾（Alexandre Cabanel, 1823-1889）、貝利（L.A.A. Belly, 1827-1877）和德‧那維勒（A.-M. de Neuville, 1835-1885）。在此前後，新古典的畫家如格雷爾（M.G.C. Gleyre, 1806-1874）接手德拉羅須在美術學校的畫室，教出許多學生。此外，維爾內（E.J.H. Vernet, 1789-1893）跟從在羅浮宮工作的父親習畫，梅桑尼葉（J.L.E.Meissonier, 1815-1891）進過葛耶蘭學生科尼耶（Léon Cogniet, 1794-1880）的畫室。這些是學院繪畫師徒相承的例子，都跟新古典繪畫有相當的關係。因此談到十九世紀中葉以後的繪畫，常以「學院派」繪畫稱之外，另貼上「後新古典」的標籤。學院派藝術曾被譏為「消防員」藝術，二十世紀後葉漸受平反。

(4) 後新古典的雕刻

　　由於官方建設要求合於普遍的嚴肅、莊重、高貴、優美的價值，以及一般群眾仍然保守的品味，法國十九世紀中葉的雕塑大多附和古典新古典一路以來的格局與精神。一八二〇年就已出現的浪漫派雕塑家，實際上要等到第二帝國時代才得到官方的承認，要到一八五九年佩雷奧的〈殺戮〉才由官方訂購鑄銅，一八七六年官方才訂購丟辛紐爾的〈憤怒的羅蘭〉，至於佩雷奧在一八四二至四三年石膏塑成的〈奧菲〉，一八五〇至五一年沙龍展出，至一八七六年銅鑄作品才得到官方購藏。如此可見，一般

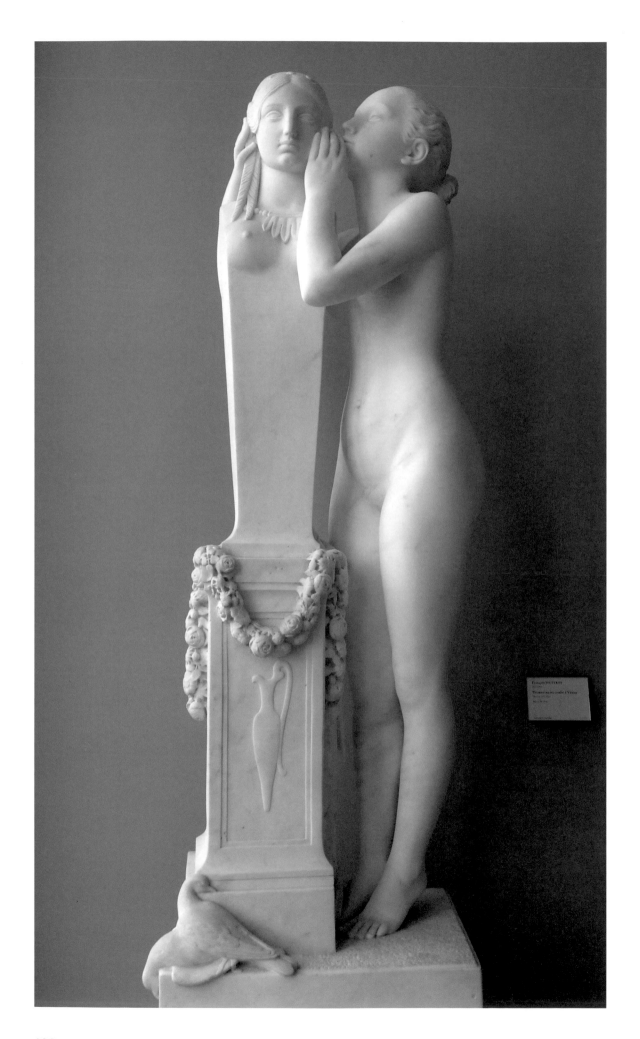

朱弗羅以　向維納斯暗訴的第一個秘密

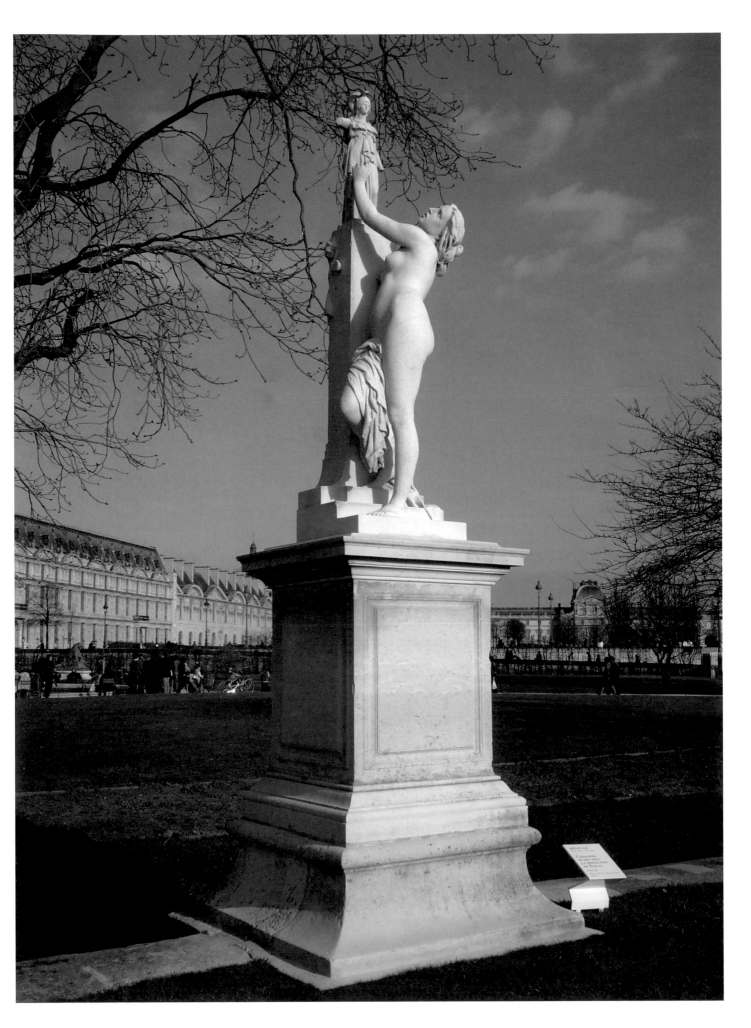

米葉　卡桑德乞求帕拉斯保護（於杜勒里公園內）

偏離古典、新古典的雕塑家很難生存。一八三〇至四〇年代巴里耶還能夠苟存（他的〈獅子與蛇〉1833年沙龍展時，路易‧腓力看上，向雕塑家訂購了翻銅作品，他還買了些小型翻銅作品。），至於莫安（Moine）因為參加沙龍受挫，走向自殺之途。

沙龍入選的審核要求，藝術家求生存的意願，法國十九世紀後半葉的雕塑，仍然因襲學院成規，繼續古典，新古典的理想的典型。這種「大風格」的延續，許多淪為道德教化的呈示，而缺少真正的生命氣息。這樣的雕塑最適合立於法庭，以彰顯正義不阿，美德長存。而拿破崙三世為了重振拿破崙‧繃納巴特的勳蹟，也促成多位雕塑家雕出許多追尊稱為拿破崙一世莊嚴雕像。這些雕像讓雕刻家將雕像著以希臘羅馬人的衣裝，擬似古代人物的再現，這種古典、新古典風格延續的雕刻，也就同繪畫一般，被貼上「後新古典」的標籤。雕刻家有居庸姆、佩提托（Petitot）、丟蒙、賈萊、朱弗羅以、南特以、勒格尼、格魯耶爾、托馬（G.J. Thomas, 1824-1905）、米葉、卡瓦里爾、庫諾（L.L.Cugnot, 1835-1894）、撒爾蒙（Jules Salmon, 1823-1902）等人。

居庸姆總是不斷地從古典文物中汲取教化，這個選擇加上他溫和的性格，在世時相當成功，他長期是巴黎美術學院及法國學院的教授，又是法蘭西學院院士，然死後很快被人遺忘，雖然羅丹曾為他立了頭像。他的〈收割〉工作人物，加上一個大鐮刀，這件後新古典精神的銅雕不讓浪漫派雕塑家專美於前。居庸姆在一八五九至六二年間作了三件拿破崙‧繃納巴特的雕像，各是軍裝的騎馬像（現存奧塞美術館），羅馬人裝的騎馬像（大理石像放於拿破崙王子巴黎龐貝式的宅院），以及為羅浮宮的拿破崙庭院（天井）而作的羅馬皇帝裝的拿破崙像。居庸姆也為歌劇院作了〈樂器之神〉的雕像。

卡瓦里爾雕像比居庸姆優雅又莊嚴，他的〈柯內里爾格拉克兄弟的母親〉在一八六一年的沙龍展出，為官方所收藏。這尊坐著，身旁有二個孩童的母親，是羅馬時代的人物，頭部典雅莊嚴，有希臘雕刻之美。

托馬所作〈味吉爾〉為羅宮方庭（方形天井）而作，石膏塑於一八五九年，大理石雕則在一八六一年，獲沙龍首獎。這座雕像大理石純白無瑕，拉丁詩人披羅馬衫，手持詩頁，站立

有所思，極具古典精神。這座雕像被認為作為裝飾之用太過優美，就送去一八六七年巴黎與一八七三年維也納的世界博覽會展出，之後轉藏盧森堡宮、羅浮宮，終到了奧塞美術館，在新貴羅契德家族的弗里爾的豪華莊園有一複製品。

丟蒙在一八三七至三九年雕出立於凡爾賽宮的法朗索王一世的雕像，〈著羅馬帝王裝的拿破崙一世〉則是雕刻家在一八六三年承拿破崙三世之請作出，以替代一八三三年路易‧腓力請塞爾（Emile Seurre）為梵東紀念圓柱所立的小兵之姿的拿破崙一世。

庫諾在一八六九年作了一尊坐在地球飛鷹上的拿破崙一世。

托瑪　味吉爾（左頁圖）

卡波　漁人與貝殼（下圖）

（5）將浪漫精神的雕刻帶

至頂峰的卡波

第二帝國時代，冒出了一位雕塑的大天才，這位天才也是這個時代歐洲雕塑界的大天才，他的名字是瓊‧巴提斯特‧卡波（Jean Baptiste Carpeaux）。卡波的才份與藝術成就可以說鼎立於卡諾瓦與羅丹之間。三人在十八世紀末至二十世紀初的雕塑史上佔頂尖位置。前輩卡諾瓦是新古典的大師，後來者羅丹由象徵的精神出發走向現代。卡波的作品則是浪漫主義觀念的匯聚，他比大衛‧德‧安傑，比盧德，比丟辛紐爾都走得遠，他在雕刻中將浪漫精神帶到極高點，並且在激情的雕刻裡顯示了他對真實人生的觀點。

法國西北的瓦倫西安是產出雕塑家的地方，自羅馬大獎設立，就有二十二位瓦倫西安

子弟獲有頭獎與二獎，卡波就出生在這樣的環境中。如同許多雕塑人材都出生在貧窮地區，卡波也不例外。他的父親是泥水匠，母親是織花邊的女工。因天份特殊，在十一歲時得到當地政府的助學金讓他到巴黎學習，進入後來成為裝飾美術學校的小學校（la Petite Ecole），那是畫家安格爾的一位朋友貝洛克（M.Belloc）所辦，在那裡，卡波就認識了後來的大建築師加尼爾（Charles Garnier）和雕塑家夏皮（Henri Chapu, 1833-1860）。當時為了貼補不足的助學金，卡波必須到巴黎的巴斯底區或沼澤區的銅器和瓷器店沿家兜賣小人像的模型。小學校結業之後他進到盧德的工作室實習，接著進入丟瑞（Fransique Josephe Duret, 1801-1865）的工作室。十年的努力終於在一八五四年贏得羅馬大獎。

去到羅馬梅迪西莊園，卡波雕塑的表現一日千里，有時竟與院長席內茨先生發生爭執，後來院方看到他的〈持貝殼的拿坡里漁夫〉（漁人與貝殼）之後才放心。這座雕塑是卡波對他的老師盧德所作〈拿坡里漁夫〉的致敬之作。這件一八五八年的作品送回巴黎，讓他在一八五九年再獲沙龍獎牌。卡波自梅迪西莊園運回的另一件作品是〈烏戈蘭〉（Ugolin），塑出了一個吃食小孩的怪人。〈烏戈蘭〉的造型，可看出卡波借鏡自米開朗基羅的〈摩西〉。

卡波自早對雕塑的願望是要作出相當於後希臘時代的〈勞孔〉（Laoocon），和米開朗基羅的〈摩西〉，以及如繪畫上傑里柯的〈梅杜莎之筏〉那樣壯觀的作品。這可以從他的素描草圖中看出。卡波一生不斷地作草圖，數千個草圖填滿一冊冊本子，許多草圖都再三地重畫，再仔細推敲，如此雕刻家更能清楚人體各部環節的連接，肌肉的交疊與筋骨的關係。卡波極喜歡紙上作業，他常覺得自己更像一個畫家。

當然，作為真正雕塑家的卡波，米開朗基羅是他最高的偶像和精神導師，他不斷地繞著米氏的作品思索。停留羅馬期間常鎮日坐守西斯汀教堂。一八五六年他寫道：「我們無法將自己與米開朗基羅相比，他那震顫的心靈，猛烈

的性格！」卡波此話的意思是自己恐怕沒有米開朗基羅那樣剛暴又柔韌的心性，其實他自己的臉孔也常現野性與生之困頓。他眼光的不安自然流露，好似恆常在尋找某種絕對，但意識到沒有臻達的一天。然而卡波還是成就了不凡的雕刻。羅馬梅迪西莊園的駐留期屆止，巴黎的官方訂件已在等他。

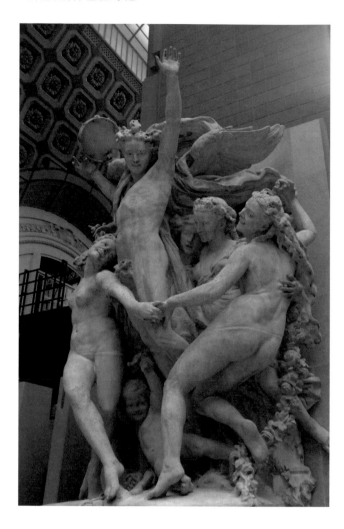

卡波　舞蹈
1869年
石雕
420×298cm

（6）卡波為第二帝國時代所作的雕塑

巴黎侯斯曼大道，由東丹通路走出可見到的聖三會教堂（Eglise de la Trinite）一件名為〈克制〉的浮雕，是卡波自羅馬回法國後由巴黎市政府委託所作。這件作品費時三年完成。接著國家方面的訂約是勒孚耶（Hector Lafuel）為羅浮宮所建花神樓南面頂飾的一部分，由卡波擔綱，他作出〈皇家的法國帶給世界光明並保護農業與科學〉的浮雕。

巴黎歌劇院正面右側的雕刻〈舞蹈〉，卡波原作，1865-69年，20世紀貝爾蒙多複雕。（右頁圖）

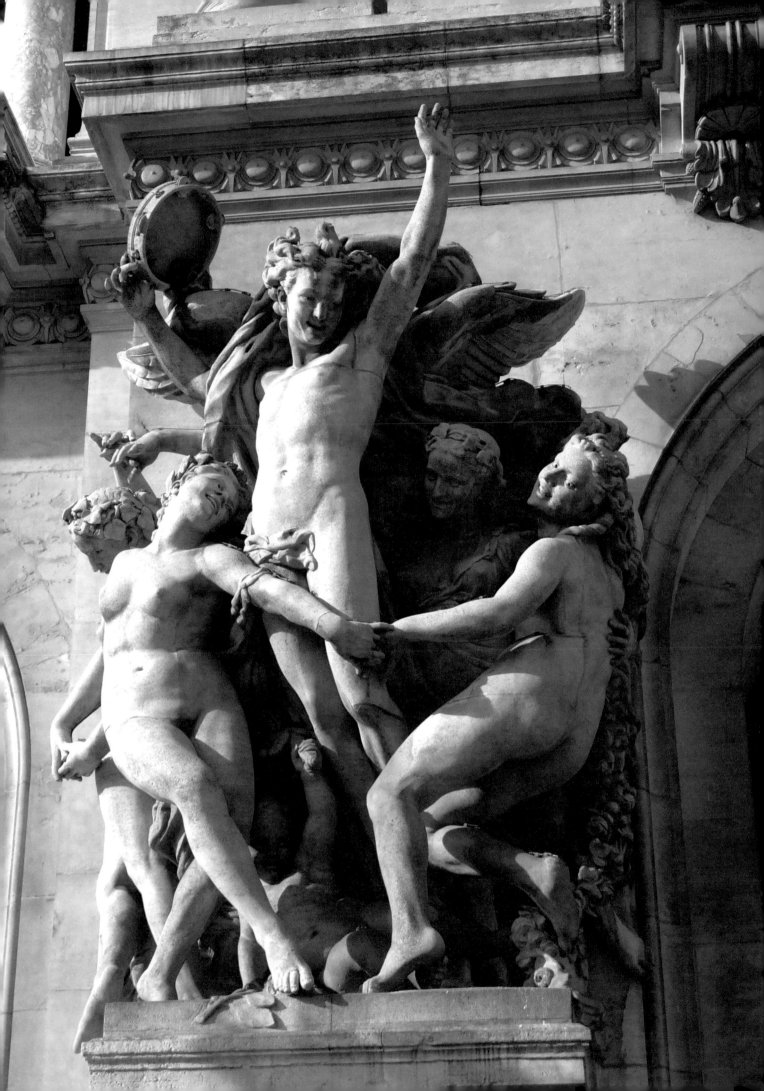

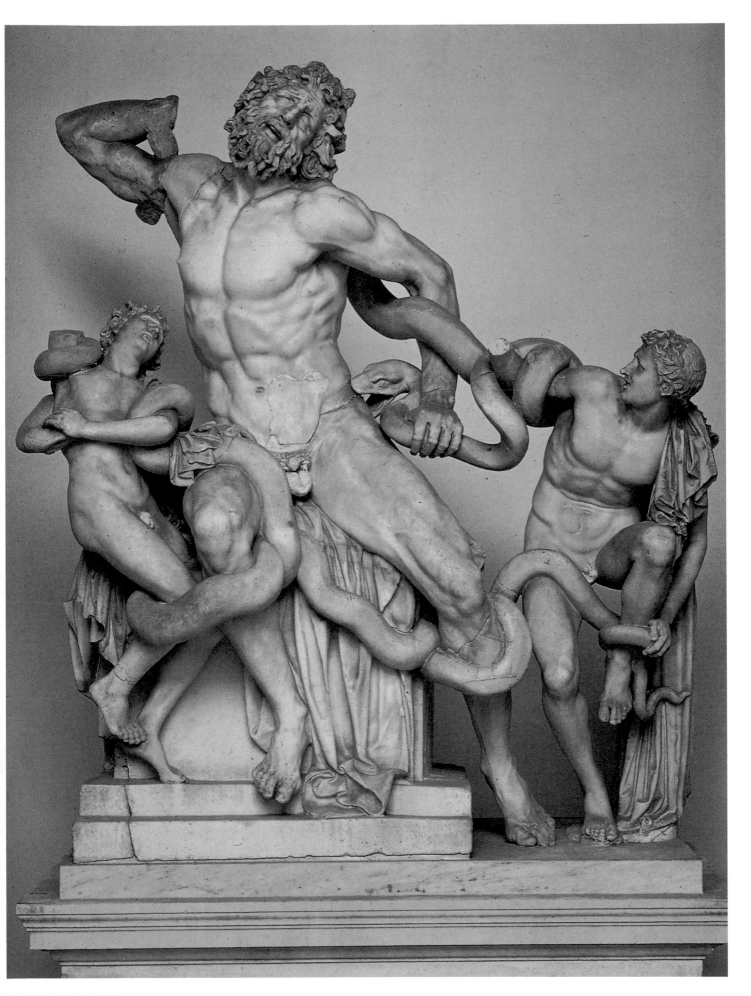

後希臘時代雕刻　勞孔

最令卡波振奮的工作到了，那是他少年時的朋友查理・加尼爾為巴黎起建豪華的歌劇院，商請他為歌劇院正大門作石雕裝飾，卡波在一八六三年年底寫信給友人：「我太高興了，因為我剛被加尼爾選出來，替歌劇院增添最美的部分之一，我要負責做大門前的大面浮雕，近於凱旋門風格的。這就是第二帝國時代最昂揚動人的雕刻大作〈舞蹈〉。卡波想望要比凱旋門上盧德的〈馬賽曲〉做得更吸引人，但在一八六九年浮雕揭幕時，周圍的人儡住了，那是些真正的裸身女子，處在真實的酣舞醺醉狀態。建築師擔心這樣的雕像可能不會為公眾所接受，就把這組浮雕取下，另請了查理・居梅里（Charles Gumery）作出較合宜的雕刻取代。

當然卡波受挫不在言下，然而經過一八七〇年的普法戰爭，一八七五年卡波之死，這件作品又贏得尊崇，重新置回歌劇院。一九六四年為了不讓城市污染破壞作品，其中三個坐像被移放羅浮宮。至於這組雕塑的石膏初坯經官方送展一八八九年的世界博覽會，由卡波的遺孀買下轉增羅浮宮，再輾轉存於奧塞館。

位在巴黎盧森保花園側面天文台的庭園噴泉，是一八六七年巴黎市政府請建築師大維屋德（Dauioud）設計。這個噴泉上立出〈世界四個大洲頂禮天體〉的一組雕像，由卡波負責。這組雕像描寫世界上亞歐美非四大洲的人共同舉起天體。一八七〇年普法戰爭開始，卡波剛好完工，評論界連珠砲轟而來：「我們問要怎樣一種謬誤的心思、眼和手，才造出這群貧窮、粗俗而老皺的舞者，管它什麼正確和循規的藝術……但你總不能把醜陋代替優雅，把病態視為健康。」模型展於一八七二年的沙龍。卡波讓象徵美洲人體的腳踏在象徵非洲人鎖鏈上，又讓人以為卡波在美國南北戰爭時站在北方的立場，再受到批評。卡波繼續構思噴泉的雕塑。他原要為故鄉瓦倫西安作出「華鐸噴泉」然沒有完成，由雕刻家依歐勒（Ernest Hiolle）在一八七六年續工。

如大部分的雕塑家，卡波也作個人塑像。一八六〇年，他立出瓦倫西安朋友的妹妹〈安娜・傅卡〉（Anna Foucart）的雕像，屬於快樂的

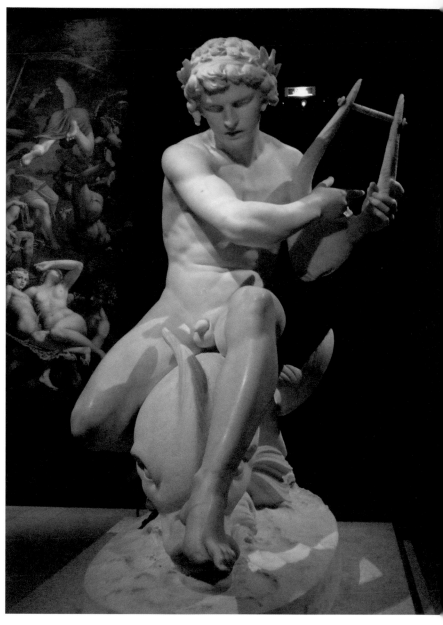

依歐勒　阿里翁坐上海豚

典型。一八六四年所雕〈小野鴿〉則是憂愁的。這位年輕女士在卡波羅馬居留時去世，卡波立像紀念她。後來他為羅浮宮花神樓所作牆上雕的法國皇家女神即以此臉龐再塑。一八六二年，他塑拿破崙第三的表姊妹〈瑪蒂德公主〉，高貴優雅，完全可媲美路易十四時代的雕刻家柯依賽渥的雕像。一八六四年，卡波受延請為拿破崙三世王儲的圖畫老師，並且作了九歲小王子的雕像。這位王子站立，手環抱著一隻狗，相貌溫和清雅，也許這是他注定沒有成為帝王，而是一個普通男孩的寫照。後來卡波個人塑像的對象都是名人，他的名聲也在貴族圈內走紅，但卡波並不多作非分之想，他說：「我倒願意我的名聲在人們的口中少提到些，而對我的作品多了解些。」

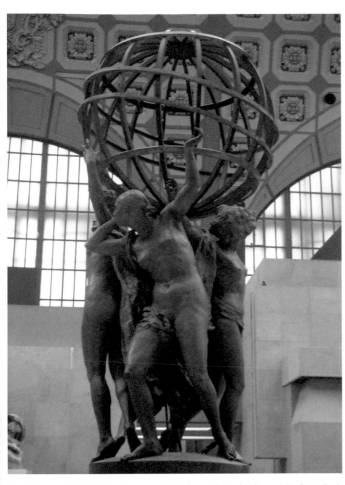

卡波作 〈世界四個大洲頂禮天體〉巨大石膏模，原作在巴黎盧 森堡公園旁天文台花園。

卡波 「華鐸噴泉」模型

卡波 瑪蒂德公主

卡波 勒弗博夫人像

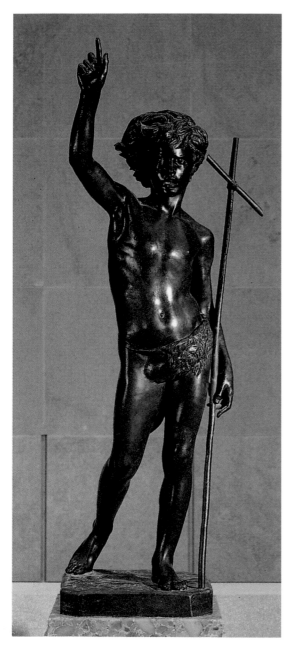

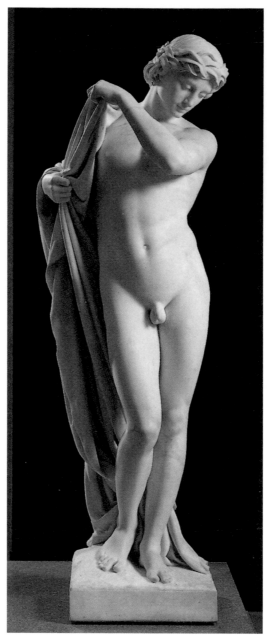

丟博阿　孩童聖約翰施洗
銅雕（左圖）

丟博阿　水仙　大理石雕
（右圖）

法爾居耶爾　鬥雞賽贏家
（右頁下圖）

鬥雞賽贏家與龐貝之尋獲
（右頁上圖）

拿破崙‧繃納巴特的帝國有卡諾瓦為首的雕刻家，而卡波則是路易‧拿破崙第二帝國時代的最大雕刻家，雖然他對皇家人士所作雕像不多，但是他的藝術歸屬第二帝國，有人將他比喻為米開朗基羅之屬於教皇朱利安二世。而卡波生涯中經歷政權的淪喪（1871年拿破崙第三與皇后歐琴妮逃到英國），大雇主滅失（雖然他在1871年還作有流亡倫敦的〈勒弗博夫人像〉）。最大的不幸是他患了不治之症，在他生命的最後階段痛苦異常。四十七歲時，卡波為癌症噬食，他一八七四年五月二十一日寫信給友人說：「我在床上打滾，死命叫喊，真是人間地獄，我每時每分在衰竭，我向你說再見

了，謝謝你對這不幸的人的關心。」四個月後的一七七五年十月十二日，卡波寫下：「死是多麼不易之事」，然後死去。

（7）第二帝國的折衷派與沙龍獲獎雕塑

第二帝國時代的法國，因為殖民地的開拓、工業興起與貿易發展帶來豐富的物質，累積可觀的財富，除了近拿破崙三世皇室的權貴外，新興的富有家族紛紛竄起。這些新貴人家建起豪華宅院，大廳與庭院的裝飾擺設富麗考究。他們在宅中宴請政治人物、文人與藝術

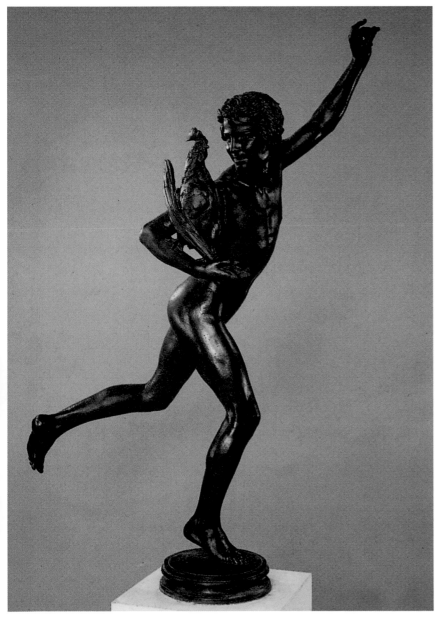

家，展示他們的財富品味。如此這個時代的建築師、畫家、雕刻家，除了為官方王室公私兩面服務外，還多了另種出路，就是在十九世紀的後半葉，包括第二帝國與接續的政權第三共和的這兩個時代，產生了建築與雕塑的所謂「折衷派」，那是因為這些新富貴人什麼都喜歡一點，新文藝復興風的、新古典，巴洛克形制的、新浪漫精神的、新洛可可趣味的，還有由殖民地帶來的東方情調，都可以進入他們的生活。藝術家就把過去的與外來的東西都拈來一些，鑄出一種或可說左右逢源的藝術，有點新穎又是半抄襲仿作，讓顧客認為他們擁有了過去與未來。這方面的雕刻家較知名者如下：

柯爾迪耶（Charles Cordier, 1827-1905）可算是第二帝國時代雕塑材料上有所革新的雕塑家，他用阿爾及利亞的瑪瑙，法國孚居山區的斑岩及青銅綜合材質，受到拿破崙三世，甚至英國維多利亞女王的喜愛。他的理念是要「創出多種族的造型研究，以拓展美的範疇。」〈達爾孚王國的阿布達拉王〉展於一八四八年的沙龍，是他第一件「人種誌學」的研習作品，說來這不是科學上的探討，而是雕塑材質的敏感運用的研究。〈蘇丹黑人〉和〈殖民地的混血女子〉兩件作品參展一八五七與一八六一年的沙龍，獲拿破崙三世購藏。富有的羅契爾德家族在這個時代，敦請了建築師帕克斯東（Joseph Paxton）建造費里耶爾莊園（Chateau de Ferrieres），其中大廳就由柯爾迪耶設計出一個義大利里爾式的華麗台座，這讓巴黎歌劇院的建築師查理·加尼爾讚賞有加。

丟博阿（Paul Dubois, 1820-1905），在一八六五至七六與一八七八的沙龍中得到三個獎牌，他作品的主題或宗教，或美景圖，或神話再現，都十分優雅。這得自他早年到義大利進修，去了自己鍾愛的佛羅倫斯有關，在那裡他臨摹了十四世紀的壁畫並觀賞青銅雕。他主要的銅雕〈孩童聖約翰施洗〉，〈十五世紀佛羅倫斯吟唱人〉和大理石雕〈水仙〉都細膩雅緻，很有佛羅倫斯趣味。丟博阿一八七三年任盧森堡宮官的助理，然後任巴黎美術學院校長長達二十七年。

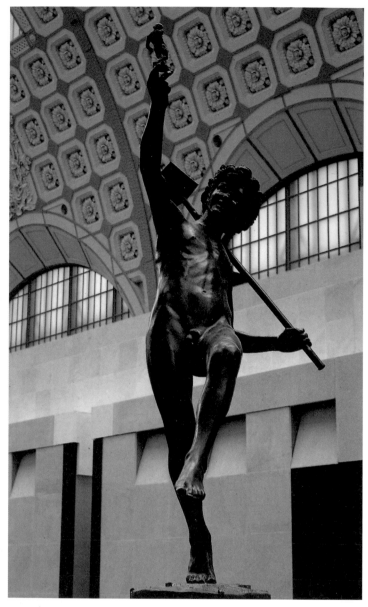

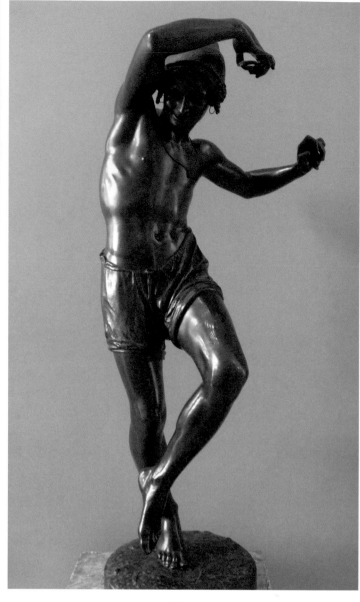

由於浪漫派雕塑的意念帶動青銅材質的運用至動態雕塑。青銅雕不同於大理石雕,可以僅用一個支點撐出一座雕像,無形中在立座雕像上,便可塑出肢體舞動的形象(大理石雕的舞動形象只有在浮雕中較易表現)。法爾居耶爾(Acexandre Falguire, 1831-1900)早在一八五九年以跳躍的少年銅雕獲得羅馬大獎,又以銅雕〈鬥雞賽贏家〉獲一八六四年沙龍展獎,也表現少年快樂舞躍之感。這類青銅雕較早於法爾居耶爾的名作,要算到丟瑞在路易·腓力時代一八三三年所作〈年輕漁夫跳塔倫台拉舞〉。三十年後的一八六四年,法爾居耶爾的同代人慕蘭(Hippolyte Moulin,1835-1884)也以青銅雕〈龐貝之尋獲〉獲得國家收藏。法爾居耶爾,一八六八年得到沙龍榮譽,由國家訂購的

〈塔西西烏斯〉卻是一大理石雕,對象也是少年,不過是一個側臥仰頭閉目冥思的少年,取材自維恩曼主教的小說。石材的細膩琢磨令雕像十分動人。

佩羅(Jean-Joseph Perraud, 1819-1876)較法爾居耶爾年長許多。這個來自法國東部的雕刻家,在法爾居耶爾獲得沙龍榮譽獎後一年才獲此獎。他參展的〈絕望者〉亦是一座大理石雕,精神是浪漫的,肌肉表現則屬新古典。藝評家認為此雕像軀體表現好,而臉部表現稍弱;他的另一件作品〈墮落後的亞當〉應受了米開朗基羅〈摩西〉一作的影響。

卡里爾·貝勒斯(Albert-Ernest Carrier-Belleuse)的〈入睡的艾貝〉是古典主題大理石雕滲和了浪漫精神與新古典手法,在一八六八

慕蘭　龐貝之尋獲　銅雕
(左圖)

丟瑞　年輕漁夫跳塔倫台拉舞　銅雕(右圖)

米開朗基羅　摩西(右頁圖)

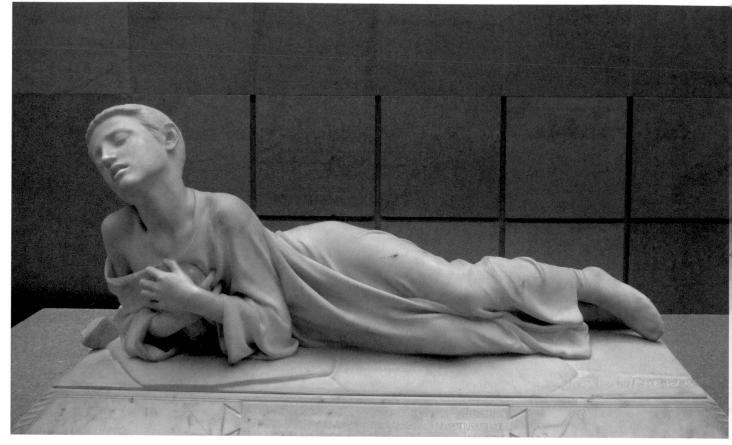

至六九年沙龍展覽時由國家訂購。他原擅於裝飾藝術，這座雕像的偉大感是許多人沒有料到的。象徵朱彼得的大鷹又是第二帝國的影射。

德拉帕朗須（Eugène Delaplanche, 1836-1890）到羅馬進修期間寄回巴黎的〈嚐了禁果後的夏娃〉，在第二帝國最後的一八七○年沙龍展期間由官方購藏。這座雕像學到了米開朗基羅的大氣度，而夏娃的慵懶身軀與垂落長髮則是十九世紀頹廢精神的表現。

一八七○年，第二帝國的最後一年，巴里亞斯（Louis Ernest Barrias, 1841-1905）在羅馬期間所雕〈梅嘉少女〉也在一八七○年的沙龍展期間由官方收藏。這座少女紡紗坐姿，意態上略有東方情調，而巴里亞斯更具東方情調的作品，則是一八九○年為畫家居庸姆在蒙馬特墓園的墓座上雕的〈布・薩・達的紡紗女〉，那已是第三共和時代。

中年時期活在第二帝國的筍尼維克（Alexandre Schoene Werk, 1820-1885）所作〈年輕塔倫提尼〉，一八七二年第三共和時由國家購藏。大理石精細琢磨十分古典，精神則略慵懶浪漫。

梅西爾（Antonio Mercié, 1845-1916）在年輕時代得到比他年長五歲的羅丹所得不到的榮譽。二十三歲即以青銅雕〈大衛〉獲羅馬大獎，而住進羅馬梅迪西莊園。他一生的雕塑都朝佛羅倫斯藝術的方向努力。他在凱旋門上雕有〈勝利榮光〉。

（8）依拿破崙三世個人意願所成的雕塑

拿破崙三世個人對羅馬時代的凱撒十分有興趣，對當時領導高盧人對抗凱薩入侵的維辛傑托黎克斯（Vercingetorix）也感興趣，雖然維辛傑托黎克斯向凱撒投降了，那是為了免於他的部下被殲滅，拿破崙三世還是佩服他。一八六五年在阿萊西亞高地，拿破崙三世請了維奧列特・勒・丟克（Viollet-le-Duc）設計，由埃梅・米葉雕出一6.6公尺的維辛傑托黎克斯的巨大雕像。這座雕像示出主角陷於在保全部隊與投降之間的抉擇。這座雕像是拿破崙三世以私款付費。他也請了巴爾托第（Bartholdi）在奧維

涅（Auvergne）的高地傑高維設計另一座戰鬥的維辛傑托黎克斯。傑高維高地上，維辛傑托黎克斯在失敗之前曾戰勝過羅馬人。這座原設想為35公尺高的巨大紀念雕模本在一八七〇年的沙龍展出，即在此年第二帝國崩潰。這雕像的構思才在一九〇三年第三共和時期縮小為4公尺高，豎立於奧維涅的一個城市克雷蒙·費戎（Clement Ferrand）的朱德方場。

也因崇拜神聖羅馬帝國的查理曼大帝，拿破崙三世向克雷森傑（Auguste Clesinger, 1814-1883）訂了一座雕像，想放在羅浮宮的拿

破崙庭院，這座雕像並沒有即時完工。倒是羅榭德（Louis Rochet, 1813-1878）及其兄弟為一八六七年世界博覽會作出石膏模型的〈查理曼大帝及二位忠臣羅蘭與奧利維爾〉，一八七八年鑄成銅雕，幾經波折後才放在巴黎聖母院前。

拿破崙三世與皇后歐琴妮結婚之前請了紐維克克（Alfred-Emilien Nieuwerkerke, 1811-1892）為這位歐琴妮小姐塑像，那是一八五二年的事。當這座著古代披衫的胸像搬到杜勒里宮時，在戀愛中的拿破崙三世喜愛

卡里爾·貝勒斯　入睡的艾貝
1869年　207x146x85cm　大理石雕　奧塞美術館

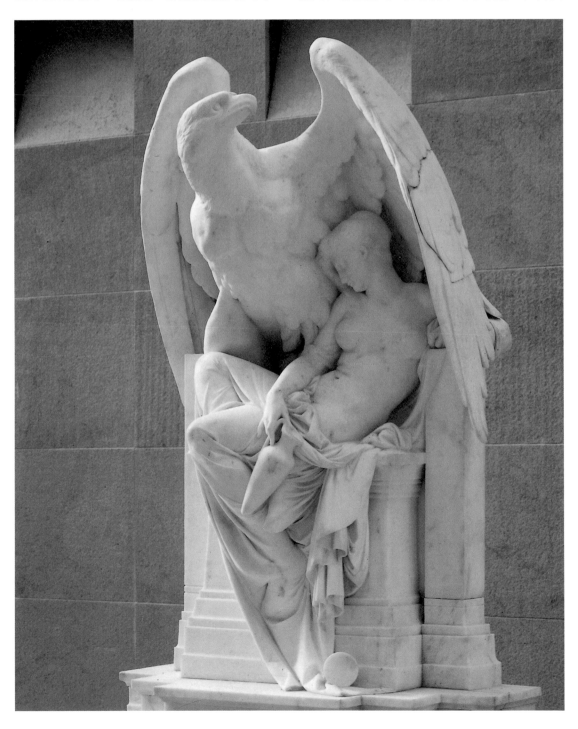

異常，頻頻親吻。一八六一年，皇帝又請巴爾（Jean-Auguste Barre, 1811-1852）雕刻另一大理石像。這座胸像歐琴妮穿的是胸前有褶紋的十八世紀的禮服。至於拿破崙三世本人，則有弗雷米葉在一八六○年所作銅與銀雕的騎馬像。

拿破崙三世追念拿破崙一世緋納巴特，一八六五年在科西嘉島的首府阿嘉奇歐立出緋納巴特‧拿破崙一世及其四個兄弟的雕像，由巴里耶塑出拿破崙一世，四個兄弟由米葉、托馬、帕提與麥耶，分別承擔。

拿破崙三世的第二帝國一八五二年成立，各方建設輝煌，一八六九年蘇伊士運河開航，皇室參加慶典，國運似乎大有前景，卻在一八七○年帝國向德宣戰，是為普法戰爭，九月色當（Seden）之役，法軍失利而導致帝國崩潰。一八七一年三月拿破崙三世與皇后歐琴妮流亡英國倫敦。

（9）第三共和成立與表彰共和國價值的雕塑

帝國崩潰，另設政府以領導國家防衛之事，如此法蘭西第三共和成立。第二年德軍進佔巴黎，巴黎公社成立，與設立在凡爾賽的政府對峙，後公社顛覆，亂局結束。提爾（Thier）任第三共和總統。一八七二年普法戰爭結束，接著馬克‧馬洪大元帥接任總統，拿破崙家族存著復辟幻想，保皇派給馬克‧馬洪七年的期限，並將希望寄託在拿破崙三世的王儲身上。一八七九年，馬克‧馬洪辭職，拿破崙王儲遇害，全國選舉左派勝利，宣佈馬賽曲為國歌。

要確立第三共和的價值，巴黎市政府提出的兩項雕塑競獎，一是一八七九年法國防衛精神的紀念雕，一是共和國精神的紀念雕。終於在十九世紀結束之前，巴黎的幾個重要廣場豎立了幾座壯觀的紀念碑座。

關於讚揚共和精神的紀念碑，一八八三年在巴黎原名「水塔廣場」改稱為「共和國廣場」的中央，立出了以雷歐坡‧莫里斯（Léopold Morice, 1846-1920）為主的莫里斯兄弟所設計的雕塑〈共和國女神〉，是石刻與銅鑄綜合的大紀念碑座。這座高23公尺餘的大紀念碑座，頂端立著持橄欖枝的共和國女神，座中圓石柱圍繞著象徵自由、平等、博愛的三位女神石雕，基座上有一醒獅，看守著象徵全民投票選賢與能的投票甕。

筍尼維克　年輕的塔倫提尼 1871年　74x171x68cm　大理石雕　奧塞美術館（上圖）

德拉帕朗須　嚐了禁果後的夏娃　大理石雕左圖（右頁）

巴里亞斯　坐著紡紗的梅嘉少女　1870年　126x63x66cm 大理石雕　奧塞美術館（右頁右圖）

在原稱「特魯盎廣場」改名為「國家廣場」的中央，流亡英國十年的雕刻家達魯（Aimé-Jules Dalou, 1838-1902）寄回法國的模型受到採納，終於在一八九九年豎立出一座直徑12公尺，高6.5公尺的〈共和國勝利〉的巨型銅雕組：自由守護神帶領著代表「全民投票」的獅子，西側是正義之神與工作之神，後隨著豐饒之神。共和國廣場的紀念雕與國家廣場的紀念雕與梵東廣場的圓柱紀念雕，共為巴黎三大紀念雕座。

競獎宣揚防衛精神的雕刻由巴里亞斯贏得第一獎。奧貝（Jean-Paul Aubé, 1837-1916）的石與銅雕合構的〈里翁‧龔貝達紀念雕〉模型於一八八四年的競獎中獲勝。一八八八年在羅浮宮的拿破崙天井中豎立。這座民權保護者的雕像幾經移動，至一九八二年，他百年誕辰時銅雕的一部分才置放在巴黎二十區市政廳後面。石膏模型後存於奧塞美術館。

關於抗敵的雕像，法爾居耶爾在一八七〇年巴黎受圍城中雕出〈抵抗〉，一八七一年，盧德的女婿卡貝（Paul Cabet, 1815-1876）雕出〈國殤〉（又名〈1871年〉），原是大理石小雕像，在雕塑家去世後由都瑪（Daumas）作成大型石雕。表彰共和國與防衛精神的雕像，巴黎之外，羅瓦省的勒‧香繃‧芬傑羅勒（Le Chambon-Fengerolle）也由戈德蘭（Jean Gautherin, 1840-1890）立出共和國女神像。在夏特，由阿盧阿爾德（Henri Allouard, 1844-1929）作出〈厄爾和羅瓦省為國殉難的子弟紀念碑〉（1870-1871）。

法國第三共和對科學與文藝有貢獻的人士也多作表彰。傳奇小說大家大仲馬的紀念座由都瑞（Gustave Doré, 1833-1883）主雕，一八八三年在巴黎馬勒榭伯方場立出。寫實主義小說家莫泊桑的大理石雕由維爾列（Raoul Verlet, 1857-1923）雕出，立在巴黎蒙索公園。浪漫派大文豪雨果的紀念座，由巴里亞斯在一九〇二年雕塑出（後於德軍佔領期間被毀）。細菌學

117

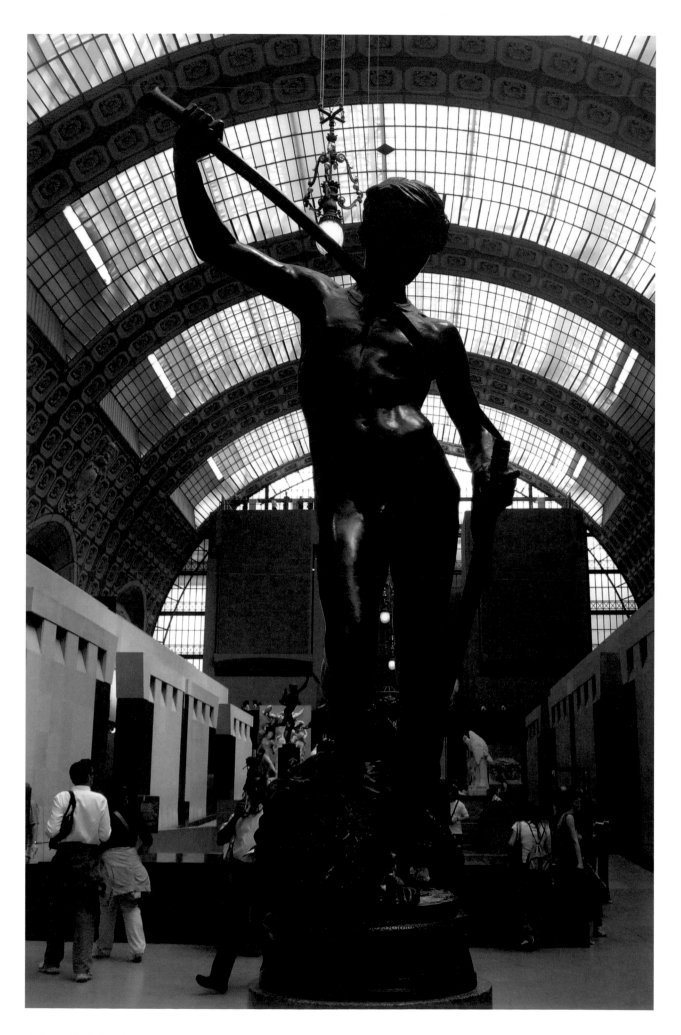

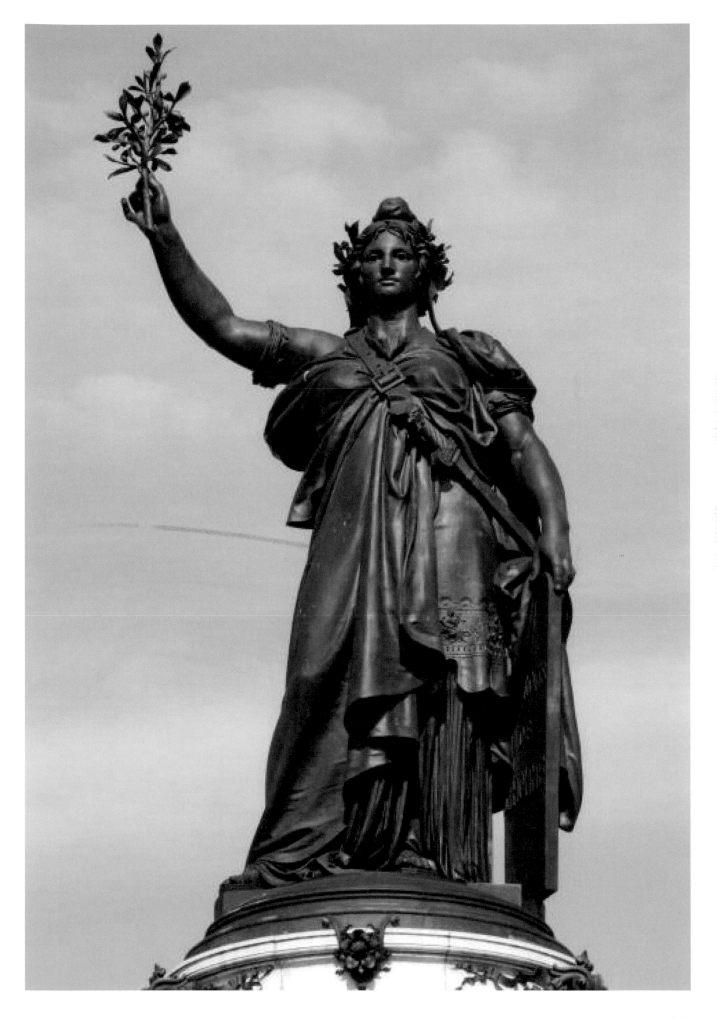

雷歐坡・莫里斯及兄弟　共和國女神（於巴黎共和國廣場上）

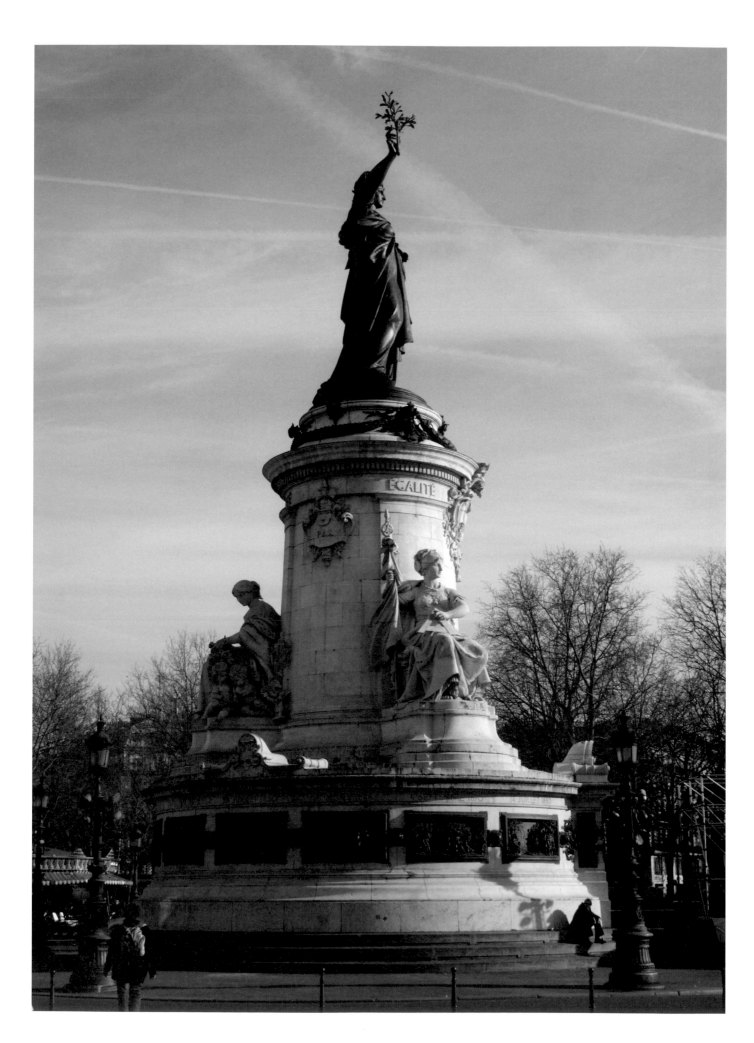

120　達魯　共和國勝利　於巴黎國家廣場上

卡貝　1871年（又名「國殤」）　大理石雕

家巴斯特的大座紀念雕，則由法爾居耶爾在一八九六年開始雕作，法爾居耶爾一九○○年過世後，由彼特（Victor Peter）完成。這些雕像都同時兼容了古典的技巧，浪漫與寫實的精神和表現。

（10）第三共和的折衷派雕塑

　　普法戰爭停火，法國戰敗賠償，經歷了六年的經濟困頓期後，第三共和努力經營，除各處表彰共和國價值的建設外，也希望將第二帝國建立成型的巴黎再行美化。一八七八年，第三共和繼第二帝國再在巴黎舉行世界博覽會，造出托卡迭羅宮，作出多尊巨大的雕塑裝飾，再來是奧塞火車站的節慶大廳，裝飾得金碧輝煌，宛若凡爾賽宮的鏡宮長廊。第二帝國所喜愛的新文藝復興與佛羅倫斯趣味，演轉為富麗的新巴洛克風。這股風潮至一九○○年巴黎舉辦的世界博覽會匯聚出絢爛火花。自金頂的榮

軍館起，通過滿是金色雕像的亞力山大第三大橋，走到新建的大皇宮與小皇宮，展現出第三共和的新氣象。

　　艾菲爾鐵塔下，固丹（Jules Felix Coutan, 1848-1929）立出〈明光的噴泉〉，雷西麗（George Récipon, 1860-1920）為大皇宮的飛檐作出奔騰舞躍、名為〈諧和駕控爭端〉的四馬二輪戰車暨駕者。將巴洛克精神再度發揮。固丹的另一〈捕鷹者〉為人類學博物館所作，亦是此類作品。

　　這種新巴洛克風的雕塑在法國外省城市也多所出現。里昂市的沃上廣場上是一座巴托爾迪的〈撒翁河及其支流〉的噴泉雕塑座。波爾多市梅花型廣場的〈吉隆德派人紀念座〉的噴泉雕塑座都是代表。

　　第三共和時代現存奧塞美術館中的雕塑，可看出許多還是第二帝國傾向的延續。自第二帝國以降，受歡迎的弗雷米耶6公尺餘高的銅雕〈聖米歇屠龍〉即延續第二帝國所喜佛羅倫斯銅雕的趣味。這座雕像原是官方向雕刻家

奧塞館節慶廳（上圖）

巴黎大皇宮頂上雕像（右頁上圖）

巴黎小皇宮頂上雕像（右頁下圖）

雷西龐　巴黎大皇宮頂四馬
車雕像〈諧和駕控爭端〉

商訂，要置於聖米歇山教堂的尖頂，其銅鍍金
的小雕像展於一八九七年的沙龍。奧塞美術館
中，弗雷米耶另有兩件石膏初模〈騎馬的聖女
貞德〉和〈迷途的騎士〉。〈騎馬的聖女貞德〉
大理石雕在巴黎金字塔方場。

　　奧塞館中存放郁格（Jean-Hugnes,
1848-1930）的石膏小雕像〈保羅與法蘭契斯
卡・達・里米尼的影子〉，可看出浪漫精神的延
續。盧德的女婿卡貝的〈國殤〉與保羅・德・聖
瑪索（Charles René de paul de Saint-Marceau）
的〈守護神保住墓室的神秘〉，這兩件分別是
一八七一與七九年的喪悼雕塑，都有古典的
技術及浪漫的精神。巴羅（Théophile Barrau,
1848-1913）一八九五年的〈蘇珊〉大理石雕，
材質精美，是後新古典的作品。皮厄須（Denys
Puech）一九○○年的〈晨曦〉，晶瑩的女體具
古典之美，長髮披落罩遮臉龐，則象徵意味顯
著。

　　每個時代有其新貴新富，第三共和時期另

有新資產階級產生，這些人幻想要一個亨利二
世的餐廳、路易十五的客廳和一個路易十六的
臥房。這些要求讓裝飾的雕塑作品要適於寓所
的擺設，也要雕塑作品什麼趣味都滲和一點，
就像雕刻家莫羅（Moreau）和皮柯（Picault）等
人的作品，很能滿足某些階層的收藏意願。這
時另有一種縮小雕塑的技術，而展覽會的目錄
隨手可得，便有許多翻製作品供多人購買。

　　賽哥凡（Victor Ségoffin, 1867-1925）所作
〈戰鬥之舞〉（又稱〈犧牲〉），便有許多模
品。這座原為第三共和總統所居愛麗榭宮所
訂，後因一雙手臂斷截而移至庭院，後轉存
奧塞館。這座雕像的風格是所謂「新藝術」
（Art Nouveau）風格。「新藝術」的雕塑只有
極少用於紀念雕，除了吉伯特（Alfred Gibert,
1854-1934）為克拉倫斯公爵的墓座上以鋁
和象牙所製〈聖喬治〉和羅須（Pierre-Roche,
1855-1922）所作〈百合花的墓座〉。羅須最精彩
的新藝術雕塑是描寫舞蹈家羅以・孚勒（Loie

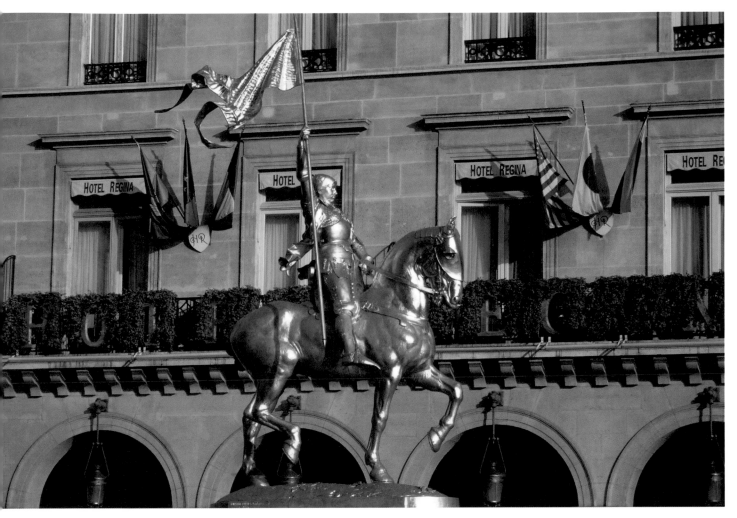

弗雷米耶　巴黎金字塔方場
上騎馬的聖女貞德像

Fuller）的舞姿。另一位較年少的拉須（Raoul Larche）也作有羅以‧孚勒的舞姿雕塑，表現舞者衣巾的自由、柔軟、飛舞波動，一改雕塑肅靜的本質。早於此，雷歐納（Agathon Léonard, 1841-1923）的〈披巾之戲〉，由塞弗爾製造場燒出素坏。這種風格的雕塑品很容易成為燈座，瓶子等桌上裝飾。

（11）十九世紀末雕塑走出傳統—由寫實步向現代

　　十九世紀八〇年代，某些敏感的文藝人注意到勞動工人、社會生活與政治事件，法國文學有左拉等人先寫出象《萌芽》（*Germina*）描寫工人生活的小說。繪畫有庫爾貝（Gustaue Courbet, 1819-1877）畫出〈敲石工人〉。雕刻方面，義大利與比利時出現了最初的寫實雕刻，在呈現謙卑人物的每日生活中，給他們一

種英雄的高度。法國方面自一八八二年起有維拉（Vincenzo Vela, 1820-1891）作出銅鑄的低浮雕〈工作的犧牲者，戈塔的礦工〉，莫尼耶（Constantin Meunier, 1831-1905）作出銅雕〈礦井瓦斯的犧牲者〉，接著有達魯的〈偉大農夫〉和維克多‧諾瓦的〈墳墓〉，歐傑（Bernhard Hoetger）的〈人淪為機器〉，以及布夏爾（Henri Bouchard, 1875-1906）的〈採石場〉等與勞動者生活有關。

　　寫實的手法讓一般人易解，就有更多寫實雕塑的出現，也有以寫實手法雕出當時名人的胸像，如自第二帝國即活躍的雕刻家居庸姆，以及繪畫成名後再開始雕塑的傑羅姆雕出當時的偉大女演員莎拉‧貝納（Sahar Bernhardt, 1844-1925），巴里亞斯雕出畫家喬治‧克雷蘭（Georg Clairing），更有達魯作出受彼爾‧繃納巴特王子暗殺的新聞記者維克多‧諾瓦的如真人躺倒的墓座雕像，也雕出政治人物兼新聞記者亨利‧羅須福的半身雕像。這種寫實在法爾

125

居耶爾為當時的選美皇后作出實人大小的裸體雕像〈舞蹈者‧克蕾歐‧德‧梅洛德〉，因太像真人，翻模後略受爭議。至於畫家杜米埃（Honore Daumiér, 1808-1879）所作的寫實精神的泥塑像，已經走向變形。

一八七四年，印象主義的畫家們開了第一個展覽，他們將物象的體積在光中解體，引得羅丹這位從事雕塑的人的欽佩，然而羅丹是將形式服從於理念，而非將形式在光中消融。另一位線與面處理都是高手的杜米埃的一件淺浮雕〈移民〉和卡波的〈祖國〉，被認為是先於印象主義繪畫而帶有印象主義精神的雕塑。義大利杜然出生歸化法國的羅搜（Medardo Rosso, 1858-1928）以〈幔車中的印象〉、〈傘下的女子印象〉和〈夜間大道印象〉的作品，示出他「大氣氛圍的秘密，生命的悸動」的想法。印象主義畫家中竇加作出許多由他人翻成銅模的舞蹈者小雕像。雷諾瓦也作出泥塑雕，如〈巴里斯的審判〉等。

許多人將羅丹的〈巴爾扎克〉劃歸於印象主義，其實是象徵義與表現主義的精神主控著羅丹的作品。他的〈地獄之門〉是象徵主義的紀念碑。這位第三共和成立時年三十的雕刻家，三次投考巴黎美術學校未被錄取，轉到卡里爾‧貝勒斯的工作室作助手，一八七七年卻以名為〈戰敗者〉（在布魯塞爾改名〈青銅時代〉）之作，在巴黎展出後引起注意。這位屬於第三共和的雕塑家，就要為十九世紀末開出一個雕塑的新紀元。自羅丹以後，雕塑步向現代。

竇加　舞者雕像

羅丹　巴爾扎克

128　羅丹　地獄之門　1880-1917年　540×390×100cm

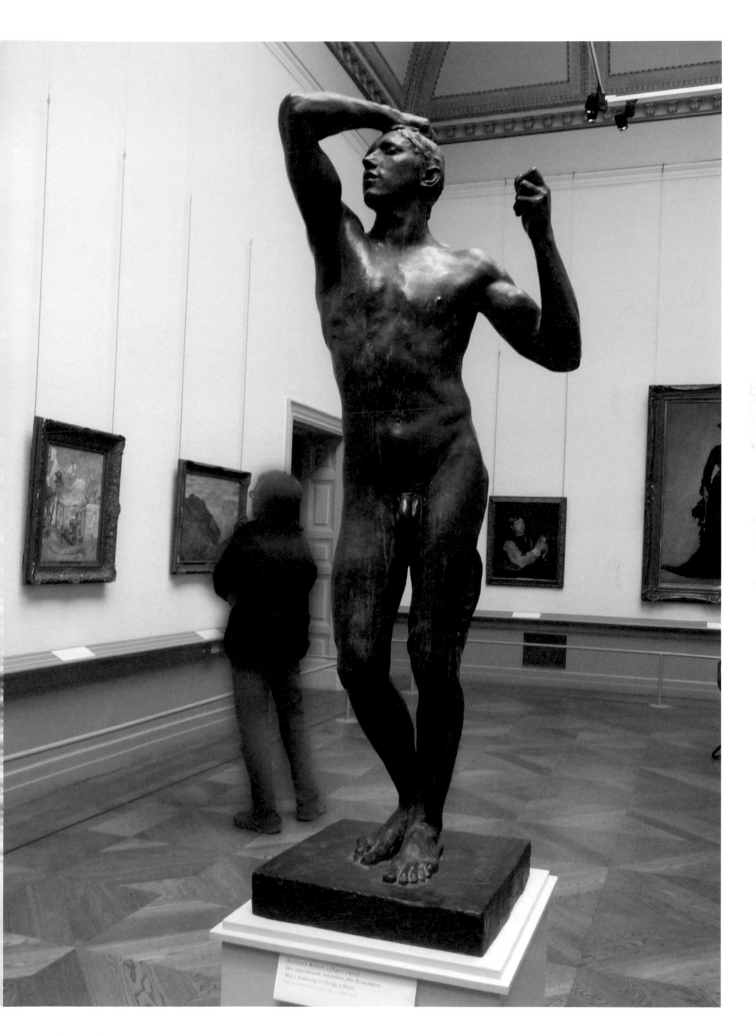

羅丹　青銅時代　1876年　181.6x64.8x54cm

　　世界上最具盛名、建築最恢宏、收藏最豐富的羅浮宮，位於巴黎城中心，塞納河右岸。十二世紀末由法王腓力‧奧古斯特起建，原為一座王室城堡，為保護巴黎之用，查理五世立為王居，經過亨利一世至四世的擴建，漸有規模，亨利四世時期特別擬出「宏偉計畫」，這個計畫經過路易十三、十四，一直到了第二帝國拿破崙三世，才在他屬意的「新羅浮宮」的方案下完成。

　　在此期間，路易十四將皇居搬到凡爾賽，而將美術雕刻和建築學校遷入，又部分曾為鑄幣廠。路易十六時制定了將羅浮宮規畫為博物館的草案。在拿破崙‧繃納巴特執政的一八九三年八月十日，羅浮宮正式對外開放。今天進入羅浮宮的觀眾要由杜勒里花園，小凱旋門正對的一座玻璃金字塔進入，這又是一九八一年第五共和的總統密特朗任內的「大羅浮宮」計畫下的建設，由美籍華人貝聿銘等人主導下的設計，對博物館的各個場地，原來的王室房間，老走廊及曾為財政部佔用的辦公室重新規劃與調整。就在德農館與黎塞留館中間，敘利宮的正後方，這個嶄新的金屬與玻璃建構的金字塔形的入口，接待每年全世界七百萬人來參拜遊覽的觀眾。觀眾可以在這座三面圍抱的莊麗堂殿看到八世紀以來法國的王室珍寶，以及收歸國有的貴族和教堂的藝術品。拿破崙‧繃納巴特對德國、比利時和義大利等國征戰中獲取的戰利品，王朝復辟時期的考古挖掘收購，以及當時及較後的法國人從新發現的非洲、美洲、大洋洲帶回的物品。今天，羅浮宮超過三十萬件作品的藝術寶藏，是一部巨形的、包羅萬象的百科全書。

　　觀眾由玻璃金字塔下到名為「拿破崙大廳」的接待大廳，面對正前方東向的敘利宮（Pavillon Sully），左方北向的黎塞留館（Pavillon Richelieu）和右方南向的德農館（Pavillon Denon）的三個走向，通往各樓館的地下一樓、一樓、二樓、三樓的展覽廳和中庭。這些緊密毗連又四處匯通的展覽場室，觀眾可以看到羅浮宮歷史史料，中古世紀羅浮宮，古代希臘，伊特魯利亞及羅馬文物，古代埃及文物，古代東方文物，伊斯蘭藝術，第五至十九世紀的歐洲，特別是法國的雕刻，十四至十九世紀的義大利、法國、西班牙、德國、弗拉芒、荷蘭及歐洲其他國家的繪畫、素描、刻印藝術，還有法國各王朝的工藝品及王

羅浮宮進口，貝聿銘設計的玻璃金字塔。

室廳房。羅浮宮的歐洲雕刻作品陳列在黎塞留館和德農館，義大利、西班牙與北歐的雕塑在德農館後翼的地下一樓及一樓，黎塞留館的地下一樓及一樓的大部分空間，則展出法國第五至十九世紀雕塑品。至於巨型或大件的十七至十九世紀中葉的雕刻，觀眾在進入黎塞留館內直走，通過黑色欄柵鐵門可到左手邊的「馬利中庭」（Cour Marly）或右手邊的「披傑中庭」（Cour Puget）（即皮熱中庭），站在這兩個中庭下層的中央，往上抬眼即能一覽，也可拾級而上近距離觀賞兩個中庭四個層面共近百座的雕刻。

馬利中庭與披傑中庭是隨玻璃金字塔的工程後整建而出。這原是拿破崙三世屬意下修整而出的樓屋與庭院，一八五七年完成以後，指派為國務部之用，一八七一年又為財政部所用。一九八九年財政部遷走，玻璃金字塔的設計師貝聿銘會同米歇·瑪卡里（Michel Macary）再做出改建工程，將原來收藏品的陳列空間，特別是庭院中雕像的擺設重新調動。工程主要將庭院挖深，分出二個中庭，築建四個由下而上的陳設層面；而又為了取光，由彼得·萊斯（Peter Rice）設計出玻璃天棚，以求得自然採光（另有鋁製照明系統配合天色之轉變而使用）。馬利中庭由於將路易十四的馬利宮流散雕刻，再聚集整修展出而得名。披傑中庭則為紀念長居法國南方工作的十七世紀大雕刻家披傑而得名，展出除馬利宮庭園雕刻之外的路易十四、十五至拿破崙帝國，復辟王朝的大型雕刻。至於之間的兩個半世紀的較小型雕刻則展於圍繞著馬利中庭與披傑中庭，編號18至33的展室。（法國中古世紀至文藝復興的雕刻展於1-17展室。依此推，17世紀的展於18-20室，18世紀的展於21-30室，19世紀前半葉的展於31-33室。）

路易十四馬利宮庭園的雕塑，在一七一六至一七二〇年間開始移往杜勒里花園，法國大革命時遭破壞流失，羅浮宮竭盡心力重新找回這些雕像並修理維護，終於陳列在黎塞留館的馬利中庭，不再受風霜。

進到馬利中庭底層，首先看到四座刻有樂器圖紋等人高的大理石盆，原置於馬利宮一片簾狀瀑布水塘的階梯上，觀眾可臆想當時庭園的格局。這些大理石盆的工作酬金，記載上稱是付給庫丹（Nicolas Coudin, 1658-1753），弗拉萌（Anselme Flamen, 1647-1717），馬澤蘭（Pierre Mazelin, 1633-1708）和波阿里耶（Claude Poirier, 1656-1729）等人，應是這些雕刻家的工作坊之作。這一層的展覽場中另有兩座大理石雕像：

〈戴安娜女神的女伴〉，由普爾提耶（Jean-Baptistc Poultier）作；阿爾迪（Jean-Hardy）刻台座圖飾。〈麥丘里〉，由勒費伯爾（Dominique Lefévre）臨摹米歇爾·安居耶（Michel

普爾提耶作〈戴安娜女神的女伴〉，台座則由阿爾迪刻圖飾。

勒費伯爾　麥丘里（臨摹米歇爾·安居耶雕刻）

Anguier）的作品雕出。

一座青銅雕：〈阿都尼斯〉，由出生瑞士，蘇黎士的雕刻家凱勒（Balthazar Keller）臨摹皇家收藏的一件古代雕像。

由底層踏中央石階再轉右或轉左而上，是另一層展場，就在中央石階的兩旁，高聳出兩座最為壯觀的象徵法國河流的大雕像：

〈塞納河神與馬恩河神〉，由尼古拉・庫斯都作，〈羅瓦河神與小羅瓦河神〉，由梵・克利弗（Corneille Van Cléve）作。

這兩座雕像原與弗拉萌和厄特瑞爾（Simon Hurterelle）的代表法國河流的雕像配對。

循左手邊石階而上的一側，幾座原為裝飾馬利宮不遠，靠近盧孚西安（Louvciennes）的鄉村瀑布（La cascade rustique）的雕像移置於此。即：〈花神〉，弗雷曼（René Frémin）作。〈風神〉，貝譚（Philippe Bertrand）作。〈果神〉，巴羅瓦（François Barois）作。

與這三座大理石像配對的，由貝坦（Bertin）、斯格茨（Slodtz）與洛漢（Le Lorrain）所作的〈潘神〉、〈水神〉和〈樹神〉都已消失。

循右手邊石階而上的一側，是馬利宮庭園及戴安娜樹林中的狩獵女神〈戴安娜〉與其三位同伴的雕像。這些雕像其

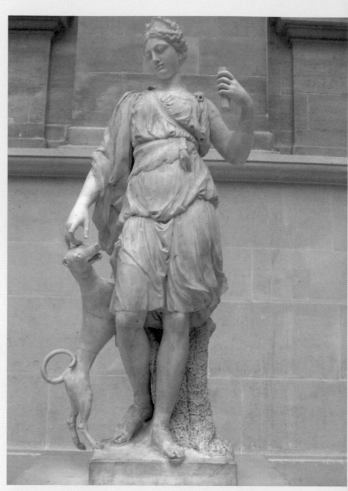

弗雷曼　戴安娜的女伴

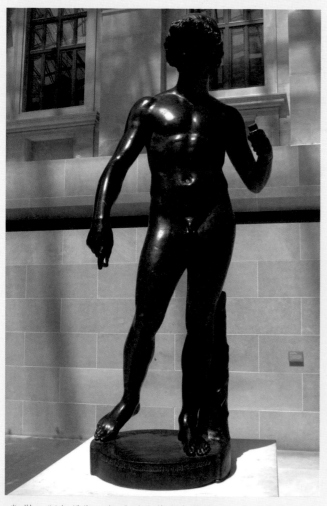

凱勒　阿都尼斯　銅雕（臨摹皇家收藏的古代雕像）

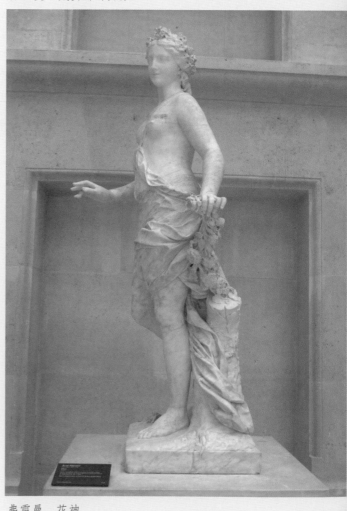

弗雷曼　花神

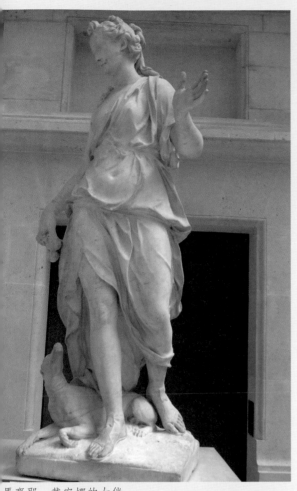

馬齊耶　戴安娜的女伴

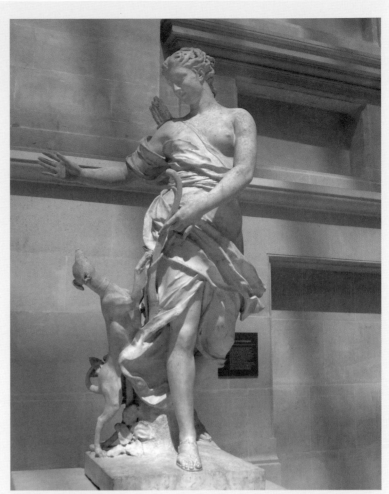

弗拉萌　戴安娜的女伴

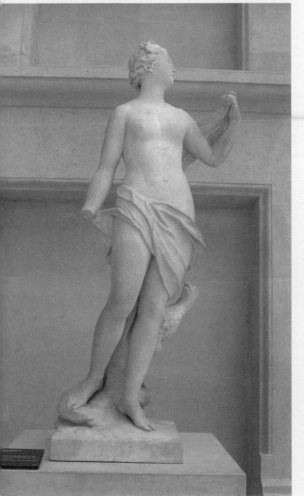

貝譚　風神

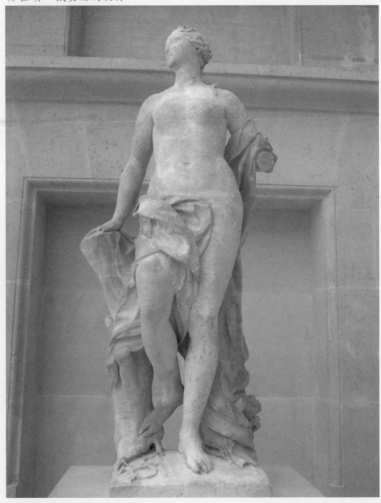

巴羅瓦　果神

中兩座由弗拉萌所雕，另兩座出自弗雷曼和馬齊耶（Simon Maziere）之手。

這第二層面兩側中間的橫向層面，左角與右角各據一組大理石雕，左右分別是〈艾芮和安奇斯〉，艾芮是維納斯與安奇斯的兒子，抱著持城市盾牌的父親逃離烽火的特洛城，此組雕塑由基拉東（François Girardon）作圖，勒波特主雕。

〈阿里亞與頗圖斯〉，阿里亞和頗圖斯遭克勞德皇帝處死，阿里亞由侍女扶持，自己先自刎，然後將匕首遞給丈夫說：「頗圖斯，不會痛苦的。」這組雕塑倒是由主雕〈艾芮和安奇斯〉的勒波特作圖，由戴奧東（Jean-Baptiste Théodon）著手，最後由勒波特完成。

上兩組矗立大雕刻間，一對倒臥的女神像，面向高處而橫列：〈林泉女神〉（又稱〈阿瑞圖斯〉，由波阿里耶（Claude Poirier）作。

〈女海神〉，由波魯翁（Jacques Pron）作。

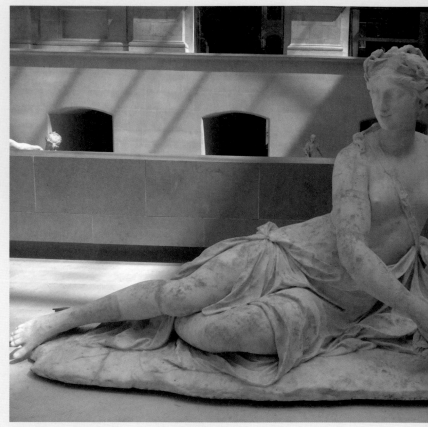

波阿里耶　林泉女神（又名〈阿瑞圖斯〉）

更上數個石階的層面上，由柯依賽渥的四大雕座主控著，那是原為馬利宮的「河流」的裝飾之用，置於馬蹄形的台座上，表現海洋與河流精神，分別是：〈塞納河神〉，男性。〈馬恩河神〉，女性。〈海洋之神〉，男性。〈女海神〉，女性。

這四座大理石雕，男性雄渾，女性莊雅，其中一座曾由馬利宮移至聖・克勞宮（Château de Saint-Cloud），另三座移到布瑞斯特（Brest），裝飾幾個噴泉，後全聚來羅浮宮。馬利中庭的第三樓層上僅有二、三大理石盆與長石板椅，配合此四大座雕像，和諧美妙，引人久久靜觀遐思。

馬利中庭的最上層，另四座大雕像佔據這一層的四角，這四座人與馬雕像的前兩座，即是有名的一對〈馬利的馬〉，或稱〈馬夫拉拽的馬〉，是居庸姆・庫斯都所作。兩座姿態略異而氣勢力鈞的人馬雕，是雕刻史上難得一見的巴洛克精神發展至極致的大作。後兩座的騎馬雕像的馬，則是矯駿的飛馬，那是柯依賽渥為彰顯太陽王路易十四的名聲而作：〈名聲女神騎上飛馬〉、〈麥丘里騎上飛馬〉。

圍繞這四座非凡駿馬傑作，環列著馬利宮庭園的其餘約等人高的雕像，左側有：〈潘神與小羊〉，勒波特作。

〈角力者〉由馬格尼爾（Philippe Magnier）仿佛羅倫斯烏菲茲美術館藏的一件古代雕刻所作。

〈美臀的維納斯〉，巴羅瓦（François Barois）作。

中間層面的數座雕像，置於馬利宮庭園，「河流」之下的馬蹄形台座，三座出自柯依賽渥的手，獻給森林的有〈花神〉、〈吹笛的牧羊人〉和〈樹精〉，另有出自尼古拉・庫斯都獻給狩獵的〈帶箭

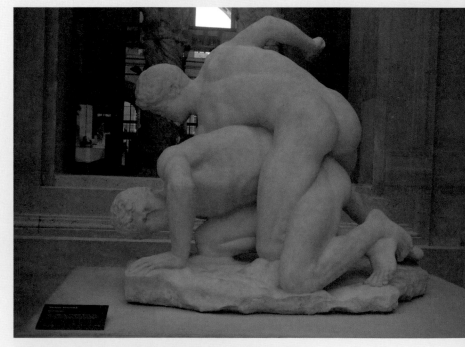

馬格尼爾　角力者（仿佛羅倫斯烏菲茲美術館的古雕刻）

波魯翁 女海神

勒波特 潘神與小羊

巴羅瓦 美臀的維納斯

筒的林泉女神〉、〈休憩的獵人〉和〈林泉女神與白鴿〉。

　　轉角往右側處，一座名為〈晨曦〉的銅雕是仿〈角力者〉大理石雕的馬格尼爾，依凡爾賽宮圓頂屋的樹林間，基拉東的一座大理石雕而作。

　　庫斯都兄弟的雕刻在馬利宮最上層的右側再現，〈依波曼尼〉（Hippoméne）是居庸姆‧庫斯都雕出，為配對路易十四宰相馬扎然所收藏的古代雕像，由勒波特所仿雕的〈阿塔蘭特〉（Atelante）這一對男女雕像的故事出自歐維德（Ovide）的〈蛻變〉。另一對同一出處，神態飛揚，分立又成雙的〈阿波羅追逐達芙尼〉與〈達芙尼受阿波羅追逐〉，一是尼古拉‧庫斯都，另一是居庸姆‧庫斯都所作。靠近此，側身欲飛的雕像旁難得的一座，由路易十三時工作到路易十四的雕刻家撒拉贊所雕〈孩子們與山羊〉，另一座神話故事〈迪東〉，可能是柯榭（Christophe Cochet）的作品，描寫迪東在情人艾芮離去時自刎而死的悲苦之狀。原置於馬利宮的阿格黎濱樹林（bosquet d'Agrippine）。

　　庫斯都兄弟〈阿波羅追逐達芙尼〉的一雙雕像正對過去，即是撒拉贊〈孩子們和山羊〉及柯榭〈迪東〉旁側的一道門，即可進入編號19展室（Salle 19），接著看到18a、18b展室的法國十七世紀，路易十三及十四時代的部分雕刻代表作。

　　交易橋展室（Salle 19-pont au Change）展出居蘭、勒‧翁格雷等人作品。一進展室，舉首仰望，即是原立於巴黎塞納河交易橋上的路易十三、皇后奧地利安妮及少年路易十四的雕像。這是居蘭（Simon Guillain）最重要的作品，莊偉穩重。三座雕像之下，一面近交易橋的建築物拆移下的拱形浮雕，應是居蘭的作品，描刻幾個奴隸，極現功力與深度。

　　這個展室不大，另有幾件移至過去墓座的雕像，如，勒‧翁格雷（Etien Le Hongre）所作〈貝里梭公爵陵墓雕刻〉。

　　Salle 18a—Salle Anguieer，展出十七世紀 Anguier 兄弟，Biard、Bourdin、居蘭等人作品。

　　Salle 18b—Salle Sarrazin，展出 Sarrazin、葛耶蘭、Van Opstal、Dubois 等人作品。

　　Salle 18a、18b，大多為路易十三與路易十四時代貴族及主教的墓座紀念雕，其中最引人靜看的是撒拉贊所雕〈貝魯爾主教紀念雕〉，那謙卑對神的態度十分感人。其餘如居蘭的〈冀德女大公紀念雕〉，葛耶蘭（Gilles Guerin, 1611/12-1678）的〈查理‧德‧拉‧維厄維勒公爵暨夫人之墓〉，以及安居耶

馬格尼爾　晨曦　銅雕

居庸姆‧庫斯都　依波曼尼

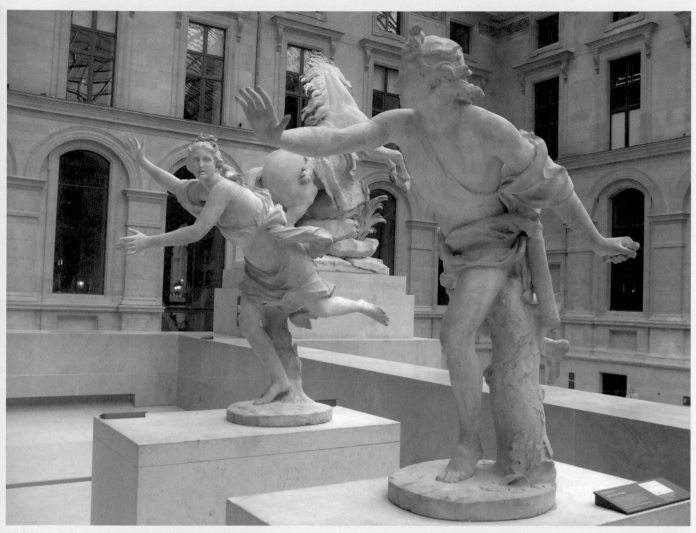

居庸姆・庫斯都　達芙尼受阿波羅追逐

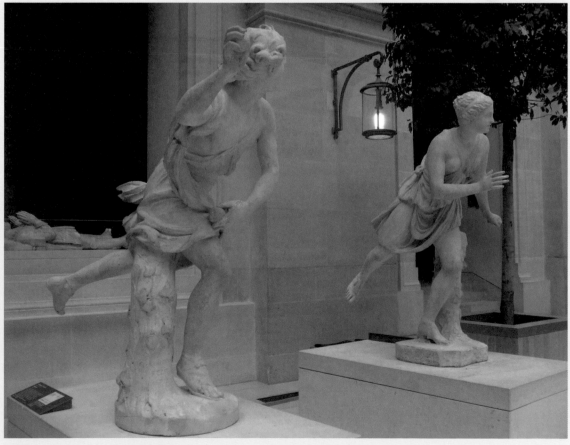

勒波特　阿塔蘭特（仿古代雕像）

撒拉贊　孩子們與山羊

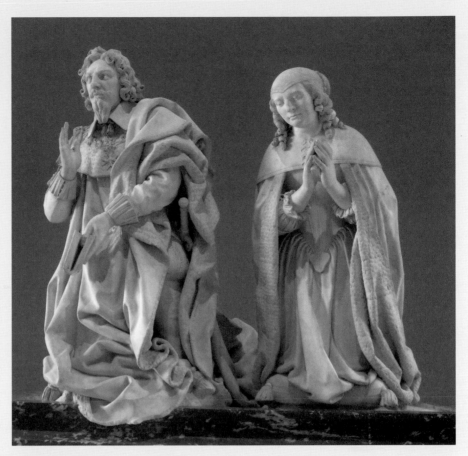

勒‧翁格雷　貝里梭公爵陵墓雕刻　　　　葛耶蘭　查理‧德‧拉‧維厄維勒公爵暨夫人之墓

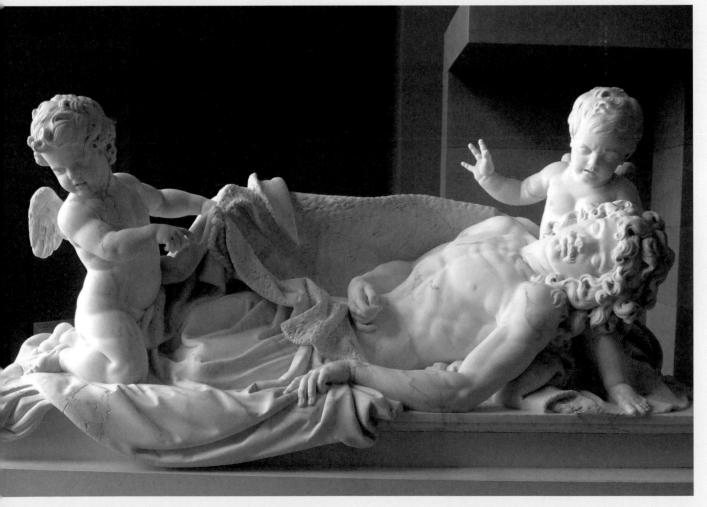

安居耶　羅阿公爵墓座

（François Anguier）的〈羅阿公爵墓座〉，
都是大墓雕作。

　　Salle 20—Crypte Giradon（基拉東
穴室），展出基拉東、披傑、Coysevox等人作
品。

　　此室最重要的作品是披傑（Pierre
Puget）的巨面大理石浮雕〈亞歷山大和迪奧
堅〉。刻繪希臘哲學家迪奧堅要亞歷山大不要
擋住他的太陽的故事。披傑一六七一年起雕，
一六八九年送到路易十四處，一六九七年搬到羅
浮宮古物收藏室。

　　幾面精美的大理石近方形與圓形浮雕，是法
蘭西皇家繪畫與雕刻學院接受的作品，刻繪路易
十四時代有關事蹟人物，雕刻家包括庫斯都，加
斯帕·馬西、阿爾迪（Jean Hardy）。

　　難得的一面木雕收藏品〈聖·摩里斯紀念
雕〉是梵諾（Pierre Vaneau）的作品。

　　與馬利中庭相對的披傑中庭，穿過「基拉
東穴室」即到。進入披傑中庭底層，觀眾觸目
而見的是一巨組青銅雕，這名為〈俘虜〉的雕
刻座，原為一六七二年法國與西班牙戰爭勝利
在巴黎中心建出勝利廣場（La Place des
Victoires）紀念柱的台座，本鍍上金色，
是原籍荷蘭，本名梵·登·博加爾（Martin
Van den Bogaert）、法國人稱戴加丹
（Desjardin）的作品，為紀念戰爭中的帝國、
西班牙、荷蘭與布蘭登堡的戰俘。配合這巨組銅
雕，右邊牆面是四大長方面，上了黑漆的銅浮
雕，亦為戴加丹所作，描述戰爭場景的人、馬和
風景。中央牆面則另數面圓形銅浮雕，本為勝利
廣場塔門的裝飾，其中兩面亦為戴加丹所作。

　　名為披傑中庭的底層面，一件披傑的大理石
雕〈高盧人厄丘勒〉置於左方，此件作品是披傑
在義大利熱內亞時所作，原為梭歐公園（Parc
de Sceaux）而作。另有兩座基拉東所雕，描
述海戰勝利的大理石盆〈女海神的勝利〉與〈嘉
拉特的勝利〉，此兩座大理石分原置凡爾賽宮庭
園。

　　披傑中庭的層面，建築與馬利中庭略異，由
底層進階上第二層面，僅有左方石階，上石階
前，觀眾已可看到第二層面中央的一件披傑最著
名的雕像〈克洛東的米隆〉和第二層面左側另一
件披傑的大作品〈佩賽與安德羅麥德〉。前者描
述曾經在奧林匹克大賽與彼克提大賽贏得十三次
勝獎的克洛東的米隆被綁在樹上受獅子（原故事
為狼）噬食的故事。後者故事出自歐維德的〈蛻

披傑　亞歷山大和迪奧堅　浮雕

披傑　高盧人厄丘勒

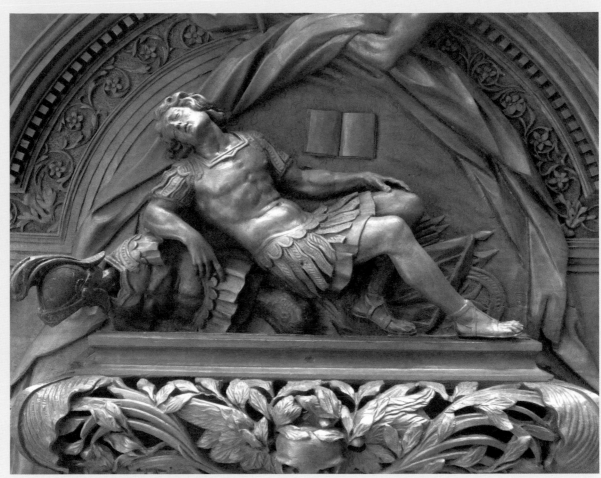

路易十四時代的一件木雕〈聖・摩里斯紀念雕〉，梵諾作。

〈俘虜〉，荷蘭人梵・登・博加爾（法國人稱戴加丹）作。

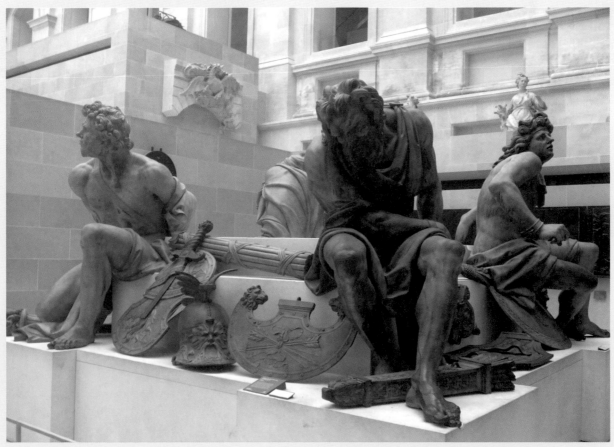

變〉，是佩賽救出安德羅麥德的刻畫。披傑極擅用錯綜的對角線，構架與大理石深度的凹掘。

〈佩賽與安德羅麥德〉雕座的前方，即第二層面左方廊台，觀眾看到勒格羅（Pierre Legros）的四座代表四季的人像柱，依次是〈冬〉、〈春〉、〈夏〉、〈秋〉。〈冬〉、〈秋〉為男性，〈春〉、〈夏〉為女性。〈春〉、〈夏〉人像柱間的前方，一件〈林泉女神與貝殼〉是柯依賽渥仿佛羅倫斯博蓋斯莊園的一件的大理石雕。〈秋〉的人像柱後，即此廊台的盡端，則是加斯帕‧馬西與弗拉萌所作〈博瑞拐擄奧黎

勒‧格羅　四座代表四季的人像柱：「冬」、「春」、「夏」、「秋」。

142

馬

巴羅瓦　田野之神

巴羅瓦　水果之神

弗庸姆·庫斯都　夏神　　　　　　　　　　拉翁　冬神

畢加爾　愛神親擁友愛之神

柯依賽渥　蹲著的維納斯

赛巴斯田·斯洛茨　阿尼巴尔

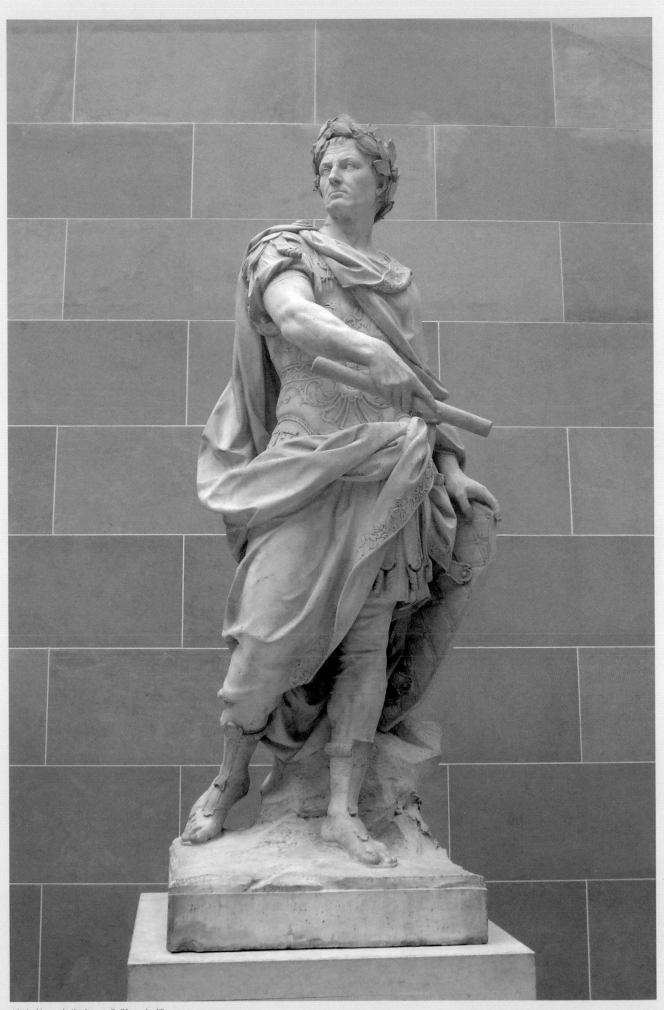

尼古拉·庫斯都　裘勒·凱撒

畢加爾　化為友愛之神的龐巴杜夫人

勒莫安　田野之神與果神（路易十五與龐巴杜夫人）

〈龍〉原為巴黎一紀念門上的裝飾，由保羅‧安博羅斯‧斯洛茨作。

尼古拉·庫斯都　化為朱彼德的路易十五

居庸姆・庫斯都　化為朱諾（朱彼德之妻）的瑪琍・雷斯茲克欽斯卡

三面孩兒浮雕的左側，可以看到一座名為〈孩兒們的嬉花〉的小雕像，是維納榭（Jean-Jaseph Vinache）與基耶（Nicolas-François Gillet）的共同作品。循這座孩兒雕像側旁的石階，即上到披傑中庭的第四個展示層面。

披傑中庭最高層是三面廊台，展出十八至十九世紀的法國戶外雕刻：一上石階，看到一座銅雕〈麥丘里繫好腳後跟的小翼翅〉，畢加爾作，接著由左繞過中央至右的廊台上是：

〈入睡的牧神〉，布夏東（Edme Bouchardon）作。

〈狩獵女神戴安娜〉，阿勒格蘭（Christophe-Gabriel Allegrain）作。

〈浴女，維納斯〉，阿勒格蘭作。

〈嬰兒伊底帕斯由牧羊人孚爾巴斯自樹上解下並餵食〉，修戴（Antoin-Denis Chaudet）作。

〈持錢鼓的女酒神與兩嬰孩〉，帕究（Augustin Pajou）作。

〈尼蘇斯與厄里亞勒〉，刻特洛戰爭兩友愛戰士一同殉難，羅曼（Jean-Baptiste Roman）作。

〈阿里斯特，庭園之神〉，博西歐（François-Joseph, baron Bosio）作。

〈菲迪亞斯〉，帕拉迪爾（Jean-Jacques）作。

〈烏提克的卡東自盡前讀菲東篇〉，羅曼在自盡前起雕，由盧德（François Rude）完成。

〈馬哈東士兵宣告勝利〉，柯爾托（Jean-Pierre Cortot）作。

兩件大衛・德・安傑的頭像：〈喬治・居維爾頭像〉及〈法蘭索・阿拉哥頭像〉。

一件博西歐的銅雕：〈厄丘勒與化身為蛇的阿契羅瓦戰鬥〉

〈火神普羅米修士〉，帕拉迪爾作。

〈斯帕塔庫斯〉，抵抗羅馬人的奴隸之首領，弗亞提爾（Denis Foyatier）作。

〈菲羅頗曼〉，抵抗羅馬人威脅的希臘英雄，人稱「最後的希臘人」，大衛・德・安傑作。

〈聖女貞德傾聽神諭〉，盧德作。

〈達芙妮與克羅埃〉，柯爾托作。

〈奧爾良公爵〉，賈萊（Jean-Louis Jally）作。

〈垂死的尤里迪斯〉，南特以（Nanteuil）作。

兩件銅雕：〈憤怒的羅蘭〉，最初成功的浪漫精神銅雕。丟辛紐爾（John Duseigneur）作。〈狩獵之神〉，德拜伊（子）（Debay fils）作。

要認識法國其餘十八至十九世紀中葉的重要雕塑，自披傑中庭第四層的左方阿勒格蘭的兩座大理石雕〈浴

三大面大理石神話〈孩兒們的浮雕〉，克羅迪翁作。

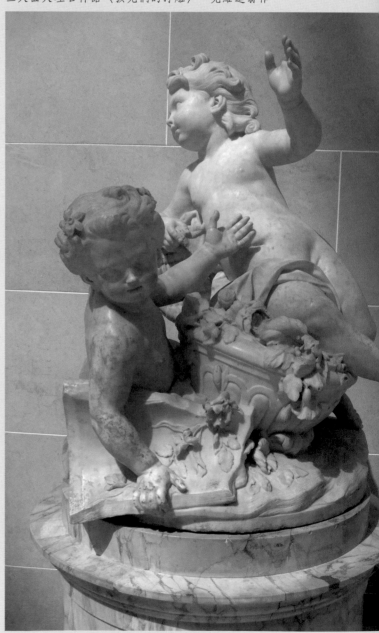

孩兒們的嬉花，維納榭、基耶合雕。

156

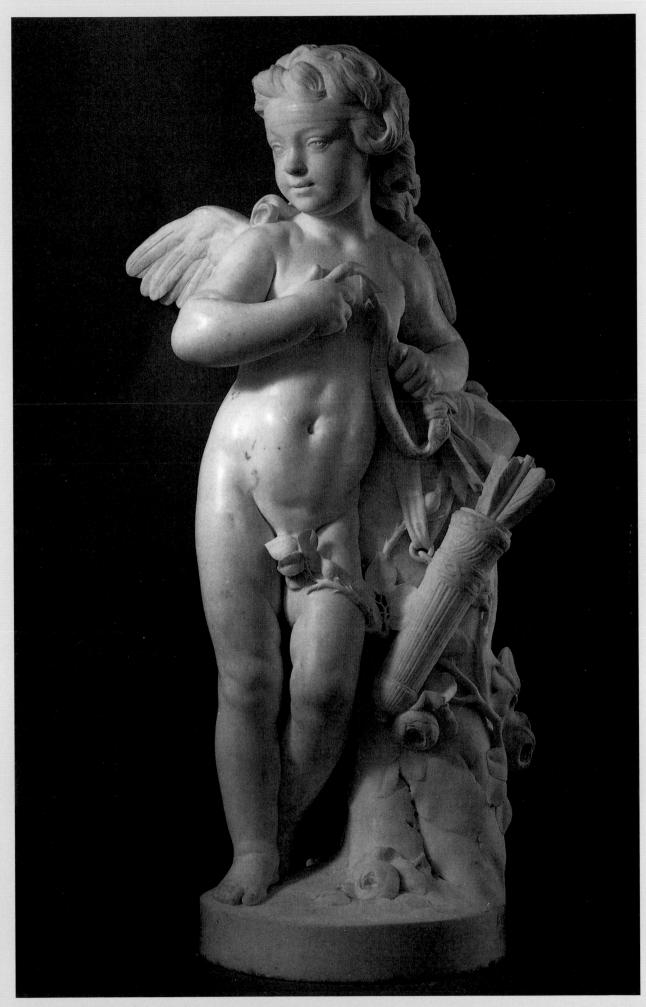

法爾柯內　愛神　雕刻　91.5x50x62cm

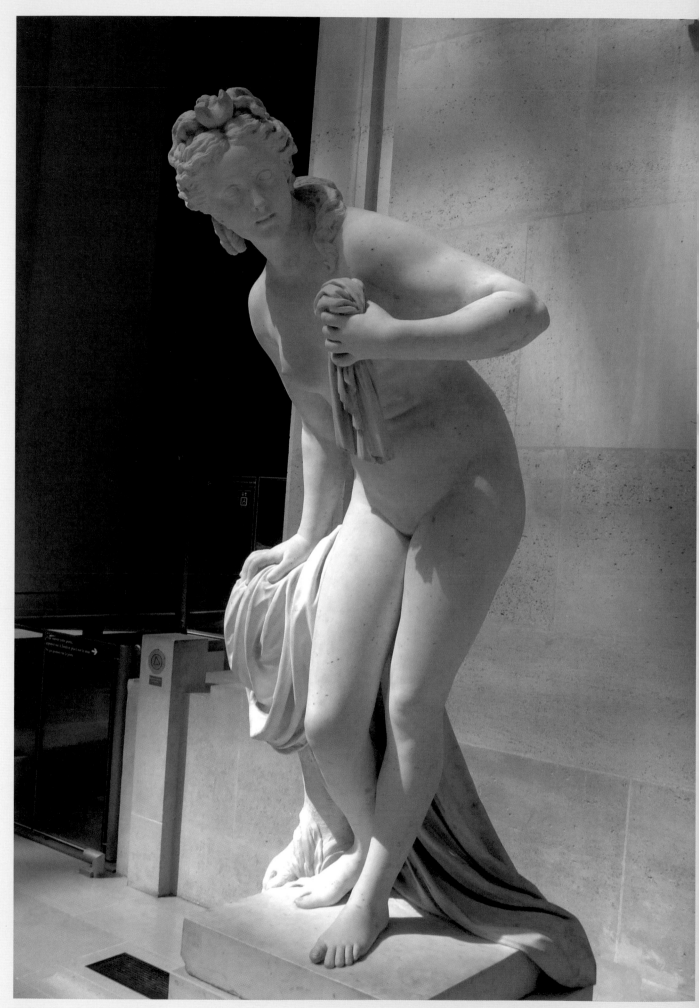

阿勒格蘭　狩獵女神戴安娜

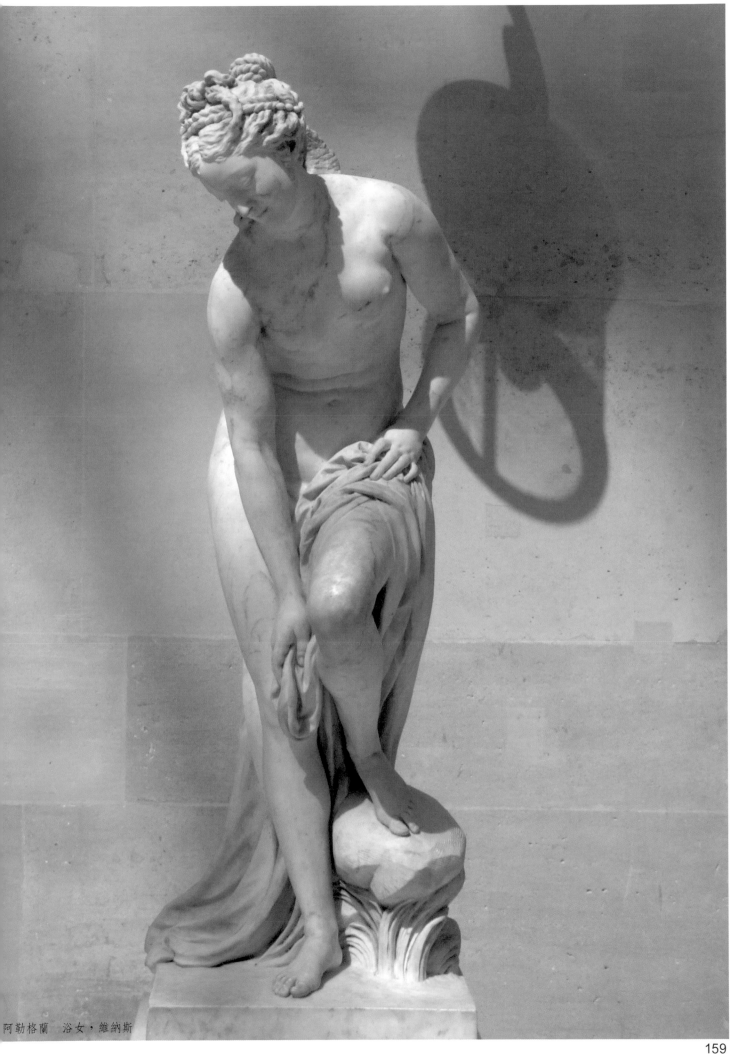

阿勒格蘭　浴女・維納斯

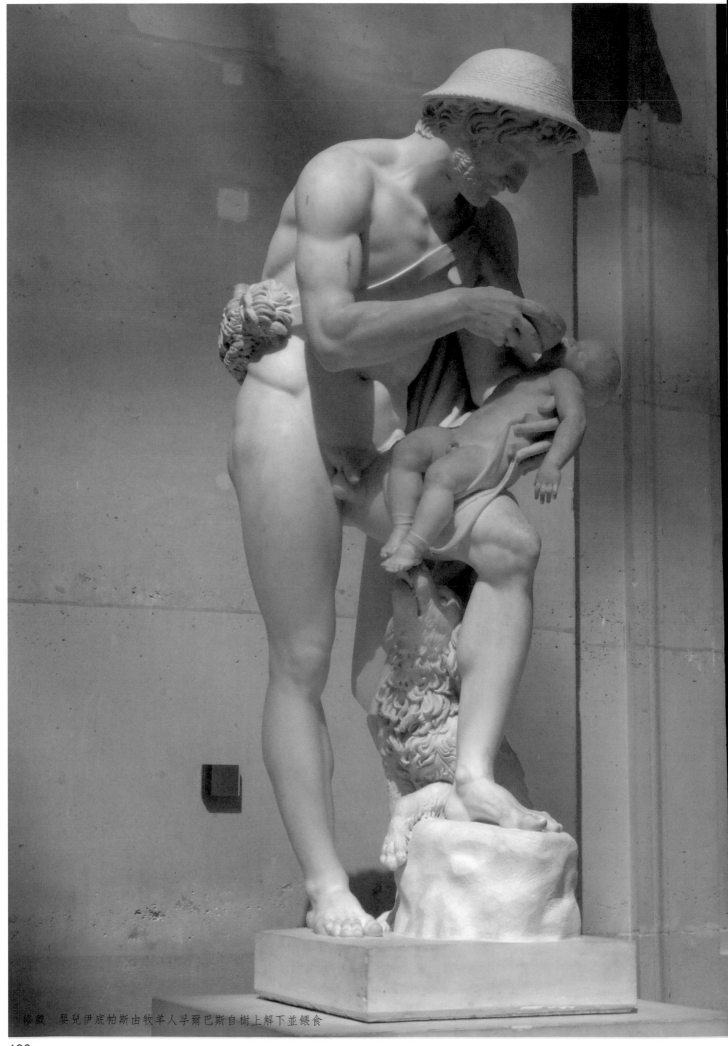

珍藏　嬰兒伊底帕斯由牧羊人孚爾巴斯自樹上解下並餵食

帕宪　持錢鼓的女酒神與兩嬰孩

女，維納斯〉與〈狩獵女神戴安娜〉之間的門進入即可領略。接著馬利中庭最高層右側門內的 Salle 18a，Salle 18b，Salle 19，轉下馬利中庭最高層右側的 Salle 20 的十七世紀的法國雕塑，披傑中庭最高層左側門內 Salle 21 至 Salle 33 就是接續。

Salle 21—Tombeaux du XVIII^e siecle

展出法國十八世紀墓座雕刻，包括喪葬紀念雕方案與模型。

Salle 22—Salle Dalconet

展出十八世紀雕刻家 Falconet Adam Le Lorrain、Slodtz、Collot的作品。

顯著之作：

〈音樂之神〉，法爾柯內（Étienne Falconet）作。

〈詩神〉，蘭貝-西基斯貝·阿當（Lambert-Sigisbert Adam）作。

〈危險的愛神〉，法爾柯內作。

〈拉封丹〉，朱利安（Pierre Juliex）作。

〈查理·德·色糞當·孟德斯鳩男爵〉，克羅迪翁（Claude Miche, dit Clodion）作。

Salle23—Salle Bouchardon，展出十八世紀 Les Bouchardon 兄弟、Lemoyne、les Coustou 兄弟的雕刻。

顯目之作：

〈愛神在厄丘里的棰棒上琢磨弓箭〉，布夏東作。

〈莫里哀像〉，卡菲耶里（Jean-Jacque Caffieri, 1725-1792）作。

Salle 24—Salle Pigalle，展出十八世紀 Pigalle、Allegrain、Mouchy、Monot的作品。

顯著之作：

〈裸身的伏爾泰〉，畢加爾作。

〈阿波羅或美術之神〉，慕希（Louis-phillippe Mouchy）作。

Salle25—Petit galerie de L'Academic，展出一七〇四至一七九一的皇家繪畫與雕刻所接受的雕小品。

一件燒陶頭像十分吸引人：〈悲傷的少女〉，斯圖弗（Jean Baptiste Stouf）作，

Salle26—Salle Caffieri

展出十八世紀 Caffieri、Pajou、Defernex、Attiret、Breton等人洛可可風的作品。

顯著之作：

〈麥丘里，或商業之神〉，帕究作。

〈巴斯卡像〉，帕究作。

Salle 27—Sall Pajou

展出 Pajou、Vassé、Boizot、Dejoux作品。

顯著之作：

〈失去愛神的莎姬〉或〈受遺棄的莎姬〉，帕究作。

〈拉辛雕像〉，勃阿宙（Louis-Simon Boizot, 1743-1809）作。

〈柯乃依雕像〉，卡菲耶里作。

Salle 28—Salle Houdon

展出 Houdon、Berruer、Julien、Grois 的多座拿破崙帝國至新時代的名人頭像。

兩件重要名人大理石像：〈莫勒像〉（法國國會第一任主席），格羅以（Etienne Gois）作。

〈普桑〉，朱利安作。

Salle 29—Galerie de "Grands Hommes"

展出路易十六時代，法國大人物的頭像與雕像。

Salle 30—Salle Clodion

展出路易十六時代燒陶大家克羅迪翁的浮雕與燒陶模型。

Salle 31—Salle Chaudet

展出 Roland、Chaudet、Chinard、Bosio等人的作品；

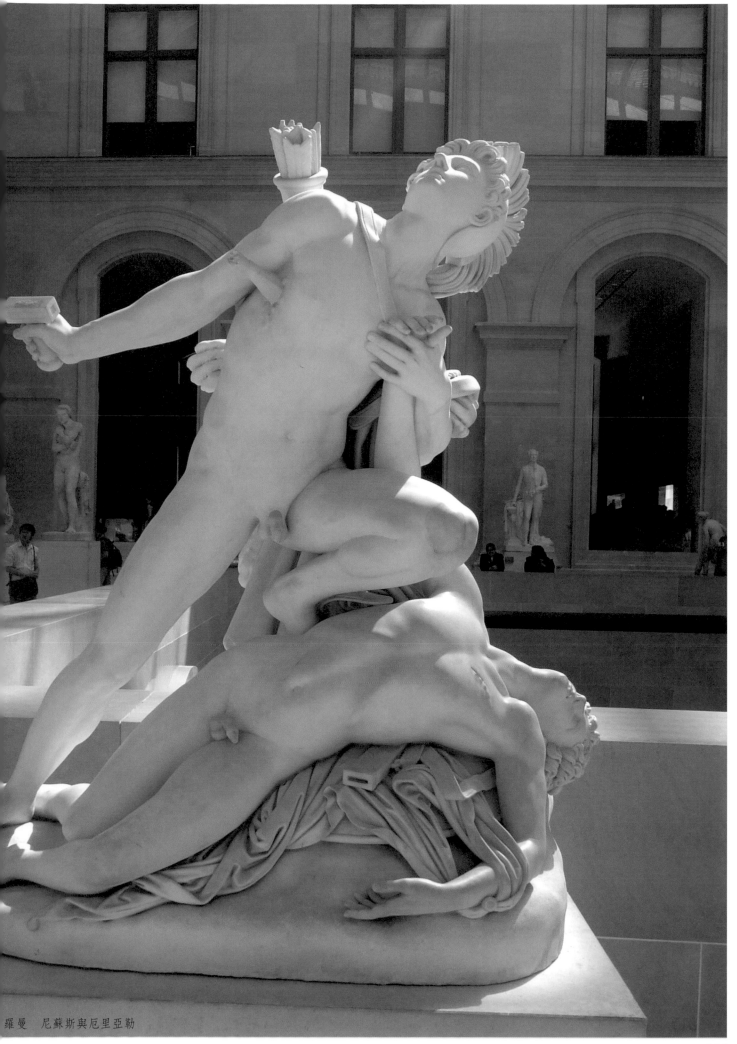

羅曼　尼蘇斯與厄里亞勒

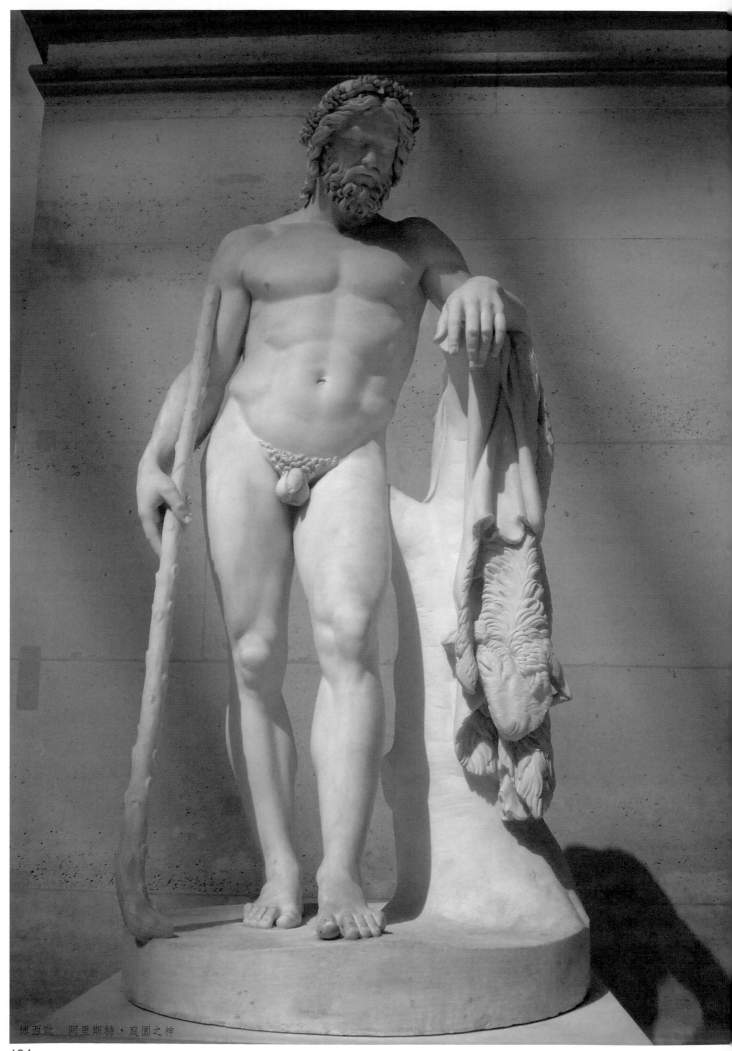

博西歐 阿里斯特・庭園之神

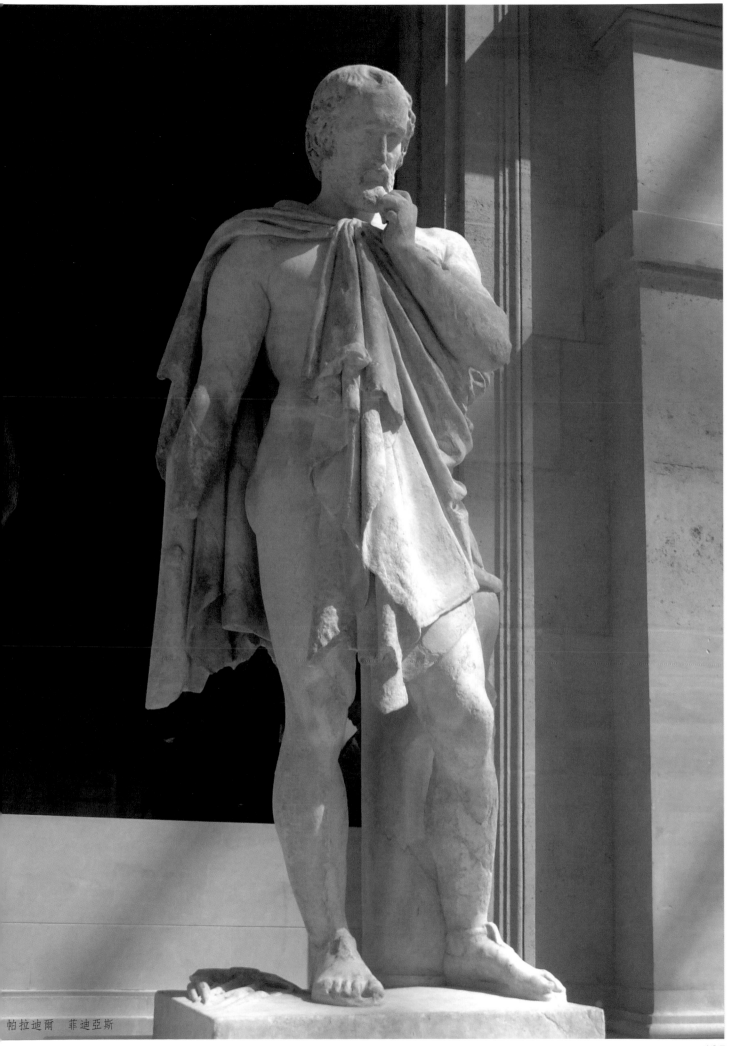

帕拉迪爾　菲迪亞斯

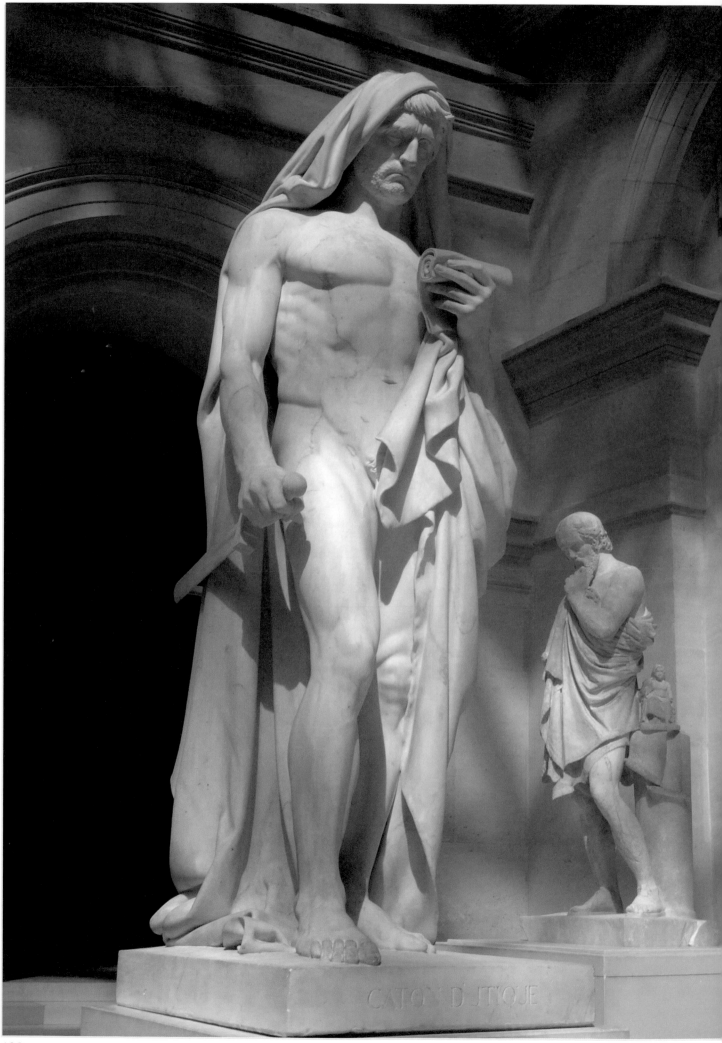

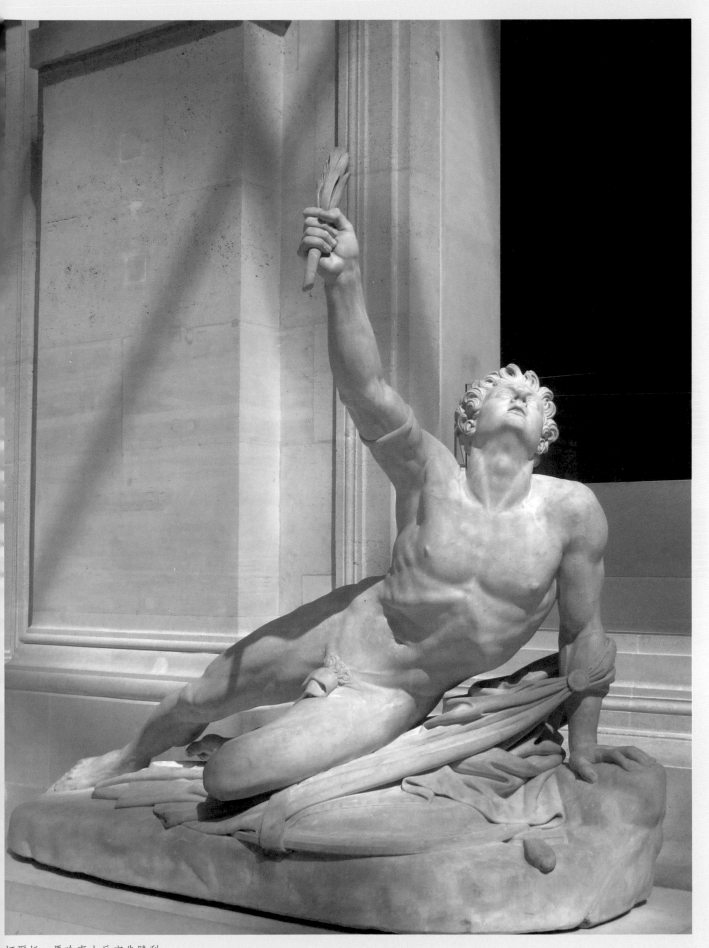

柯爾托　馬哈東士兵宣告勝利

〈烏提克的卡東自盡前讀菲東篇〉，由羅曼在自盡前起雕，盧德完成。（左頁圖）

大衛・德・安傑　喬治・居維爾頭像　　　　　　大衛・德・安傑　法蘭索・阿拉哥頭像

帕拉迪爾　火神普羅米修士

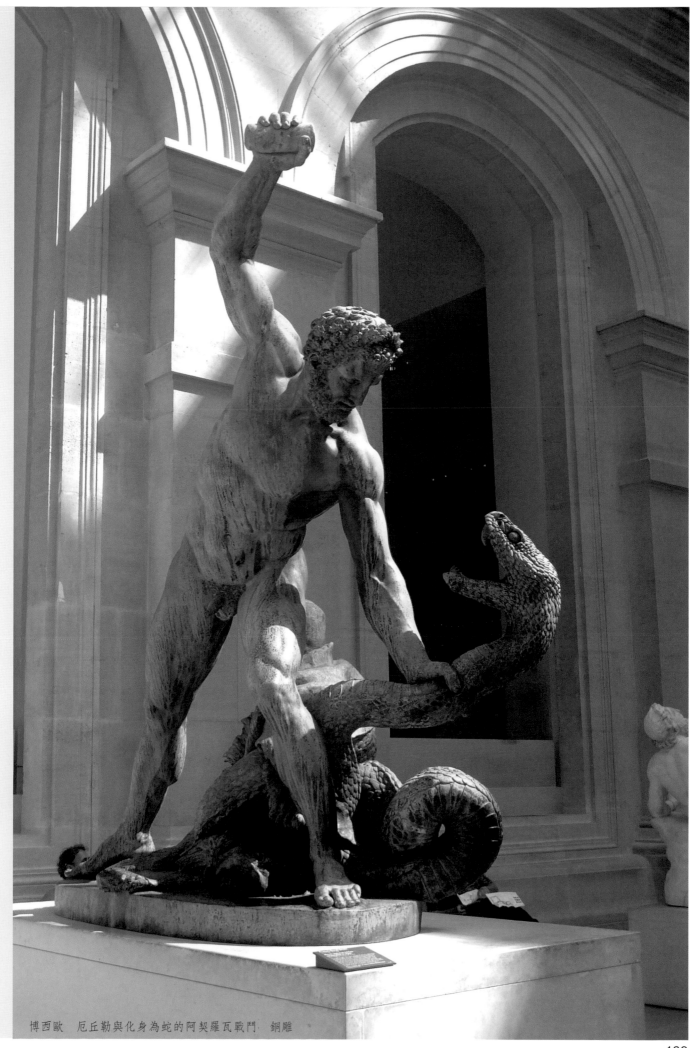

博西歐　厄丘勒與化身為蛇的阿契羅瓦戰鬥　銅雕

弗亞提爾　斯帕塔庫斯

柯爾托　達孚尼與克羅埃

賈萊　奧爾良公爵

南特以　垂死的尤里迪斯

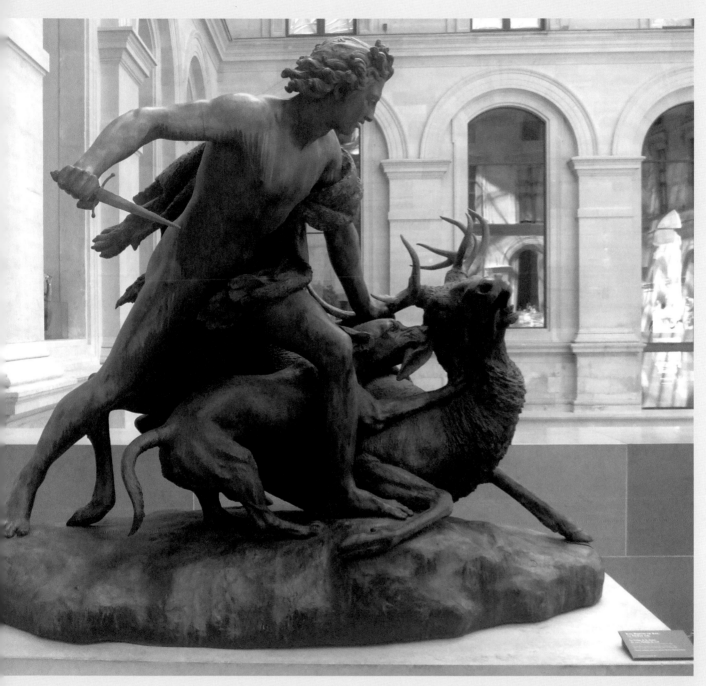

〈狩獵之神〉，德拜伊（子）作。

克羅迪翁　查理·德·色襲當，孟德斯鳩男爵

法爾柯內　危險的愛神

慕希　阿波羅或美術之神

1704至1791年，皇家繪畫與雕刻學院所接受的雕塑小品。

斯圖弗　悲傷的少女　陶製頭像

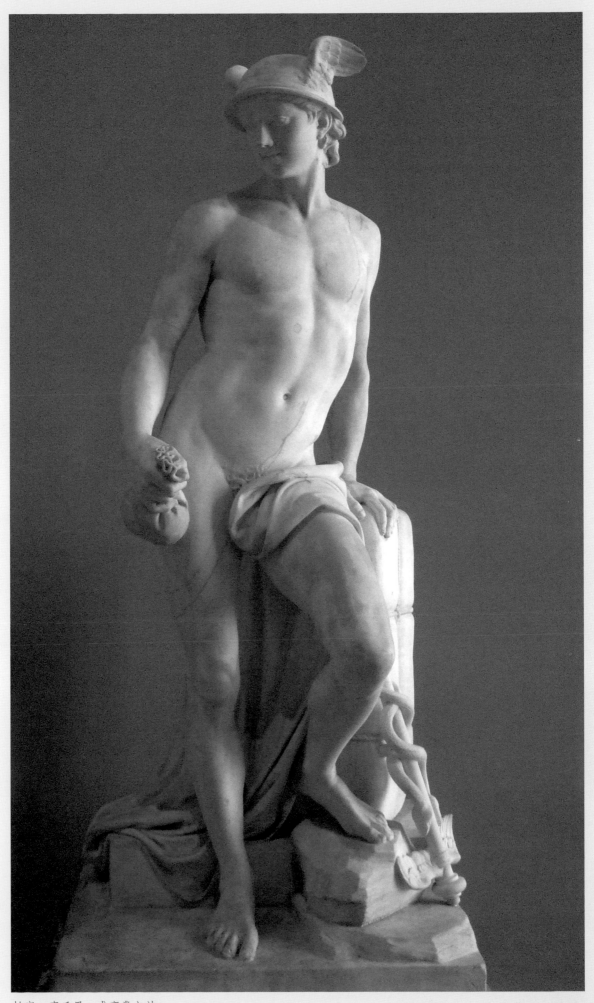

帕究　麥丘里，或商業之神

帕究　巴斯卡像

勃阿宙　拉辛雕像

格羅以　莫勒像

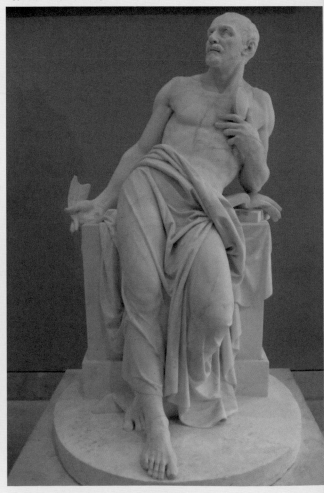

斯圖弗　蒙田像

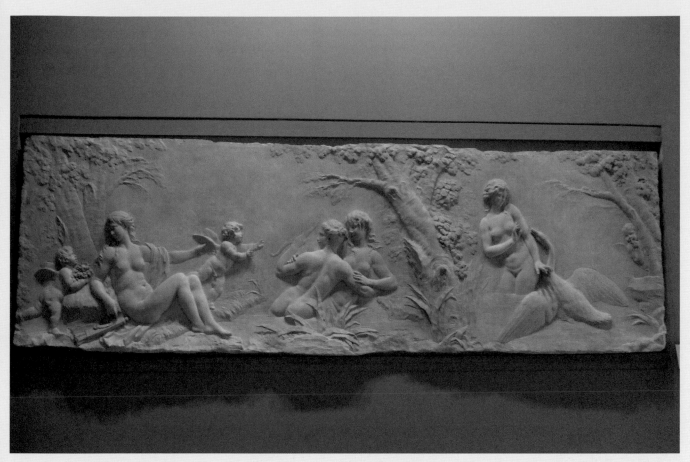

克羅迪翁　維納斯與林泉女神們為愛神解甲

克羅迪翁　在愛神的注視下，潘神追逐簫神

法國大革命，帝國時期與復辟王朝時的雕刻；

幾件大理石雕：

〈愛神〉，修戴的石膏，模型展於一八〇二年沙龍，大理石由卡鐵里爾（Pierre Cartellier）完成。展於一八一七年的沙龍。

〈加冕的拿破崙第一〉，拉梅（Claude Ramey, 1754-1837）作。

〈荷馬〉，羅蘭（Philippe-Laurent Roland）作。

Salle 32—Salle Pradier

展出 Pradier、Dumont、Foyatier、Danton的作品。

幾件大理石雕：

〈受傷的尼歐比德〉，帕拉迪爾作。

〈森林之神與女酒神〉，帕拉迪爾作。

〈三優雅女神〉，帕拉迪爾作。

〈被蛇咬傷的年輕獵人〉，佩提托（Louis-Messidor Petitot, 1794-1862）作。

一件鍍金銀的銅雕：〈帝王的守獲神，佑護勝利平安和豐饒〉，貝洛尼（Francesco Belloni, 1772-1863）。

Salle 33—Salle Barye

展出浪漫主義時代 Rude、Barye、David d'Anger、Duret的作品。

幾件浪漫主義銅雕名作：

〈麥丘里繫好鞋後跟的小翼翅〉，盧德作。

〈漁夫跳塔倫特拉舞〉，丟瑞（Fransisque Josephe Duret）作。

〈採葡萄人彈琴作樂〉，丟瑞作。

另兩件複製銅雕：

〈自由守護神〉，原立於巴斯底廣場，一八三三年複製。丟蒙（Auguste Dumont）作。

〈永生〉，是置於先賢祠圓頂上之雕像的縮本。一八三五年製。柯爾托）作。

此外擅長動物雕塑的巴里耶（Antoine-Louis Barye, 1795-1875），在此展室有為數多件且重要的銅雕展出。盧德著稱的一件〈拿波里漁夫〉也展於此室。

羅浮宮法國雕塑展至十九世紀中葉，再後的作品展於奧塞館。

〈愛神〉由修戴作石膏模，卡鐵里爾完成。

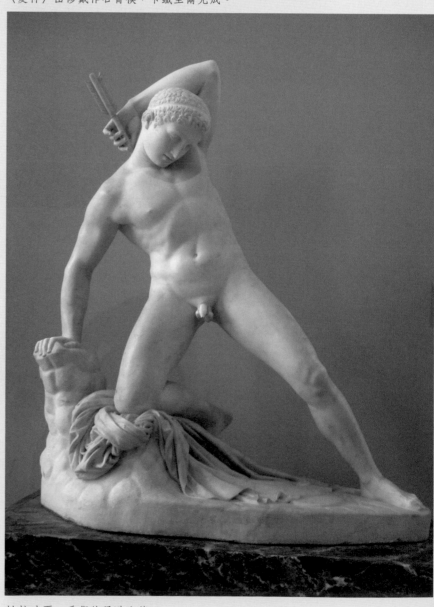

帕拉迪爾　受傷的尼歐比德

拉梅　著加冕裝的拿破崙第一　　　　　　羅蘭　荷馬

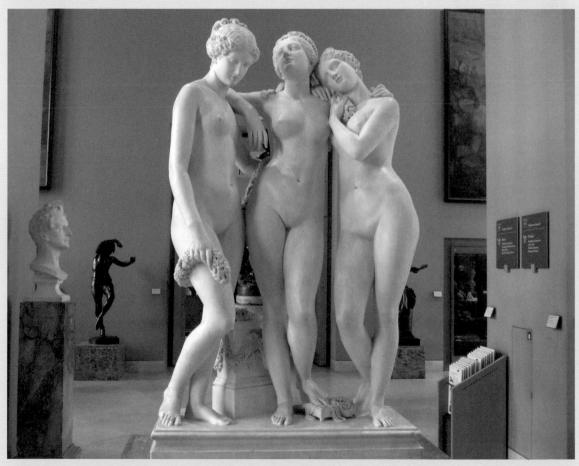

帕拉迪爾　三優雅女神

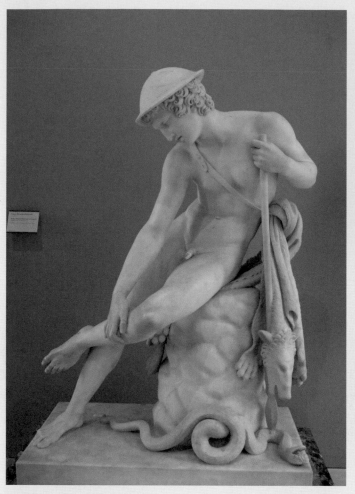

佩提托　被蛇咬傷的獵人

貝洛里　帝王的守護神，佑護勝利平安和豐饒　銅雕（鍍金銀

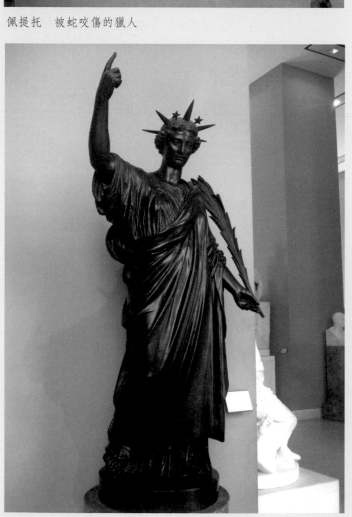

丟蒙　自由守護神　於巴黎巴斯底廣場

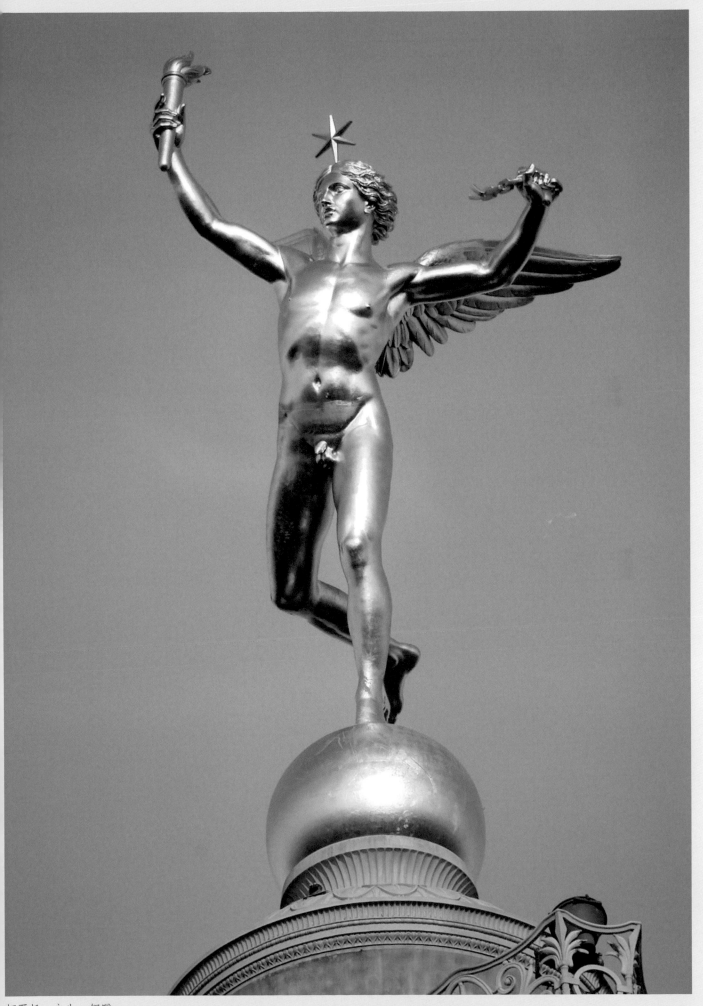

柯爾托 永生 銅雕

附錄 二 奧塞美術館十九世紀後半葉學院派雕塑導覽

　　奧塞美術館（Musée d'Orsay）位於巴黎塞納河左岸。側身面河處佔安納托·法廊士河岸（quai Anatole France）170公尺的長度。原為火車站，一八九八至一九〇〇年間迪建築師拉盧（Laroux）以十九世紀末時興的金屬構架建成。一九七三年曾改為戲院，又曾是美術品拍賣場。一九七七年在法國第五共和季斯卡總統任內計畫整修為美術館，期將早先存於盧森堡宮後移羅浮宮，以及橘宮（網球宮）之出生於一八二〇至一八七〇年間的法國藝術家作品移展此館。由建築師科爾勃（P.Colboc）、菲力彭（J.P.philippon）和巴爾東（R.B.Bardon）共同設計整體，由女建築師歐隆蒂（G. Aulenti）負責內部的奧塞館呈現代建築風格。一九八六年完修對外開放，在底層大廳，中層（第2層）和高層（第5層）展出十九至二十世紀初，包括學院派、自然主義、新藝術運動、印象主義和後印象主義關聯的建築、裝飾藝術、素描、粉彩畫與繪畫和雕刻。雕塑作品在開館時收藏約有一千二百件，展出六百五十件。

　　與羅浮宮與杜勒里花園隔河相望，要參觀奧塞館，由羅浮宮盡端旁的皇家橋（Pont Royal），或自杜勒里花園中段旁的行人橋（Passerelle）走來，越過河岸大路，轉入榮譽勳章街（Rue de la légion d'honneur）即可。短短的榮譽勳章街的另一邊是榮譽勳章陳列館（Musée de la Légion d'honneur et l'ordre de Chevalerie）。登上奧塞美術館正面的寬石階，美術館兩頭入口的平台上，觀眾即可見到數大尊鐵鑄雕塑盤據左方和右側。這些原為第三共和時舉辦一八七八年世界博覽會之用，裝飾托卡迭羅第一宮之露台與庭園。原鍍上金色，後改為鐵鑄本色，移來奧塞美術館外陳列。

　　館前平台右側六大尊女姓塑像，原置於托卡迭羅第一宮的露台，代表世界的六大洲，依次是：

〈大洋洲〉：莫羅（Mathurin Moreau）塑，Durénne鑄造。

〈南美洲〉：米葉（Aimé Millet）塑，Denevilliers 及其子鑄造。

〈北美洲〉：依歐勒（Eugene Hiolle）塑，Durenne 鑄造。

〈亞洲〉：法爾居耶爾（Alexandre Falgniere）塑，Denevilliers 及其子鑄造。

〈歐洲〉：筍尼維克（Alexandre Schoenewerk）塑。年長 J.Voruz 鑄造。

　　館前平台左方的三大座動物雕像，則為托卡迭羅第一宮的庭園裝飾之用：

〈受困小象〉，弗里米葉（Emmannuel Frémiet）塑，Durenne 鑄造。

〈河馬〉，賈克瑪（Alfred Jacquemart）塑，J.Voruz 鑄造。

〈耙地的馬〉，盧以亞（Pierre-Louis Rouillard）塑。Durenne 鑄造。

　　進入奧塞館，步下底層大廳，面向金屬鏤花的大壁鐘，中央通道上幾十座雕塑呈現眼前，這就是十九世

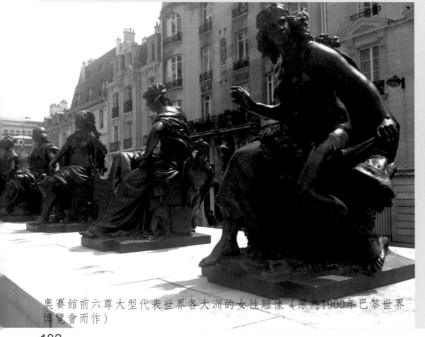

奧賽館前六尊大型代表世界各大洲的女性雕像（原為1900年巴黎世界博覽會而作）

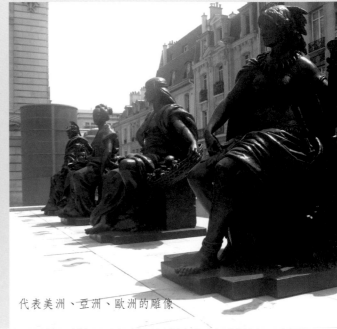

代表美洲、亞洲、歐洲的雕像

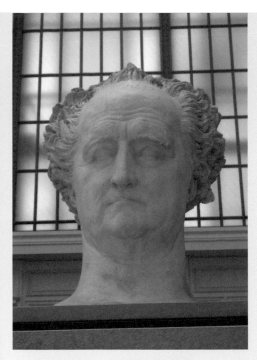
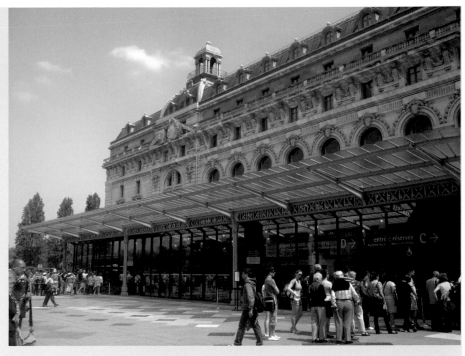

大衛・德・安傑　歌德像　石膏模　　　　奧塞館外觀

紀後半葉學院派，即法國第二帝國與第三共和初期的雕塑名作，而且差不多是這個時期沙龍展得獎的作品。奧塞館收藏美術品的原則說是一八二〇至一八七〇年間出生的藝術家歸屬於此，然這一整中央通道，是由出生在一七八四年的盧德和出生於一七八八年的大衛・德・安傑（Pierre-Jean David d'Anger）的作品帶頭導出這一長廊的作品。這兩件由新古典步到浪漫精神的雕像，右邊是大衛・德・安傑，一八三一年為德國大文豪哥德所作頭像的石膏模，左邊是盧德，一八四六年為拿破崙流放厄爾巴島時的司令官諾瓦梭的莊園所作〈拿破崙醒而永生〉之銅像的石膏模。

　接下來兩件浪漫雕塑大家巴里耶與佩魯奧（Auguste Préault, 1809-1879）的雕塑呈現觀者眼前。巴里耶的〈坐獅〉是羅浮宮「獅子門」前，銅雕〈大獅坐像〉的仿銅色石膏模。那是一八四六年應路易・腓力王之約而作（1847年翻銅），佩魯奧的作品則是兩面銅鑄浮雕頭像，〈但丁〉成立於一八五二年，參展一八五三年沙龍，〈味吉爾〉成於一八五五年，參展一八五五年沙龍，兩件作品都隨即由拿破崙三世收藏。

　踏數階而上，可看到一件玲瓏晶瑩的大理石半裸身臥像〈遭蛇咬的女子〉，作者克雷森傑（Auguste Clesinger）出生早於一八二〇年，但此作參展一八四七年沙龍獲獎，故展覽於此。（此作遲至1931年才由國家收藏。）

弗雷米葉　受困小象　　　　　　賈克瑪　河馬

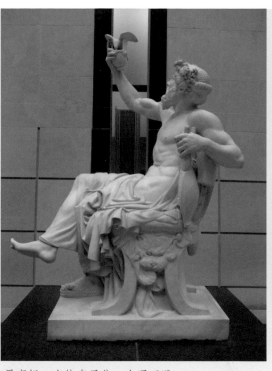

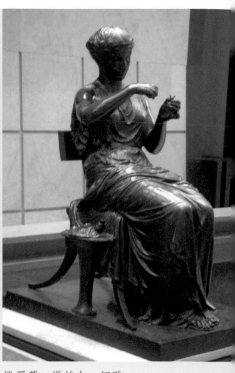

卡瓦里爾　柯內里爾・格拉克（格　　居雍姆　安納克里翁　大理石雕　　　　　撒爾蒙　繅絲女　銅雕
拉庫斯）兄弟的母親　大理石雕

　　生於一七九三年的帕拉迪爾，許多作品展於羅浮宮，而大理石像〈沙孚〉（Sapho）因在他去世的一八五二年參加沙龍而展於此中央通道。（帕拉迪爾較早塑有參展1848年沙龍的〈沙孚〉銅雕，只有此大理石像一半大小。）另，平面上左方十分醒目的一婦人與兩孩童的大理石雕，是卡瓦里爾（Pierre-Jules Cavalier）的作品〈柯內里爾・格拉克（格拉庫斯）兄弟的母親〉。左方一座〈安納克里翁〉（Anacneon）是二十三時即獲得羅馬大獎的居庸姆自羅馬於一八四九年寄回巴黎的石膏模，在一八五一年刻為石雕，參加一八五二年沙龍，即受收藏。往前的一個空間是居庸姆另寄回的兩件石膏模翻成的銅雕：〈格拉克兄弟的衣冠塚雕〉（1853年參加沙龍），〈收割者〉（展於1855年世界博覽會）。同此平面，另有撒爾蒙（Jules Salmon）的銅雕〈繅絲女〉兩件大理石雕：德・傑歐傑（Charleds Degeoge，1857-1888）的〈少年時的亞里斯多德〉及托瑪（Gabriel-Jules Thomas，1824-1905）的〈味吉爾〉。這些都可說是後新古典的作品。

　　再往上的兩座大理石雕具浪漫精神，那是筍尼維克（Alexandre Schoenwerk）的〈年輕的塔倫提尼〉和法爾居耶爾的〈基督教殉道者塔西西烏斯〉。

　　拿破崙三世為榮耀拿破崙一世（繃納巴特），請了雕刻家作出許多繃納巴特和其兄弟的紀念雕像，這些

弗雷米葉　潘神與小熊　大理石雕　　　　　　　　居雍姆　格拉克（格拉庫斯）兄弟，衣冠塚雕　石膏翻銅

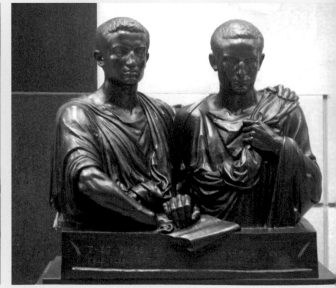

德·傑歐傑　少年時的亞里斯多德　大理石刻　　居雍姆　收割者　石膏翻銅　　　　　　　　丟博阿　水仙　大理石雕

慕蘭　來自高處的
祕密　大理石雕
（右圖）

雕像的石膏模有多座展於奧塞美術館。除巴里耶〈拿破崙一世騎馬像〉與居庸姆所作之外，庫諾（L.L.Cugnot）的一尊〈坐在地球飛鷹上的拿破崙一世〉，構思十分奇特。

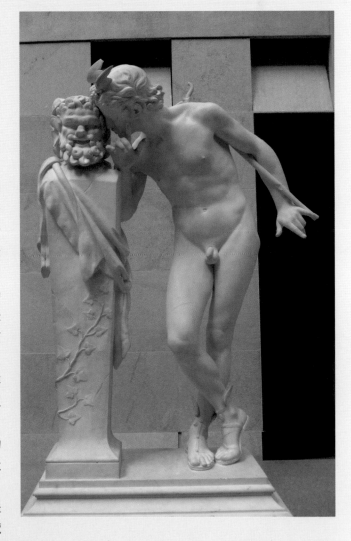

　　行到中央通道的中段，學院派大畫家古圖爾（Thomas Couture, 1815-1879）的巨幅油畫〈頹廢的羅馬人〉前一個巨大黑色石台立出卡波（Jean-Bapttiste Carpeau）的大型雕塑〈烏戈蘭〉，這個吞食孩子的怪人的石膏模型，一八六二年寄自卡波旅居的羅馬，一八六三年銅鑄展於沙龍，讓人們認識到將浪漫主義的雕塑推到最高點的卡波的已成熟的風格。

　　〈烏戈蘭〉展台後的空間，三座頗具動感的青銅雕矗立著，那是浪漫派雕塑的意念帶動青銅質材運用的三件代表作：丟博阿（Paul Dubois）的〈孩童聖約翰施洗〉，慕蘭（Hippolyte Moulin）的〈龐貝的尋獲〉和法爾居耶爾的〈鬥雞者贏家〉，這三件銅雕同是一九六四年沙龍引人注目之作。這樣的銅雕尚有展於一八七八世界博覽會的梅西爾（Antonin Mercie）的青銅塑〈大衛〉，放置在較後的空間。

　　數個石階而上的平台，幾尊大理石雕是一八六三至一八七五年參加沙龍或世界博覽會的傑作：神話林泉主題的〈水仙〉是擅青銅的丟博阿的大理石雕。〈潘神與小熊〉是擅動物雕弗雷米葉之人與動物合一的臥式雕刻。同屬希臘拉丁風的〈女酒神〉與〈入睡的艾貝〉，則是較後成雕塑大名的羅丹的老師—卡里爾·貝勒斯（Albert Ernest Carrier-Belleuse, 1824-1887）浪漫精神的作品。這

一展出平面上德拉帕朗須（Eugéne Delaplanche）的〈嚐了禁果的夏娃〉，神祕而幽默的〈來自高處的秘密〉，由慕蘭作，以及活潑躍動的〈新年舉槲寄生枝〉，由拜猶爾特（Baptiste Bauyault, 1828-1909）作。

奧塞美術館雕刻展覽最重要的部分，應是第二帝國最大雕刻家卡波的作品呈示：除中央通道中段的〈烏戈蘭〉外，中央通道的末段，在三件柯爾迪耶（Charles Cordier）的多材質組成的東方情調頭像之後，第二帝國時完建的歌劇院之建築解剖模型（下方玻璃地板下，是歌劇院附近的巴黎建築體模型，中間夾道是歌劇院的裝飾雕刻模及佈景設計櫥窗）之前，連帶右轉彎回頭的里勒長廊（galerie Lille）的一大段，都是卡波的作品，觀眾可看到：

〈世界四個大洲頂禮天體〉的巨大石膏模，展於一八七二年沙龍，作為盧森堡公園旁邊天文台花園中的噴泉雕飾。

〈舞蹈〉，卡波為巴黎歌劇院大門旁所作石雕。（現歌劇院門前的〈舞蹈〉雕像是20世紀雕刻家貝爾蒙多（Paul Belmondo）所複製。）

〈花神〉，一八六二年卡波為羅浮宮所雕石刻的半完成石膏模。

〈皇家法國保護農業與科學〉與〈持棕櫚枝的男孩〉，參加一八六八年沙龍為羅浮宮花樓所作石雕的模型。

〈王儲雕像〉，這位沒有成為帝王的拿破崙三世的王儲，卡波曾是他的圖畫老師，雕刻家雕他八、九歲的溫雅模樣，後來竟是悲劇人物。

〈瑪提德公主〉、〈約阿欽・勒孚博夫人〉和卡波的妻子〈卡波夫人〉，是幾位極為優美的貴婦人胸像。

自中央走道轉到里勒長廊，觀眾還可看到卡波為法國擅繪宴遊美景與美婦人的畫家華鐸所設計的「華鐸噴泉」的石膏模型。

里勒長廊盡頭，仿灰色天空中小星閃爍的牆面前，兩座舞蹈感巨大的雙人雕像，是卡里爾・貝勒斯一八六六年為歌劇院大樓梯所做的一對「火炬台」的石膏模型，唯美浪漫。

接下來的里勒長廊，接著卡波為歌劇院大門旁〈舞蹈〉石雕所作的較小石膏模型，是數個大小櫥窗及一列長架所展示的無數件各式各樣的卡波的大理石男女胸像、石膏模、捏泥燒土。觀眾看到卡波一生是如何孜孜努力地工作。卡波也喜繪事，數幅構圖複雜，顏彩揮灑的卡波油畫作於牆上。

里勒長廊再往前推的兩大面牆上，盡是第二帝國與第三共和時代的學院派繪畫，一路伴隨著幾座沙龍得獎或有相當份量的大理石雕。兩座同主題〈麥丘里臆造雙蛇神杖〉，分別為夏彼（Henri Chapu, 1833-1860）與伊德拉克（Antoine ldrac, 1849-1884）所作。兩三件克雷森傑（遭蛇咬的女子的作者）的頭胸像，功力足而深入。吸引人的再就是巴里亞斯（Louis Enrest Barrica）的〈坐著紡紗的梅嘉少女〉。尚有其餘雕像數座。

里勒長廊的對翼是塞納長廊（galerie Seine），塞納長廊兩牆面掛滿印象主義與寫實主義的繪畫。觀眾踴躍，也許這是此長廊只陳列少數幾件雕塑的原因。卡貝（Paul Cabef）的名為〈1871年〉的大理石女子雕像，夏彼的另一件大

柯爾迪耶　三件多材質東方情調頭像

卡波為羅浮宮花樓所作石雕的模型，1863-1866年，上為〈皇家法國保護農業與科學〉268x427x162cm，下為〈持棕櫚枝的男孩〉（下圖）。

〈花神〉是1863年卡波為羅浮宮所雕石刻之半完成石膏模

卡波 約阿欽・勒孚博夫人 1871年 82x53.8x35.3cm 卡里爾・貝勒斯 「巴黎歌劇院大炬台雕像」模型

卡里爾・貝勒斯　女酒神　大理石
雕(左圖)

拜猶爾特　新年舉櫥寄生枝　大理
石雕(右圖)

卡波　王儲雕像　1865年
140x65.4x6.15cm　奧塞美術館(左
頁圖)

理石雕〈聖女貞德在都姆雷米〉，以及弗雷米葉的銅雕〈受傷的狗〉都吸引觀眾留步。

　　奧塞館出學院派雕塑作品的尚有第二層（中層 Neveau Median）的節慶廳（Salle des fetes），這個廳中展出德拉帕朗須的另一件夏娃主題的作品〈嚐禁果以前的夏娃〉，皮爾須（Denys Puech，1854-1942）的〈黎明〉，這兩件作品分別獲得那年代已成立的「法國藝術家沙龍」（Salon des Artistes Français）的首獎，另有伊德拉克與夏彼，還有郁格（Jean Hugues）及其餘兩三名活到二十世紀初的學院派雕刻家的作品。進到節慶廳，觀眾會驚奇懸掛著燦爛又造型美麗的水晶吊燈的廳室，想到當年新貴們衣香鬢影翩翩起舞的情景，不禁也拉手擁舞起來，這是參觀奧塞館雕刻的意外插曲。

　　節慶廳外的塞納平台（Terrasse Seine）及對翼的里勒平台，以及兩平台中間的羅丹平台，都是滿滿的雕像，這些都是羅丹、布魯岱爾（Andoine Bourdelle，1861-1929）、馬約（Aristide Maillol，1861-1944）、克勞岱爾（Camille Claudel，1864-1943）等人的大作品，這些作品已走出學院派邁向現代，是另一段雕刻歷史的開始。

◎　（此文記於2009年5月。奧塞館展出雕刻時有變動，如原在中央通道展出十分醒目的弗雷米葉的〈聖米歇屠龍〉
　　（Saint Michel terrssant le dragon）或卡波的〈漁人與貝殼〉（pêcher à la coquille）
　　均變動位置。）

夏彼　聖女貞德在都姆雷米　大理石雕

皮爾須　黎明　大理石雕　1901年法國藝術家沙龍獎

190

伊德拉克　麥丘里臆造雙蛇神杖　大理石

德拉帕朗須　嚐禁果以前的夏娃　大理石雕　1890-1891年法國藝
術家沙龍獎

夏彼　麥丘里臆造雙蛇神杖　大理石雕

國家圖書館出版品預行編目資料

法蘭西古典至後新古典雕刻/陳英德著—初版
臺北市：藝術家，2010,01
　　面：　　公分 ——(世界美術全集)

ISBN 0978-986-6565-70-0(平裝)
1.雕塑史 2.古典主義 3.新古典主義 4.法國

938.0942　　　　　　　　　　99000205

世界美術全集
法蘭西古典至後新古典雕刻

陳英德 ◎ 著　藝術家雜誌◎策畫

發行人　何政廣
主　編　王庭玫
編　輯　謝汝萱・陳芳玲
美　編　張娟如

出版者　藝術家出版社
　　　　台北市重慶南路一段147號6樓
　　　　TEL：(02)2371-9692～3
　　　　FAX：(02)2331-7096
　　　　郵政劃撥：01044798 藝術家雜誌社帳戶
總經銷　時報文化出版企業股份有限公司
　　　　台北縣中和市連城路134巷16號
　　　　TEL：(02)2306-6842
南部區域代理　台南市西門路一段223巷10弄26號
　　　　TEL：(06)261-7268
　　　　FAX：(06)263-7698

製版印刷　欣佑彩色製版印刷股份有限公司
初　版　2010年1月
定　價　新臺幣680元

ISBN 978-986-6565-70-0
法律顧問　蕭雄淋

版權所有・不准翻印
行政院新聞局出版事業登記證局版台業字第1749號